世界名畫家全集　何政廣主編

杜庫寧 W. de Kooning

張光琪等◉撰文

藝術家出版社

抽象表現主義大師

杜庫寧

W. de Kooning

張光琪等◉撰文　何政廣◉主編

藝術家出版社

目　錄

前 言

　　威廉・杜庫寧（Willem de Kooning，1904～1997）是美國抽象表現主義藝術泰斗。一九八九年十一月，杜庫寧的一幅繪畫〈交換〉在紐約舉行拍賣會中，以二千零六十八萬美元高價賣出。他於一九四九年的畫作〈女人〉在紐約秋拍中，以一千五百六十萬美元賣出，創下了生前抽象畫家最高的拍賣紀錄。二次世界大戰後，由於他和一群紐約抽象表現派畫家的努力經營，促使美國在戰後躍居為世界藝術主流的地位。

　　杜庫寧一九○四年生於荷蘭鹿特丹。十二歲時就開始從事商業藝術，一九一六至二四年，就讀鹿特丹藝術與工藝學院。杜庫寧回憶說，學校訓練得很嚴格，日夜不停地畫。學校把中世紀手工藝公會的傳統和學院的傳統結合起來，所以杜庫寧在繪畫技巧上很受文藝復興藝術的影響。

　　一九二六年，他移民美國，在那兒靠商業藝術、畫廣告和做木工維生。他在紐約結識了畫家葛拉漢（John Graham）和高爾基（Arshile Gorky）。葛拉漢使他認識了很多巴黎派的人物和觀念；高爾基則一直是一位最親近的朋友。杜庫寧在一幅畫中，把高爾基想像成自己的兄弟，並邀請高爾基為自己和母親畫像。高爾基是高加索亞美尼亞人，十五歲時母親死於他的臂彎中，在四十四歲時（1948）因長期的疾病、抑鬱而自殺。高爾基和杜庫寧均曾先後為美國 WAP 聯邦藝術專案工作，杜庫寧為 WAP 聯邦藝術專案工作一年（1935），使他對自己以畫家為職業這件事有了信心。一九三○年代他設計了不少壁畫並在一些紐約的展覽會中出現。

　　一九三○年代他主要是一個人像畫家，創作了很多人像藝術，孤立於一個模糊的空間中，憔悴的面容和饑渴的眼神說出了不景氣時期的失業狀況。在三○年代晚期到四○年代初期，人像變得越來越扁平而支離不全，顯出曲線立體主義和越來越有力的自動主義之影響。

　　在一九四○年代的晚期，杜庫寧的畫變得完全沒有形象，雖然尚保有一些形象的片段，像一個軀幹或是肩膀。一九四六至四八年的「黑色畫」，只畫一種白線在黑色或深灰色的底上。杜庫寧不斷地發掘非透視空間的問題，變化的視覺、模糊和同時所見影像的問題。那些齒狀的筆刷動勢是有極大意義的，那種創造的行動，把繪畫當做一種改變的過程，都有極大意義。他不停地修正，從未喪失立即創作的自動力量，但是卻留下一些「還有某些尚未全部完成」的暗示，從一個必然會成長形體中出來的形體。

　　杜庫寧說：「我在畫的時候，自己也不知道會有什麼結果，但是我認為這就是最有趣的地方，讓事情永遠無法確定，就是『無法預料』，人生和世事不也是如此。」他甚至強調，作畫時也不採取任何態度，在無限的自由中才能把「不可能」性置於畫中。

　　大約在一九五一年代表性的形體，像在〈兩個女人〉中的那種，又再度在他的作品中出現，然後一系列奇妙的「女人」畫像出現了，這一系列對他晚期的作品極有影響。杜庫寧解釋一幅畫：「那個女人，我們在學校時稱她為學院之光」；其他的一些女人，也都配合著真實照片在畫面上出現。這些女人表達了杜庫寧對愛、恐懼、色情、焦慮等的感受。杜庫寧說：「以女性做畫的主題，在一個世紀接著另一個世紀中不斷地出現，她們是敬愛的對象，是一種安慰。」很多這種畫都是從嘴開始的。杜庫寧說：「我時常從雜誌上剪下很多嘴巴，都是開始，無論如何總要有個嘴的。」這些女性形象是一些怪異的幻影，塗以整個鮮豔的顏色，形體劇烈扭曲。

　　杜庫寧很喜歡騎自行車，不光是喜愛它視覺上的感受，更主要是它的流動。杜庫寧在海邊怡然自得的騎著腳踏車兜圈子，並解釋他的一幅大海風景畫，光線照在上面，海浪擊著岩石，產生灰色、一些白色，或許是浪花或是泡泡。自然景物與他的抽象畫面重複疊現，給人無限豐富的聯想，間接解釋了大自然與畫家創作之間的關係。

　　對於杜庫寧，生活與藝術創作，乃是存在的整體。他的生活只為藝術，他的藝術恆在反射生活。他比任何其他的抽象表現派畫家有更多的追隨者。杜庫寧不僅是美國畫壇重要的領導人，同時也是廿世紀畫壇上的大師。

2003 年 5 月於藝術家雜誌社

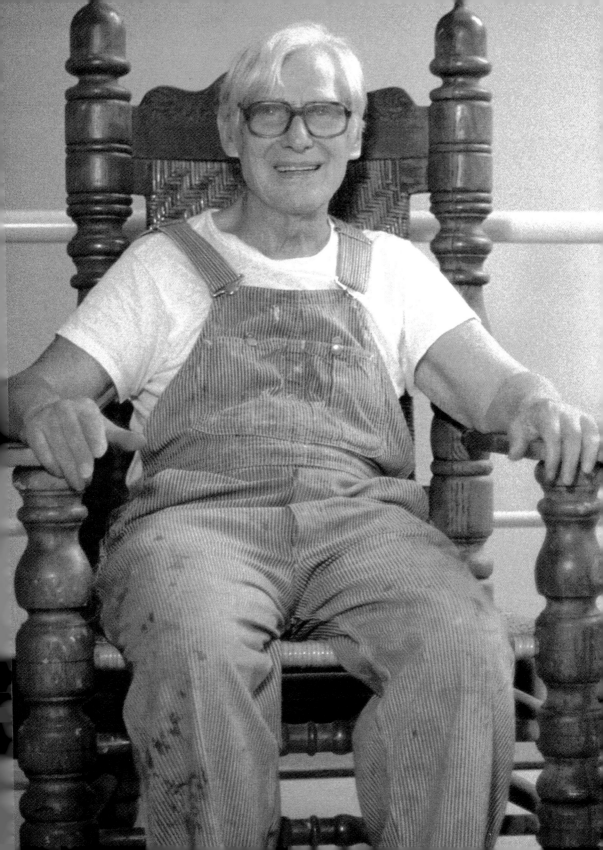

抽象表現主義大師——
威廉·杜庫寧的生涯與藝術

　　面對眞實世界的開放態度，使得杜庫寧以一位「折中主義者」自稱。威廉·杜庫寧（Willem de Kooning，1904～1997）是美國抽象表現運動的主將，以人體爲畫作主題，特別是女人；並且也加入風景及書寫的象徵符號來發展他的抽象世界。大部分的女人素描都充滿著線條，這些線條像是杜庫寧在畫素描的過程中，眼睛密集捕捉的短暫影像表現。線條於是成爲他形式革新的要件。然而，畫中安靜站立的影像隨著空洞的眼神與「非環境氛圍」，譏諷地表現出人與人的冷漠離異關係。杜庫寧畫中那些呲牙裂嘴的女人形象，也挑戰了傳統古典的禁忌而成爲「現代可人兒」的代表；「自動性操作」則平衡了來自古典技法的限制，與個人情感表現的熱情。

　　不屬於任何流派的個人語彙，表現的是杜庫寧狂暴似的動力與冒險主義。因此，他有時會閉上雙眼製作素描，讓「意志」自由流洩，透過某種「外在客觀的限制」發現新的論述，製作了非預期的畫面結構。「反古典」的素描過程，成了他製作經典的來源。他也提出「繪畫在今日是生活的一種方式」的說法，從眞實生活的不純粹、複雜矛盾中，互相撞擊而產生一種介於新、舊之間的「第三形式」。所以杜庫寧的畫作沒有一處是確定清楚的，人的身體也許變

杜庫寧攝於 1984 年
（前頁圖）

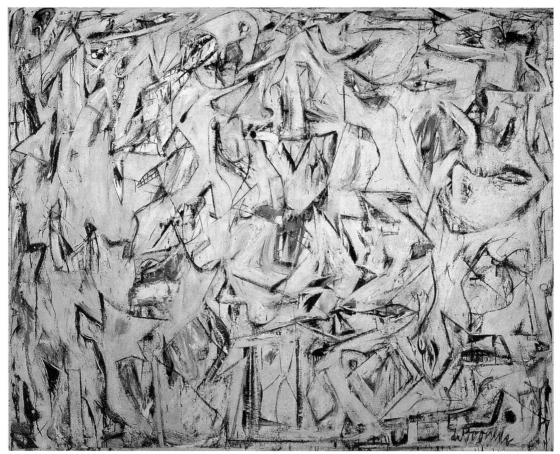

挖掘 1950年 油彩、瓷漆、畫布 203.5×254.3cm 芝加哥藝術學院藏

形成為抽象的風景，又或者是逐漸消失的自然經驗被具體化表現；「拼貼原理」、「個人解剖學」、「風景是人事物的本質」更是他自創作過程與生活經驗中獲得的心得累積。這種種表現，都可在他〈挖掘〉、〈郵箱〉、〈ZOT〉等作品，與「女人系列五」、「黑白畫作系列」、「抽象風景系列」、「雕塑」等系列作品中窺見。

圖見11頁

傳統的技法表現

相信絕大多數的孩子們都會在信手捻來的紙上塗鴉，杜庫寧也不例外，而且還因此發掘了他的繪畫天分，使他在十二歲時，便成

爲當時有名的商業設計裝飾藝術家吉登斯（Jan and Jaap Giddings）的學徒。吉登斯並帶他到鹿特丹藝術與工藝學院（Rotterdam Academy of Fine Arts and Technique）註冊，正式成爲該校夜間部的學生。

鹿特丹藝術與工藝學院一直沿襲著自十七世紀以來荷蘭工藝藝術的傳統，並且代表純粹知識分子的教育方向。因此學校教授的課程種類，從基本技巧的原則，包括透視、比例、圖學、木雕及大理石雕刻，到包含自埃及以來至文藝復興期間的藝術理論講習。杜庫寧是從男性人體素描的練習，開始進展到女性身體結構的了解。在學院的八年期間，杜庫寧學習了多方面的工藝技能，這也建立了他後來以「生活」爲主題的創作方向。他也同時完成在美術字方面的訓練。事實上杜庫寧也因爲寫得一手流利清新的字體而深獲注意，出神入化的腕力也表現在他後來以線條爲主軸的抽象作品中。

杜庫寧在求學期間的許多素描都沒有好好地留存，但是當杜庫寧被冠以「現代藝術家」名號時，早期的一幅素描作品〈盤子與罐子〉中卻可以明顯看出來，藝術家早年所受的傳統訓練成果。他還記得在學校時，一位老師一邊放置一組靜物，一邊告誡他們說：「畫畫之前不要有成見，畫你看到的，而非你所想的！」幾年後，杜庫寧說道：「我覺得，有些人認爲可以在手能表現出來之前，便能夠創造一種風格的想法是很庸俗的。」在〈盤子與罐子〉這件作品中，我們看到他如何掌控前縮法透視、立體感以及不同物件肌理變化的對比，杜庫寧成功地以繪畫技巧，結合意念塑造這些器皿，並使人信服它們的眞實。黑白素描是一種「形式塑造」的過程。杜庫寧回憶這張素描是透過細小的炭筆點與紙的接觸，想再現一種光滑瓶面的幻覺。這種完成過程，主要是想將藝術家的個性，以及獨特的手法排除在外，一切依循所謂的「秩序法則」來執行。

圖見175頁

一九二〇年，杜庫寧離開吉登斯的工作室，替一家大型百貨公司的藝術總監柏納・羅門（Bernard Romein）的工作室工作，晚上繼續在夜校就讀。此外的時間就用來進修荷蘭、德國及巴黎藝術的知識。羅門對荷蘭風格派十分熟悉，而杜庫寧則發現了現代主義幾何抽象藝術的翹楚蒙德利安，也因此對幾何抽象留下深刻的印象。

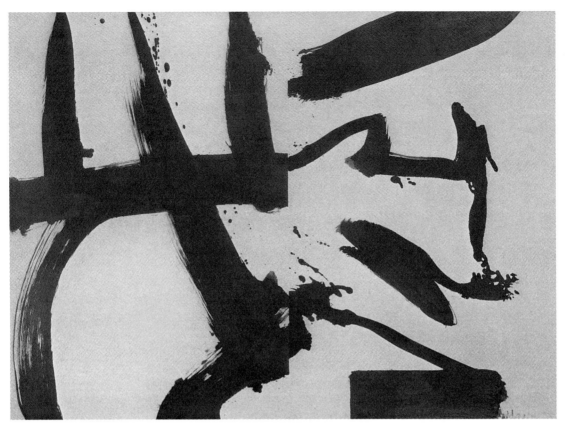

黑與白（羅馬）Q　1959 年　油彩、紙本　98×137cm　佛柯公司藏

　　一九二四年，杜庫寧與一些朋友到比利時旅行，他以替人寫標語、
畫人像畫、插畫及櫥窗設計等工作維生。一九二五年杜庫寧回到荷
蘭，並於接下來的一年準備進軍美國！

來到美國

　　關於美國的種種，杜庫寧除了從閱讀惠特曼的文學作品接觸了
牛仔、印地安人等美國印象之外，他也對萊特（Frank Lioyd Wright）
的建築設計印象深刻，還有一些照片中的美國長腿姐姐等。杜庫寧
回憶當時：「我瘋狂地迷上美國插畫，它們實在是太棒、太不可思
議了！」「如果我也能成為一位插畫家該有多好，只可惜我沒這個天

分。」後來杜庫寧的朋友李奧‧可漢替他在開往美國的船上，找到一份打掃引擎室的工作，才使他得以順利地前往目的地。一九二六年八月十五日杜庫寧終於如願到達美國，雖然此時他還未具備合法居留身分，但他還是毅然地離開此船，另謀出路，不久之後又在可漢的幫助下，取得合法居留的資格，待在紐澤西州霍布肯的「荷蘭水手之家」，有時以做油漆工維持收入，這時候杜庫寧唯一會說的英文字只有「Yes」。一九二七年，杜庫寧搬到紐約曼哈頓的西四十四街，以商業設計、畫招牌，或替貝克（A.S. Beck）鞋店設計櫥窗為工作，週末則找時間畫畫，並且參觀美術館及一些畫廊。但是為了賺取生活所需，幾乎佔去他這段時期所有的時間與精力，相對地，這時候杜庫寧也只完成少數的作品。

一九二九年杜庫寧在一次當代繪畫展的開幕酒會上，巧遇約翰‧葛拉漢（John Graham）。杜庫寧後來曾說過：「我很幸運能來到這個國家，並遇到三位最聰明的人士：高爾基（Arshile Gorky）、史都華‧大衛斯（Stuart Davis）以及葛拉漢，他們知道我有不凡的長才，只是不一定都尋找到對的方向前進罷了。」然而，在這三個人當中，誰才是影響杜庫寧最深的人呢？答案當屬其中最年長的葛拉漢了。葛拉漢一八八一年出生於基輔（Kiev），一九二〇年來到紐約，往返於巴黎非常頻繁，與畢卡索及布魯東（Breton）等人熟識，並成為藝術主流消息的主要來源者。他出版過一本名為《藝術的系統與辯證》（System and Dialectics of Art）的書，這是一本關於藝術理論及文化史的書籍，帶有政治、社會以及神話訊息的解釋觀點。一九四〇年，在藝術家工作室間，這是少數幾本被廣為流傳的書之一，它提供當時一種知識分子的觀點氛圍。葛拉漢的另一項貢獻，是在一九四〇年促成一次將年輕藝術家的作品，與畢卡索、勃拉克、馬諦斯的成熟作品對照展出。這個展覽於一九四二年在麥克米林（McMillen）裝飾領域的公司贊助下實踐，這成為杜庫寧與另一位抽象表現大師帕洛克（Jackson Pollock）的畫廊處女秀，帕洛克也因此碰到他未來的伴侶李‧昆斯納（Lee Krasner）。葛拉漢則繼續當現代主義的催化劑。但是到了一九四三年他的志向開始轉變，葛拉漢由身為一位現代主義者，轉變為一個傾向道德取向的

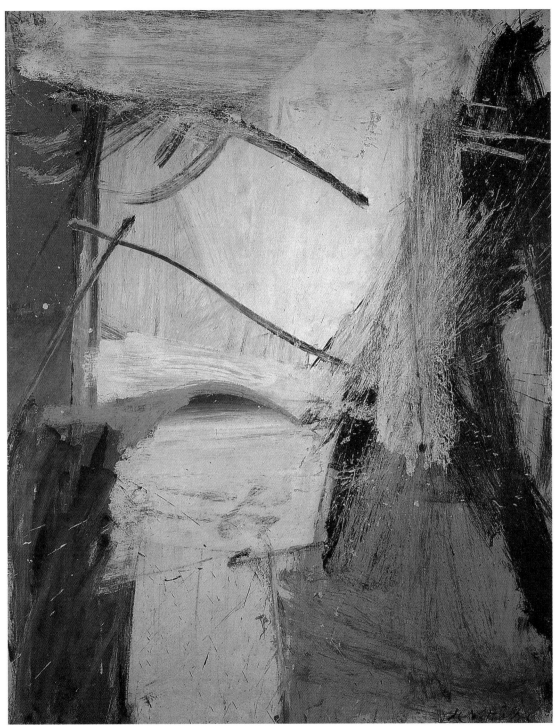

九月的早晨　1958年　油彩畫布　160×125cm　私人收藏

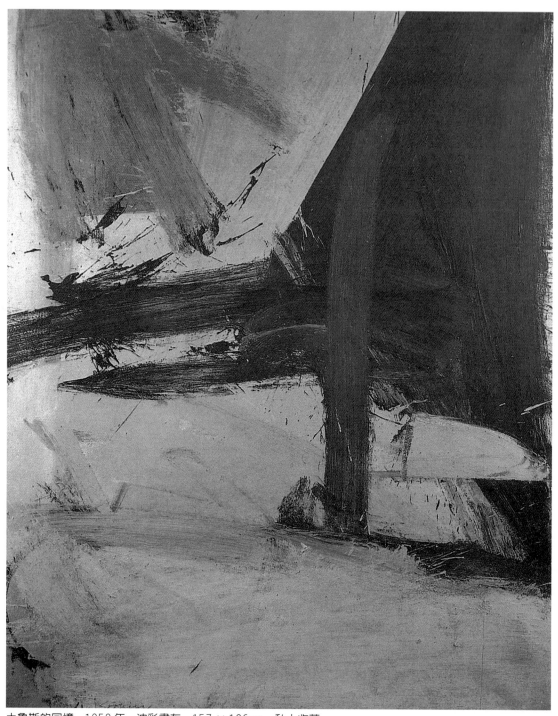

土魯斯的回憶　1958年　油彩畫布　157×126cm　私人收藏

輓歌　1939年　油彩畫布　102.2×121.6cm　私人收藏

「聖者」角色自居。除此之外，他也抽回了所有對美國藝術家的支持。

　　大約在一九三〇至三一年間，杜庫寧經由介紹認識了高爾基，短短的相處，使他在一九四八年高爾基自殺之前，與他成爲藝術創作之路上的知己。高爾基，這位高高的美國人，在前衛藝術家中是最具浪漫氣質與風評的一員，在中央藝術學校（Grand Central School of Art）教書，一九二六至三一年間發掘了畢卡索的繪畫。高爾基與杜庫寧常常一起流連博物館與畫廊看展覽，但他們的看法卻總是大

相逕庭。高爾基認為必須將作品放入畫家自己的創作脈絡中來檢驗，而杜庫寧則喜歡運用想像力，將畫中所見的特定元素，放入日常生活所見，然後昇華綜合入畫中。通常分析杜庫寧的畫，從他的素描與畫作中尋找表露他想法的線索，要比以學識性的分類要來得有價值與收獲。杜庫寧創作的主要來源來自這個世界，撇開一些表面易見的主題之外，他可以說是一直專注於光、水以及人的主題上。

專業藝術成形之路

當杜庫寧搬到紐約快十年的時候，他的藝術創作慢慢地形成氣候。高爾基、藝評家格林伯格（Clement Greenberg）、艾德恩‧丹比（Edwin Denby）、大衛‧史密斯（David Smith）等人，都十分仰慕杜庫寧的天分，因此建立了彼此友善及欣賞的關係。這些年間，他的一些小作品，受到安格爾、畢卡索、葛拉漢、蒙德利安、勒澤以及墨西哥壁畫、超現實主義畫家基里訶的透視以及其他人的影響，兩種主題慢慢浮現：一是抽象形式的傾向；二是一系列孤獨之人的實驗，不管是男人或女人，都被放置在一個隱喻不具名的空間，一種所謂城市的「非環境孤立氛圍」中。

一九三五年，杜庫寧加入聯邦藝術專案（Federal Art Project），此專案是美國在經濟消條時期為增加藝術家工作機會所設置。工作的性質大致是為一些公共空間畫壁畫，或為特定主題製作畫作與版畫。雖然杜庫寧參加了數個專案，但沒有一個被完成。後來他又被分派為哈洛‧羅森伯格（Harold Rosenberg）的助理，一位後來知名的藝評家以及促成杜庫寧發跡的重要功臣。

杜庫寧第一次在美術館嶄露頭角是在一九三六年於紐約現代美術館，是為了審查「聯邦藝術專案」成果所辦的專題展。後來，美國的議會提出外國人不得參與此計畫的規定，在此時並未拿到美國公民身分的杜庫寧（一直到1962年才拿到），便在一年後暫時離開了美國。雖然杜庫寧在布魯克林的壁畫專案並未完成，但是在從事這項專案之前，他當自己是一個活在再真實不過的「現實世界」中

無題 1935年 不透明水彩、炭筆、紙本 17×34cm 紐約惠特尼美術館藏

的「現代人」，以當油漆匠、木工、商業設計員與替人畫像來養活
自己。而從事專案的經歷，催化他成為一位專業藝術家，並開展藝
術事業生涯。丹比，一位詩人及舞評者回憶與杜庫寧認識的經過時
說：「因為一個下雨天、一隻在逃生梯門口哭叫的小貓，使我認識
了當時正在進行一件八呎高、以黑色顏料塗滿畫面的杜庫寧，這隻
哭泣的小貓後來成了他的寵物！」

素描──擺脫學院訓練的開端

做一位專業畫家是杜庫寧的期望，然而他也從未停止發掘通往
自己形式方法學的多樣道路。他對高爾基畫中詩性元素的智性回
應，表現在對聯邦藝術專案的壁畫〈無題〉素描作品中。這件作品
的完成日期約在一九三五年左右，也是杜庫寧去掉姓氏中間的「de」
的時候，因為他相信這樣可以成為「吸引人的」人。這件作品在顏
色上有勒澤的影響，構想上則與高爾基在一九三五至三六年，對於
紐渥克機場管理大樓的想法相關。杜庫寧作品中所含括的圓形、橢
圓形、頭與肩膀的構成，就像是展現了對阿爾普的生物形體的興

粉紅色風景　1938年　油彩、合成板　59×88cm　私人收藏

趣。矩形被運用當成窗子、門、鏡子、圖片及其他固定不變的建築
元素。這些元素持續被杜庫寧運用在其他的畫作、素描中,當作
「空間調節器」將近十年,焠煉過後的形被用來平衡畫面與視線。這
些豐富、乾淨、明亮、柔和的淺色調,與當時其他所謂戰後「蕭條
時期」藝術家慣用的陰暗調子頗為不同。

　　杜庫寧一九三七年得到了在紐約舉辦的世界博覽會中,為「藥
局廳」計畫的兩個部分之一的壁畫工作。杜庫寧選擇的影像是透過
對人存在的描述,表現一種科學性的現代主義感。結構上則饒富生
物形體與超現實的趣味,一些在當時別的壁畫中可見的趣聞軼事,
與社會主題性動機也表現在作品中。同時,也有自勒澤的結構性平
面拼貼造形而來的「自由造形」的線索。

　　在杜庫寧的世代中有一種文化,那就是他們不是跟隨美國藝術
中的既有風格走,不然就是對之表現出極大的興趣,只有少數的人

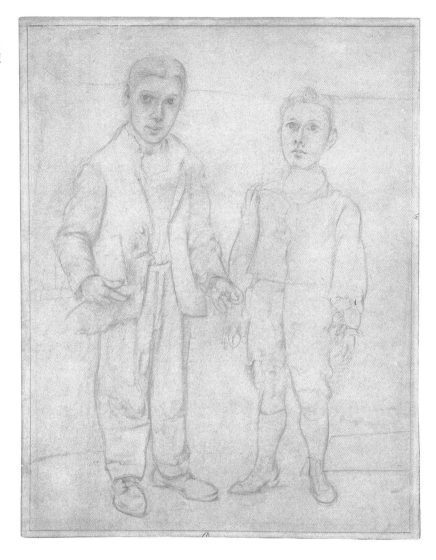

自己與幻想的兄弟
1938年 鉛筆、紙本
33×26cm 私人收藏

例外。雖然如此,他們對新藝術的概念,還是強調來自於歐洲所見及個人的精神性。我們並沒有在杜庫寧的同輩中,發現任何人對社會性或政治性議題產生任何興趣。相對地,他們作品所包含的是強有力的傳統與更複雜的藝術問題。例如由塞尚、畢卡索、康丁斯基、米羅、勒澤、馬諦斯與蒙德利安等人作品所述說的不同繪畫主張。如此的時代風潮,帶領了二次戰後美國藝術進入國際性舞台。

　　一九三〇年代末,杜庫寧開始嘗試製作一系列小型的抽象作品。這樣的構圖通常是在紙上以明亮乾淨的色彩、不透明水彩及鉛

躺臥的裸女　1938年　鉛筆、紙本　25×31cm　私人收藏

筆繪製成。它們像是放在室內的物件，一種在寒色調光源照射下的
靜物。他並自鏡中或由朋友拍攝的照片中學習畫男性肢體。由這些
素描中可以看到杜庫寧企圖建立一個與他所處時代不盡相融的「人
體」素描風格。他對勒南兄弟的興趣，以及來自高爾基〈自畫像〉的
靈感，畫出了〈自己與幻想的兄弟〉以及〈坐著的男子習作〉等素　圖見19、174頁
描。高爾基的〈自畫像〉與杜庫寧的素描大約在同時期完成。杜庫
寧脆弱易碎的、短短的線條表現一種飽和的神經緊張效果，以及他
以抒情詩般技巧的壓抑，表現對長期學院訓練技巧之挑戰。

　　素描〈躺臥的裸女〉小心擺佈的斜倚人體，以鉛筆畫出高貴扭
曲的軀體，表現了杜庫寧長久以來融合生物形態，使人體表現成為
一種抽象性意圖的興趣。在模特兒身後是一個杜庫寧可能在這段時
間中所慣用的代表「桌子」的形。他也以圓柱形代表著黑暗的物
體，女子背後直立的面用來強調畫平面中的黑暗空間，藉此與較亮
身體的調子對比，將人體形狀微妙地區分出來。形狀的簡約過程，

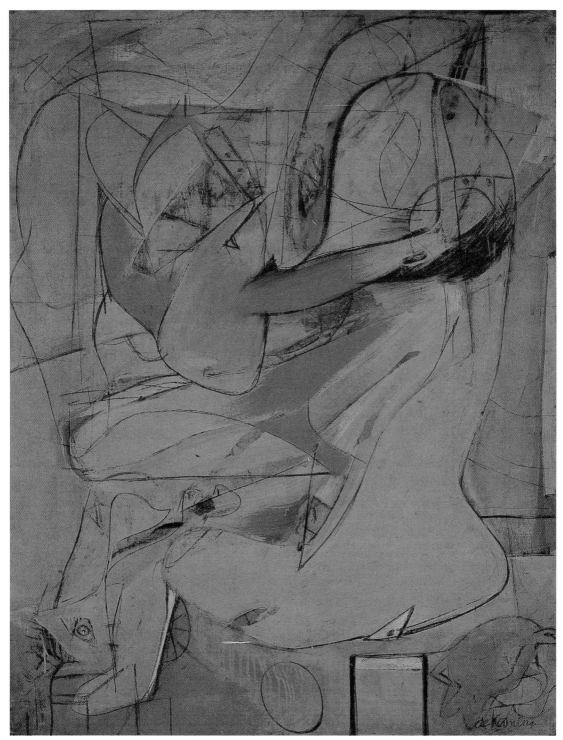

粉紅色天使　1945年　油彩、炭筆、畫布　127.4×98cm　魏斯曼家族收藏

減低了特定物件的眞實特性；抽象的形代換了照本宣科的寫實性質；斷裂不完整的臉，讓我們預見了他一九四五年所作的〈粉紅色天使〉形式發展的必然性。

圖見 21 頁

另一項對學院訓練挑戰的行爲，是在圖像上的「再畫過程」以及畫的「未完成性」。杜庫寧的繪畫態度反映在赫斯（Thomas Hess）對他的觀察中：「討厭一張畫被完成的結果，幾乎與他痛恨體系的程度一樣。」造成這種未完成性的結果，不只是因爲杜庫寧的經濟拮据，使他買新材料的錢後繼無力，而且藝術家對繪畫思考的過程中，這種容許不斷修改的方式，也是一種重要的「形態變化」過程。

杜庫寧有時會自稱爲一個「折中主義者」或「易受影響的」藝術家，這意謂著他對環繞著他的眞實世界採取的是一種開放的態度，任何的「影響」他都樂於接收運用。

杜庫寧畫中有一些女性是不穿衣服的，但大多數多多少少都有些許行頭，像是從他一九四○年代坐著的人像，正式的或半正式的穿著，到穿著短上衣及裙子的女性坐像，或更晚近的以比基尼爲主的海邊景象。

自我風格發掘為「抑制性線條」畫下句點

在杜庫寧自我發現的過程中，我們看到他對於現代主義者那種自我反省日漸增強的回應。我們可以以他〈兩個站立的男子〉素描中的互相比對看出端倪。看來類似的模特兒站在商店的櫥窗中，表現的是一種以肯定的、堅硬的輪廓線刻畫出新的形式造形，以及它如何朝著更屬於抽象表現式的方向引領前進。杜庫寧稱呼他的〈自己與幻想的兄弟〉爲一件雙重自畫像作品，因爲它暗示了一個人的多重對比身分，好比一個人自青少年到成年的轉變，從學生到老師，從工匠到藝術家的成長。輕便軟散式的穿著，以一種小心翼翼但是比起安格爾或勒南還鬆散的線畫出輪廓，並加上影子強調它。這種穿著的質感、細緻的臉龐，當被設定在一個無法描述的空間時，有著如荷蘭寫實主義的痕跡。手則被當做是一些聚集斷裂的橢

圖見 175 頁

女人　1944 年
油彩畫布
112.7 × 78.4cm
私人收藏（右頁圖）

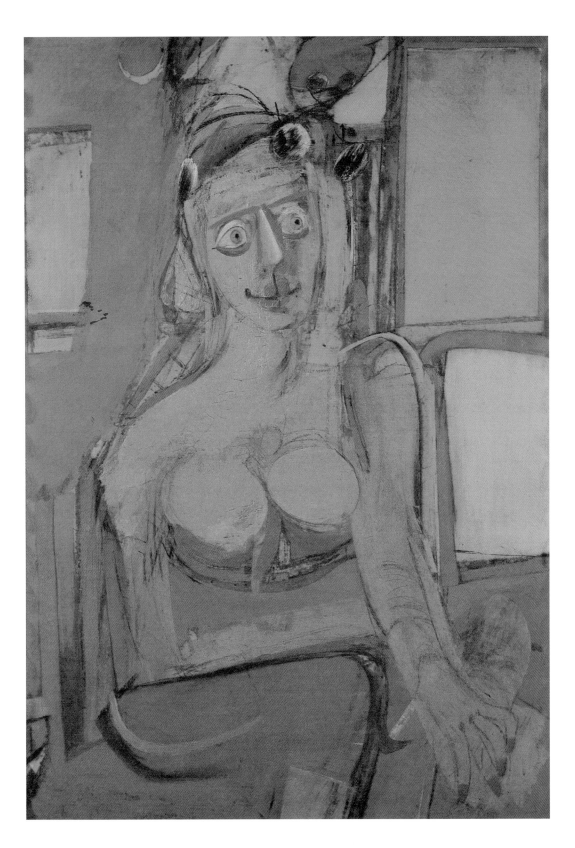

圓形般描寫，人體形象常以如舞台般的商店櫥窗中的場景出現，並揉合著藝術家自我的形象，人物雙眼中的神色，有一種洞察眼前與未來的探索，互相交錯。這種安排，不能不說是透過精心的設計，而非一種神來之筆似的產物。這種描述方式同時有著對寫實主義的堅信不疑；然而，畫中人物身體以及鑲板式的衣著打扮以破碎線條描繪，似乎對杜庫寧往後作品中所慣用的長而流暢的線條發展，透露些許線索。

　　杜庫寧的素描，是他仔細觀察每日生活的重要證據。而且他還把這種觀察世界的體驗，實踐在來回轉換運作於人體及抽象形式之間。一九三〇年代他集中在將「可見的真實」，轉換至他藝術中日益增碼的「抽象境界」。杜庫寧從未聲稱他的圖像來源是完全承繼自人體或風景。他不再懷念安格爾俐落的碎線條，而是轉向操作一些柔和的形、曲線或圓，針對細微調子互相對比的述說。這些風格的建立，來自他情感經驗的因素，而且被一種智識性手法所區別出來。杜庫寧結合不同主題而產生的直覺能力，很快地替他創造了一種屬於力與美的藝術原創述說方式。

　　〈伊蓮娜的畫像〉展現出杜庫寧在結婚前，一種對古典藝術的絕對尊敬，但是婚後的他所表現出來的是，投射了屬於當代的看法角度。這是他最後一件以受過良好專業訓練的純熟筆法，轉譯著「可見的真實」的作品。我們看見一個頭部較大的女人以休閒輕鬆的姿勢，一點點往前傾，好像正視著觀者的方向。這種像要衝出畫面的動態，增加了平面繪畫的向度，人體被放置在一個無法藉由任何背景物件來辨識的孤立空間。由於他集中專注在頭、頭髮及眼睛，屬於可觸碰的身體元素實體的戲劇性掌控，使我們感受到杜庫寧觀察的意圖。對衣服的些微掌控玩弄，並不打擾我們欣賞他對描寫伊蓮娜的表達陳述。杜庫寧強調眼睛，畫得特別大，被認為是受他朋友高爾基或丹比影響的特徵。〈伊蓮娜的畫像〉可說是杜庫寧作品中的一件佳作。這件素描不但完成了杜庫寧對安格爾與勒南及其他歷史人物的精神回應，同時也可能算是杜庫寧「抑制性線條」的最後展現。他自己曾表示，如果再繼續使用這樣的線條，簡直就快使他自己瘋狂，或許宣洩在這幅畫之後，正是這種具抑制性線條打住的

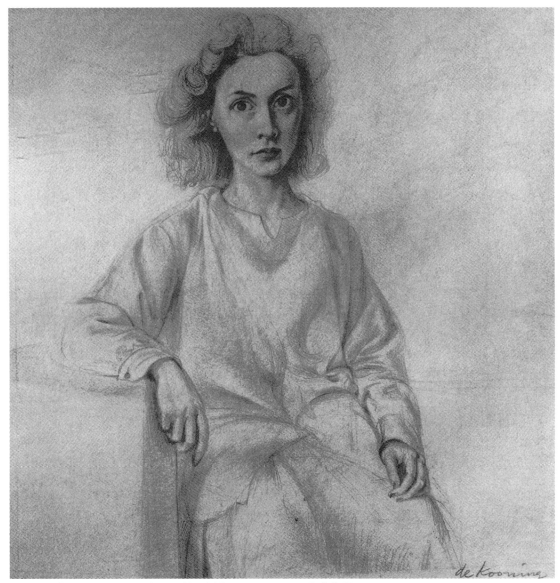

伊蓮娜的畫像　1940～41年　鉛筆、紙本　30×29cm　私人收藏

時機了！

　　一九四三年春天，聯邦藝術專案結束。藝術家聯盟也逐漸解散
及減少會員。二次大戰期間，不少藝術家也紛紛披掛上戰場，大部
分參與的是一些從事插畫的藝術家，由於戰爭的因素嚴重影響了這
類藝術家的事業發展。前衛藝術家們反而鮮少活躍在政治性的活動

中。一九三〇年代末，現代主義者對於政治的興趣完全瓦解，甚至左派主義的藝術家也拒絕了對理想社會主義的熱情。莫斯科也在一九三〇至三八年間落沒，蘇聯納粹及反侵略條款的譏諷及勢力消長，成爲一九四〇年代藝術與政治分家的主因。

杜庫寧的個人風格就是在這樣一個時代背景下成形，就像其他的藝術家一樣，杜庫寧的創作排除了政治及市場的考慮，純粹爲著發展個人的美學，因此他的藝術創作遭到嚴厲的考驗。

異於立體派之「意志的執行」

從一九四〇年早期的素描，可以看到杜庫寧一再地試圖從熟練繪畫技巧的控制中（如〈伊蓮娜的畫像〉）跳脫出來。他的線條逐漸放鬆，也加快了圖像描寫的速度。他開始肢解身體的部分，然後將它們轉換成平面圖案式的影像──生物形態的及圖形的平面化結構。從特定人體分解出來的表現，卻也包含了對於它們出處的相似關連回應關係。從一九四〇年的〈伊蓮娜的畫像〉到他一九四八年第一次個展的黑白抽象作品，我們看到杜庫寧美好的隱喻技巧本質，及與生俱來敏銳的筆法強而有力的表現。線條，成爲杜庫寧形式革新的主要要件，而風格形成的結果來自對主觀／情感「意志的執行」。意志，似乎平衡了來自古典技法的限制與表現的熱情兩股力量。在這樣的情形下，他允許自己全然歸屬於自己，因此他能對任何影響他的事物，採取開放的態度來回應。杜庫寧的藝術被想像力所環繞，未完成的部分、變形的、整體的或創新的，以及日益豐富的線條語彙指向。儘管他努力開發一種新的、屬於自己的畫風，但卻不像他的朋友──抽象表現滴彩畫家帕洛克，以滴灑的純粹線條態勢、奔放強烈的色彩，做一種類似跳舞一樣的全身運動，圍繞著畫布四周潑濺顏料，在形式革新方面開創了嶄新、異常優美的大型繪畫。而杜庫寧的線條結構及創造，則證明了他的藝術，是融合了具象、抽象及具學院傾向的多方源頭。

一九四〇年初期，二件〈坐著的女人〉素描習作，展現了他從鬆鬆的線條，轉變爲快速有力、似乎在搜尋著什麼的線條感覺。雖

坐著的女人　1940年
油彩、炭筆、合成板
132×88cm
費城美術館藏
（右頁圖）

圖見176頁

26

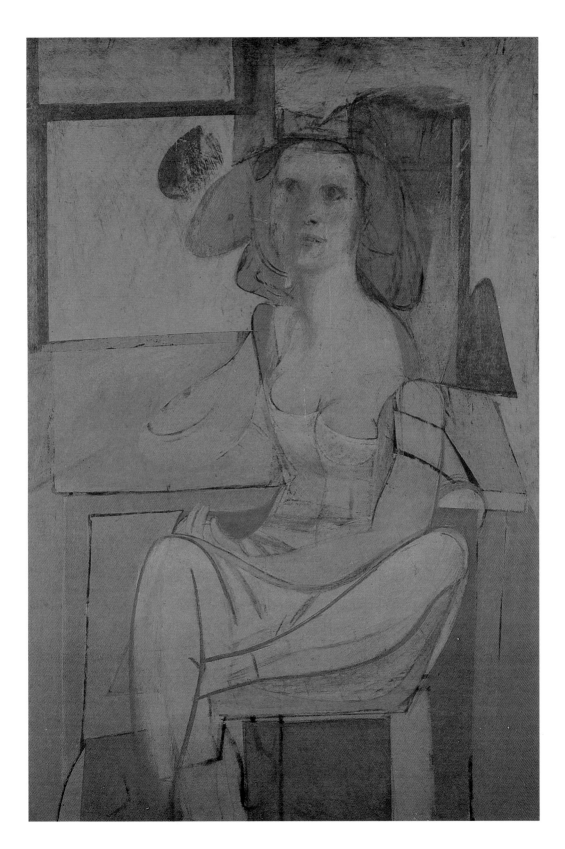

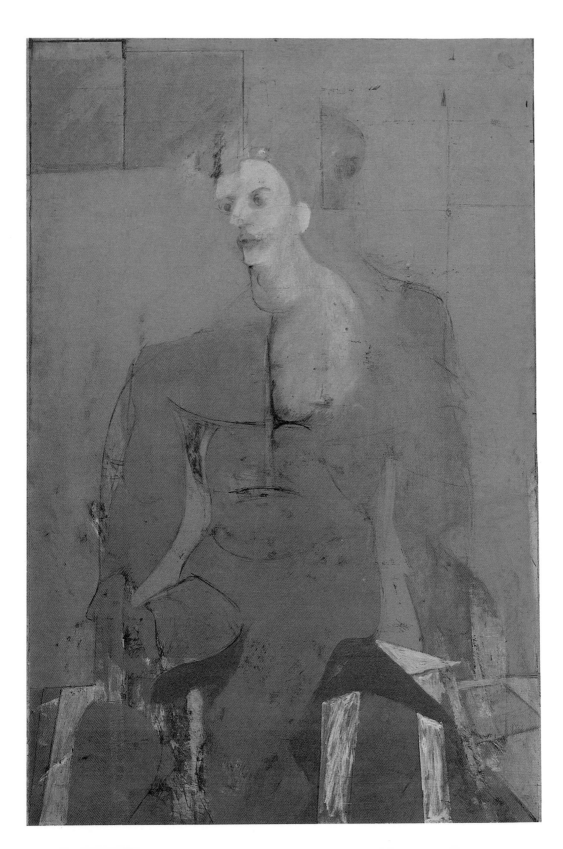

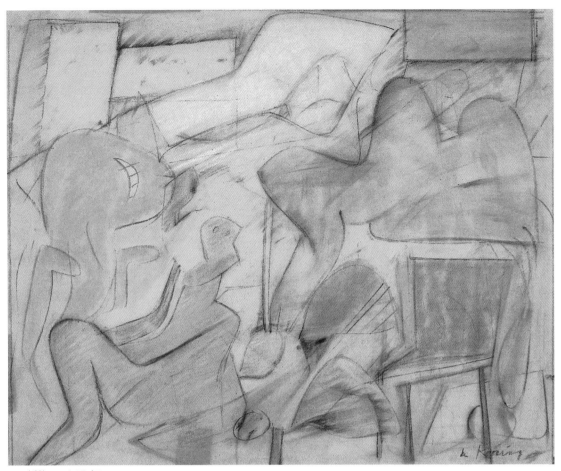

靜物 1945年
粉彩、鉛筆、紙本
33×40cm 私人收藏

坐著的男人（古典男
性） 1940年
133×88cm
莎拉坎貝兒布雷佛基
金會藏（左頁圖）

然此時杜庫寧朝向平面化的圖像描寫，但是立體派的影響卻與他擦
身而過。一九三○年的抽象、佔有一席之地的幾何風格，偶爾被他
用來當做結構畫面的方法，不然就是退到畫中的背景。杜庫寧人像
畫中的中深遠空間，在這些女人素描中成爲漸淺淡的表現，有點近
似塞尙水彩畫中閃亮光線的表現。空間的微妙不可捉摸與曇花一
現，及對光線表現的堅持，都形成了他特殊微妙的處理手法。雖然
杜庫寧也常被當做立體派藝術家來討論，不過這種過程有可能會模
糊了我們對他個體性認知的方向。杜庫寧甚至拒絕畫立體主義的
畫，而且一再強調他受每一件事情影響，是個不折不扣的折中主義
者。爲了解釋這種狀況，我們可以從巴爾（Alfrred H. Barr）的描述

29

來看：「立體主義仰賴的是『形』的基本原理，而非它們的個別特性。一般來說，將色彩、形式、造形及肌理的本性獨立出來，排除所有這些元素對自然的聯想。」

對一個藝術家來說，造形的組成就如同形式建立的元素一樣重要。對杜庫寧來說，這都關係到不管是對人體或自然的試驗，以及他將這些「形」創造爲抽象的發展。減低來自外在實體參考的方式來建立造形，杜庫寧往更高一種自我指示的抽象領域前進。重疊、互相穿透及透明性也同樣是超現實的表現手法。雖然杜庫寧刻意避開大多數立體派作品集中在幾何結構的手法，但重要的是，他對於人體或風景的視覺性轉換，卻如立體派般具有豐富的想像力。

杜庫寧一九四五年的畫作〈靜物〉中，一種想像力延伸至肉體 圖見29頁 似的顏色，交錯於他難以理解的「無環境」氛圍中，畫面包含了像是斷碎的家具殘片、建築的裝置、室內以及街頭景色，混合著暖色調的圓弧形人體造形。而當一九四六年春天，杜庫寧受邀替瑪麗亞・馬喬斯基（Marie Marchowsky）的獨舞劇設計舞台背景時，杜庫寧最大的繪畫作品〈挖掘〉，也包含在這個劇場式的裝置中。在這 圖見9頁 些作品之後，杜庫寧的女人出現。這些造形，由他在四、五年前製作的〈坐著的女人〉素描及繪畫中得到靈感。自結構性的背景分離出來的流暢線條訴說了人體造形的本質。淺薄的空間、色彩的創新運用及素描線條的放鬆，以及強調前景的空間表現，將畫布本身當成一個正在進行的人生舞台一樣。同樣的想法表現在其他的抽象畫作中，像是〈黑色星期五〉。

杜庫寧從一位雕塑家老友那兒得知，美國海關辦公室在拍賣一些水彩畫材料及圖表紙，因此便自那裡挑了一些一面還印有格子的紙，並且運用它畫了不少素描。杜庫寧以一種可能從學生時代便慣用的平筆來作畫，這種平筆，常常被從事寫美術字的藝術家、劇場佈景畫家們所使用。它們有著特別長且富有彈性的直毛，可以吸住厚厚的顏料，因此運轉起來可以使筆觸流暢，並保持一定調子的重量。就算筆上沾了過多的顏料，顏料也可以順勢滴滑下來，形成鬆散的涓涓細線，造成偶發自然的效果。

另外，杜庫寧也經常以小板子權充畫筆，或用畫刀來刮這些

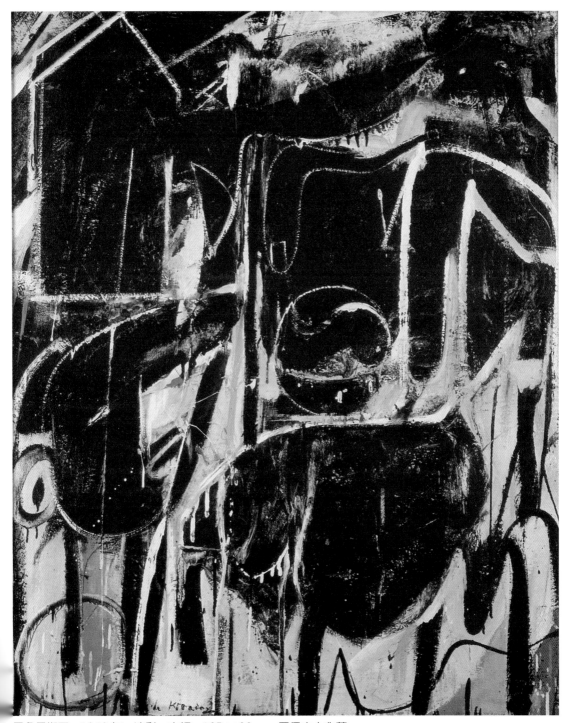

黑色星期五　1948年　油彩、木板　125×99cm　羅伊夫人收藏

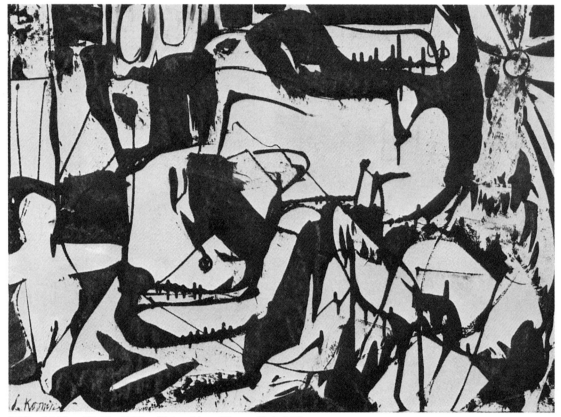

無題　1949～50年　瓷漆、紙本　51×71cm　私人收藏

線，藉由刮的舉動，將原本厚厚的線變成薄薄的往外延伸的面，原來線條的速度感及方向，被「刮」的動作往相對方向衝刺出去，這種筆勢增加了畫面的速度與動態感，不過這種活動是含蓄的。另一方面，刮刀的使用將「刮出」的線條質感，轉變成為「畫出」的線條。奇怪的平面造形、隨機的線性構成所裝點出的作品，開放同時又統一，無法完全知道線條將被刮刀拉往何處或何時該停止，隨機的元素因而增加了。

杜庫寧讓每一個單獨的形都宛如一位特技演員，移位、旋轉、舞入空間中，然後被擲入一個新的形變及並置的序列之中。這些活動的態勢被自由提升，不屬於任何流派的個人語彙，表現的正是杜庫寧狂暴似的動力與冒險精神。

抽象　1939～40年　油彩畫布　89×83cm　私人收藏

　　　從一九三〇年代晚期，杜庫寧在畫布及紙上做多重的思考，到
了一九四〇年代的中期，他開始由畫布的各個邊緣著手畫畫，形也
開始自邊緣往裡或往外移動，或在平面上交錯以增加變化。從改變

進擊的程序，所強調的結果也開始轉移；從改變筆及形狀的運動方向，意志開始與之對應，建立了意料之外的關係。傳統的繪畫製作過程被質疑，因此新的可能性出現了。

這種被杜庫寧意外建立的創作程序，減低了外來的影響，因而從容建立了屬於個人自我的想像。在一九四○年代的黑白素描中，杜庫寧建立了為繪形要求而產生的基礎重心轉移，他的畫變成了抽象訊息傳達的手法。杜庫寧不再堅持對外在現實尊崇的一股腦熱情，這有點像莫內在半失明時，為了彌補視力障礙而尋求的「繪形」方法，一種「印象」式的「抽象」，更多的開放使得可能性大增。到了一九五○年代，杜庫寧此時已決定了未來幾十年藝術發展的方向，而抽象表現主義也到了整合發展的階段。

素描女人系列

杜庫寧繪畫中不可或缺的結構、連綿彎曲的線條、微微的亮光及多樣化的多方觀點組合，都來自於對素描的探索結果。街頭所見與平凡的基本圖形，變成他神奇綜合體的資料來源。經由對素描的操作，杜庫寧將對生活週期性的動察力，累積成為特殊的筆法，這使得他贏得廿世紀最具個人風格的藝術家之一。

一九五○年六月的一天，杜庫寧在他工作室的牆上，釘上兩張約七呎高的紙，然後開始畫素描。兩個站立的女人素描延伸出〈女人一〉的畫作，這幅作品的出現，使畫家領悟了心中的亮點。圖見 37 頁

〈女人一〉經過六個階段的修改，在對待這樣混雜的主題方式圖見 39 頁中，我們無法感知他對影像修正的決定性因素為何？以任何角度來看，就像〈挖掘〉一樣，許多繪畫的製作，只是為創造一個整體而做的一部分貢獻罷了！有些一直在杜庫寧早期畫中出現的物體，像是窗戶、椅子及燈，在〈女人一〉中這些物體全沉沒在抽象的筆觸中，儘管它們還是被製作出來。「對事物的瞥見就是滿足」，杜庫寧說道，「如閃光似的偶然相遇，非常小非常小的滿足感……，它可以隨時被改變。」它幾乎可以上下顛倒，有時不出現，它可以是任何大小。這是杜庫寧獨到的以繪畫發展過程的感知能力，以及將

無題　1944 年　油彩、紙、合成板　33×52cm　伊斯特曼夫婦收藏

事物轉化爲態勢的手法，將來自眞實世界的知覺符號化。不只是女人形象不斷轉移，有時是整體有時又分解爲部分。以杜庫寧經歷的猶豫過程來看，不難想像爲什麼他的畫永遠處在未完成的狀態。

接下來的兩年，他也在人物的表現中發現了絕無僅有的情感，以及來自於具象思索的大量語彙。這些新的素描風格，並不侷限在對可見眞實的複製，或針對一些特定對象描寫，而是藝術家對人物感情想法的顯現。他一直在人物與抽象兩種表現方法間努力探求。正如對其他藝術家一樣，評論家及仰慕者往往會希望在某位藝術家身上看到一種堅持與特別。而杜庫寧所堅持的正是一種不斷改變的狀態，爲了準備好向未知領域冒險，杜庫寧將暫時退回到他所熟悉的事物中，並以此爲前往下一個未知的跳板。頗有退一步進兩步的意味。

杜庫寧的想像力來源，是回應於人物複雜本質所帶來的聯想。「人體」的主題是人類在表現繪畫創作時最熟悉的結構組織。針對人

體的思考，杜庫寧連接古代歷史中，偉大藝術家持續不斷地、熱中地以身為人類的角度，對人自身進行觀察。這是他綜合古往今來藝術作品，以及挑戰大師的方式。所以杜庫寧以人為主題開始他的創作，自然也不奇怪了！人體是他造形的「原型」，他們變成了其他更多更豐富的東西。「我認為我筆下所有的人物，都是貨真價實的演員、表演者。他們不是真的人，他們只是在我的畫中扮演某一部分的角色而已。」

杜庫寧筆下的女人是性感及充滿肉慾的。他筆下的女人，可比女神或如電影中的芭比，又或是釘在牆上的印刷海報美女。可是，以某種角度看，她們彼此與觀者的關係，是各自孤立地存在著。這暗示了她們也許可被解讀成一種另類偶像，一種掛在牆壁上的「美女」，泡沫般製造出來的真實。他畫中出現的女性角色，被羅森伯格這麼解釋：「事實上，杜庫寧所作的十分有趣，是去發現身為畫家的自己本身，一個畫了廿幾年畫的人，人體就這麼自然而然地從他畫畫的活動中出現。顯然地，當你有特殊的喜好時，如果你讓它自然流洩，你不會只畫出一堆亂糟糟的東西，你製作的是人體。這個人體將會是一個新的東西，而這即是杜庫寧有意識的純熟表現。」杜庫寧確實創造了一種新的人體形式。他重組過的女人，擁有異樣的肉感氣質、大地之母般的生命力象徵，或者類同誇張、邪惡，復仇者似的恐怖夢境。她們大膽無畏地正面迎向觀者、挑逗你，卻又讓你難以接近。

在繪畫材質方面，隨著粉彩的加入使用，使畫面線條互相重疊累積，而且在內容上大多不再描寫特定的對象，而是變成安置在彩色雲霧中的一些抽象單元。抽象單元塊面取代了敘述性的線條，這種近乎「自發性」造形的天分，提升了一種潛在的抽象性。像杜庫寧在一九四○年代晚期所作的黑白素描，他以生物造形激發結合對人體造形的聯想。他公式化的循環運用橢圓、圓錐體、拋物線，或穿插砌入的形狀組構成一個抽象的符號，當它們被組合時，又以人體似的形狀出現。吸引觀者注意的是，在他自我魅力發掘的加溫下，那種令人毛骨悚然的觀察力。杜庫寧這時已隨他腦海中的靈感，揮灑出自然曲線，無論是鼻子的擠壓或眉毛的彎曲，將它們加

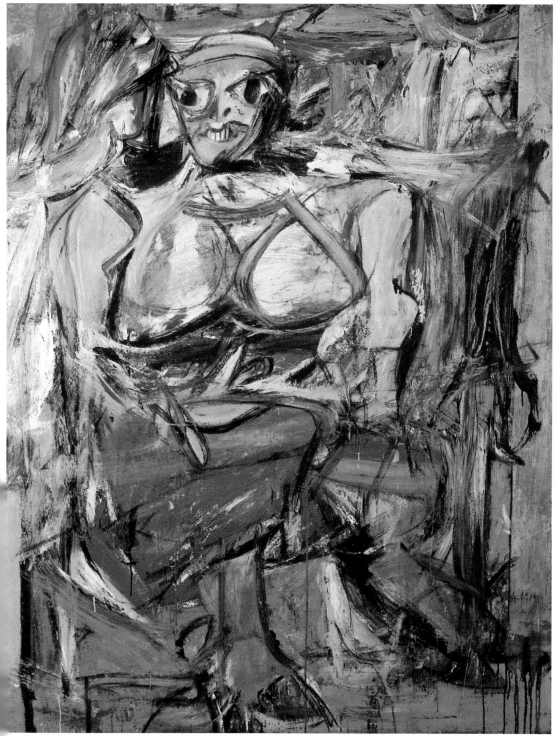

女人一　1950〜52年　油彩畫布　186 × 142cm　紐約現代美術館藏

長或以其他方法改變他們的形，再強調曲線及生動的質感，而非它圖見41頁
們本身做為描述人類的特徵。素描〈女人〉（1951）一作，畫中的女
人裙子由一個蕾絲圍成的網所形成，回應著他於一九三○年畫的畫
作，或一九四五年〈靜物〉中的一種造形。圖見29頁

　　混合著人體形象的聯想，安靜站立的影像隨著空洞無神的眼
神、譏諷的表現，使人的關係呈現冷漠離異。大部分的女人素描都
充滿著線條，這些線條像是杜庫寧在畫素描的過程中，眼睛密集捕
捉的短暫影像表現。紙張間所捕捉的，好像自動裝置的原動力，回
應於未知的刺激能量。這些詭異的線條強調的是素描的過程，從這
些線條的運動中，圖像受到測試，人體也隨之安置入畫。杜庫寧自
動性線條表現出來的是對自身感知的挖掘過程。同時，畫中光線被
熟練的表述法所控制限定，人體身軀部分被量感的計畫強調而生。
杜庫寧小心翼翼地記錄局部肢體的動線要點。

　　他將知識性的認知，轉換為圖像式思考語彙的測試，從他不再
參考真人模特兒畫他的「女人」時開始。這種活動與抽象的形式製
造相關，正如他自己所言：「就算是抽象的形也必須具備相似性。」
情感也許掌控著線條的運用，但是結果還是必須以智識來判斷，並
在必要時予以改變以達到所要的效果。「女人系列」，是杜庫寧以
日益增進的書法性線條所塑造出來的。在這個系列中，通常破碎的
線與曲線的柔軟性所描繪的形狀相對應，或者以平行相交的陰影分
散配置。我們對於這些「形狀」在視覺上的了解是什麼？對比他在
一九四○年代所作的黑白素描，以及一九四九與一九五○年分別作
出的〈無題〉，淺薄空間中執著地爬滿草寫式線條，隨著杜庫寧對圖見32頁
女性人體充分的思考，都在這時的畫作中突顯出來。對他所謂「無
環境氛圍」加深空間深度的改革，可提醒我們畫家早先畫作中的本
質背景（設置），反而較不是城市或風景的參考，這是他日益增加
的神祕主義的癥兆。

　　在〈女人〉（1951）一作中，這種半自動的線條可在上層結構線
條包圍的單獨站立的女體中看到。儘管它們通常觸及人體的部位，
線條還是繼續進入空間中，然後形成一個透明的網狀，其中包含著
人體。至於背景簡化的建築部分之仿效，像是房子或窗戶，以及

女人一的六個階段
1950～52年
Rudolph Burckhardt
攝影
（右頁圖）

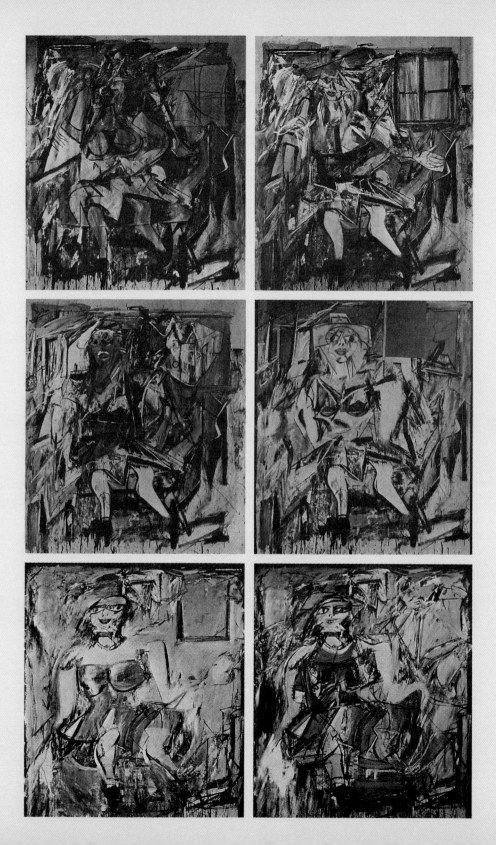

「無環境氛圍」持續地出現在這些畫作當中。

色彩表達他對創造性人體的思索

　　杜庫寧對造形的能力，表現在對人體的解構與再結構中。通常肢體的中央部分，直接跳入較低的部分，製造了一種坐著的或蹲下的動態結構，並且被顏色清楚地表述出來。色彩是屬於表現派的鮮豔直接，因為杜庫寧鮮少仰賴自然的著色法來表現，他對色彩的用法是在表達他對這些創造性人體的思索，而比較不是對自然的觀察心得。創新是杜庫寧製圖術的首要組成元素。當人體可能在畫面中拉拽或扭曲變形，它還是保留了原來的中心結構，因為杜庫寧的目標，並不是要完全毀滅人體。

　　杜庫寧一幅一九五二至五三年的畫作〈兩個女人的軀體〉中，人體引發的是熱切的感情表達、智識性的品味，以及視覺的動力學。將人體置入比較，是藝術的環境而非自然的環境氛圍，杜庫寧強調它們的本質角色，像在戲劇中持續演出的演員。正因為如此，它們被鬆散地畫出，以對應於緊密的背景。所有看來表現激烈的線條或在肢體元素的節奏中，精緻的色彩調子是浪漫的。人體，即使是在審慎估量的紙張上，仍強調巨大的體積感。

圖見42頁

　　一九五三年畫家一件表現出色的素描〈女人〉，畫中人物具有一種正面朝向觀者的表現，不過新的表現方式強調的是人的孤立感。大約在同時，杜庫寧製作了有二個人體形象的素描，她們被自中間畫過的垂直線一分為二，人與人的冷漠關係被點了出來。在這裡的暖色調，居然帶有一種超然的離群感。異國情調常常與孤立的經驗隨之而來，這些人體反映出的是衝突感，而他們裝載的是一種絕對苦惱之下所導致的悲劇表現。對殘弱傷者想像的情境，藝術家製造了一種圖像的神話意義。

　　「我的畫……會讓我被認為是一個弒母者，或一個女性仇視者，以及其他同類型的各種稱號。也許某部分的我對女性是充滿愛慕的，像別的男性一樣，但我從不在我的畫中顯露出來。我從不相信維納斯美神的存在，我對希臘神話可是一點興趣也沒有。」雖然，

女人　1951年
粉彩、炭筆、紙本
53×39cm　私人收藏
（右頁圖）

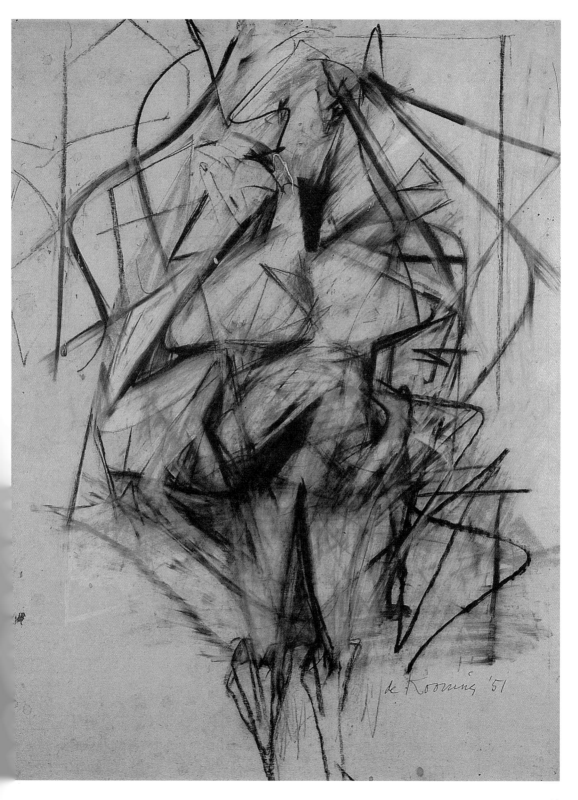

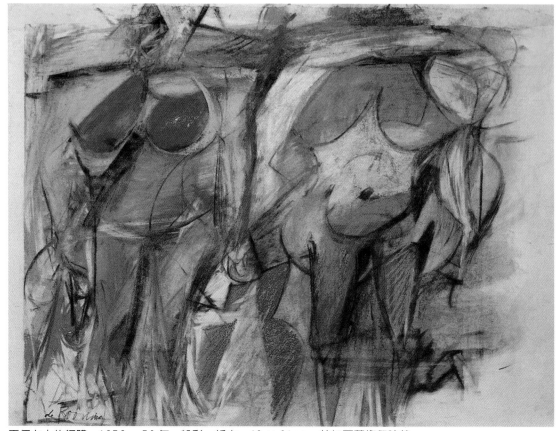

兩個女人的軀體　1952～53年　粉彩、紙本　48×61cm　芝加哥藝術學院藏

我們所見杜庫寧畫中的「美女標準」不像安格爾或其他古典繪畫中
完美的女性形象，但不可否認地，杜庫寧確實受到古代及廣泛文化
的綜合影響，因此他的表達方式，也難脫模仿真實之嫌。一九五六
至五八年間，杜庫寧的抽象粉彩作品的形式及其所關注的焦點，扮
演了杜庫寧後來為人所熟知的「城市風景系列」之先聲角色。微妙
的調子、複雜的結構朝紙張的邊緣慢慢移出，像是為之後的畫作鋪
設可供追隨發展的線索。這個時刻，女性人體發展為一個特定的主
題方向，但它還是持續投射出與即將出現的風景主題結構相關的造
形。

　　一幅〈室內的人體〉畫作，充滿與自然本質合併的肉體靈感，
回應著人體造形被混合進一種鄉村風景的氛圍中。杜庫寧接著也以

復活節星期一
1955～56年
油彩、報紙貼於畫布
244×188cm
紐約大都會美術館藏
（右頁圖）

圖見44頁

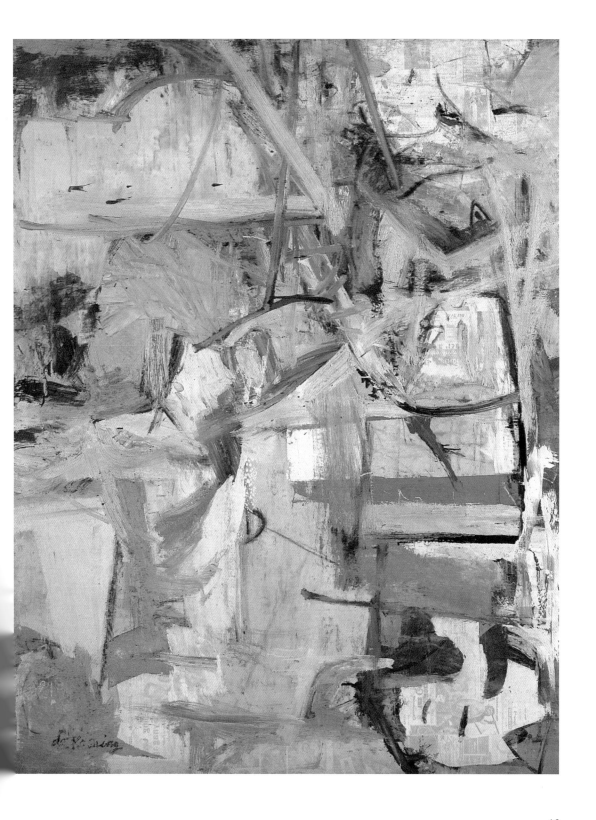

這種方式作了一些明確幾何形及硬邊的作品，這些作品再也不以充滿肌理的平面來捕捉光線，像雕塑家傑克梅第有凹痕的破點所產生的陰影變化，而是變成以暗色調線條區分塡滿光線的平面。

　　大約在一九五八年，杜庫寧開始在美國鄉間進行一個運用刷子與墨水的系列──「洗衣袋中的襯衫」，打開的衣袋中，有平擺著的襯衫圖像。一九五九年羅馬的旅行及六〇年代早期作品中，也出現這種看來好像襯衫被包裹在紙片裡的大片形狀，一種自由輕鬆的線條被畫出來，並且覆蓋了整張畫面。這些畫作的圖形中，有一些與一九五四年的墨水素描相似。行進移動的線條，以東方含蓄之情展現在西方觀眾眼前，就像是「書法」一樣，但是他的線條不是發源於文字的書寫，或格式化的系統，杜庫寧的「書法」自東方所解釋的原有意義中被分別開來。堅固、精實、幾何的造形，與由活潑快速筆調應運而生的線條產生強而有力的對比。一種線條軌道的正確性永遠可以被確保，就算是在日益加速的線條速度感中也是如此。圖見191頁

自素描中產生的抽象

　　一九五九年的十二月至次年的一月，杜庫寧住在羅馬，借用朋友提供的畫室作畫。他用琺瑯加入粉狀浮石，然後將砂礫混合入油畫顏料。他將紙放在地上，然後畫上長而廣闊的線條。有些被分成一半或長條，以供往後重新組合之用。再一次地，他享受這種手工操作的樂趣，是一種被超現實主義者所宣揚的「隨機性」。這樣的作品變成不折不扣的「抽象」，但是與他先前人體的內心式構成素描不盡相同。把被破壞的影像重新組合成一些新的東西，就是杜庫寧對更新過程的觀點。撕裂的素描拼貼成新的形象，持續尖利的邊緣、截取的影像，中斷不連接的空間，以及對抒情詩般動作的截斷。紙上的表現技巧，就像電影剪接時的暫停技巧，強調了素描本質的豐富性。杜庫寧在強調筆觸的特性或調子的邊界時，同時表述了對抽象的高度意識。圖見46、47、49頁

　　在抽象表現主義者的世代，如羅森伯格所說的：「行動繪畫是

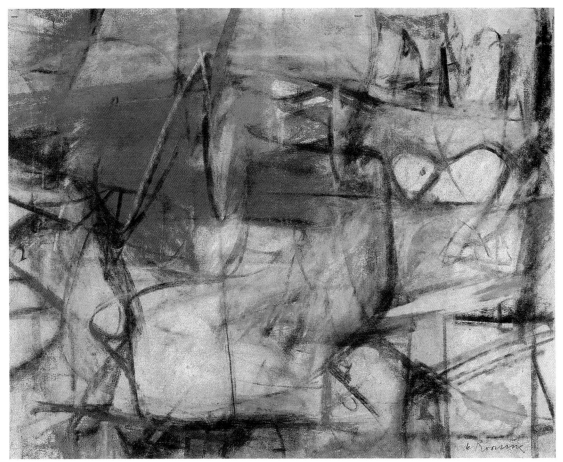

室内的人體　1955年　粉彩、紙本　65×81cm　私人收藏

一種全然存在的態度，藝術家追求自我的目的，並非來自一張畫的完成，而是創作行爲的過程。」而從杜庫寧的創作過程觀點來看，他與「行動繪畫」有些微的關係。西方及東方世界對紙張的剪及撕的創新運用，都有悠久的歷史。有一種說法是，在十二世紀的日本便開始使用這項技術，並頻繁地與書法連結使用。將紙張的拼貼視爲畫面結構的附加物，則開始於十九世紀末的北歐。對立體主義來說，拼貼則是主要的表現技巧，勃拉克大約在一九○九或一九一一年開始使用它。杜庫寧使用畫紙則不同於廿世紀歐洲藝術家小心翼翼的使用方式。杜庫寧所撕開的紙的邊緣，自它們原來的形體中被

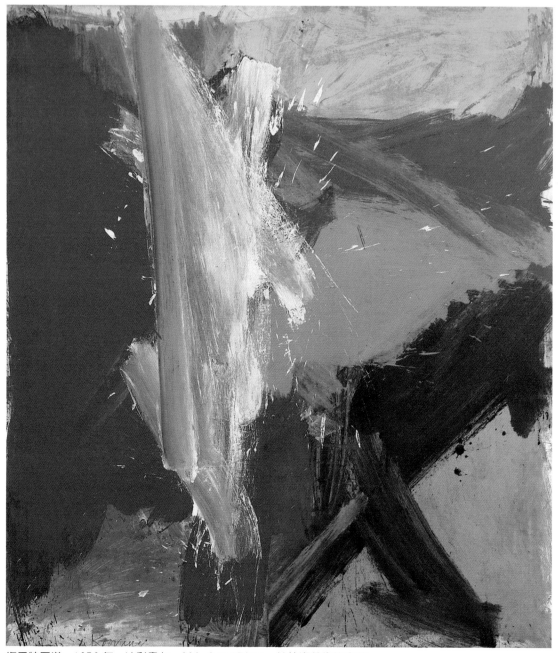

梅里特園道　1959 年　油彩畫布　203.2 × 179cm　杜特洛藝術協會藏

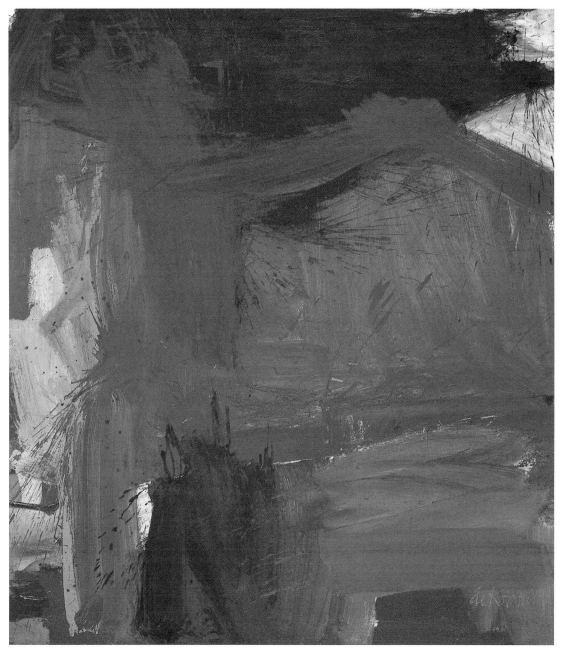

那不勒斯的樹　1960年　油彩畫布　203.7×178.1cm　紐約現代美術館藏

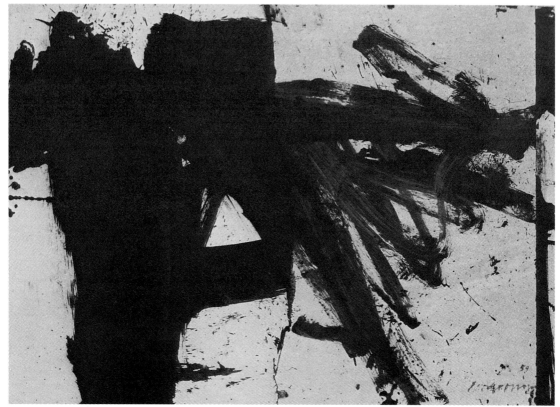

黑與白（羅馬）Ⅰ　1959年　油彩、紙本　69×98cm　佛柯公司藏

扯下，與上述的小心謹慎操作，有戲劇性的對比效果。這種抽象的
拼貼隱含及彰顯了一種觀念，那就是表現出繪畫製作媒材的態勢及
客觀本質。在羅馬期間所製作的許多作品如〈黑與白（羅馬）〉，使
人回想起一九三〇年代晚期的幾何結構素描。撕開的邊緣及平面，
自嚴峻的知識性表述，轉向深入的表現主義舞台。

　　這種幾何態勢的開啟，變成杜庫寧此時最自由的形式表現。在
吸水紙上刷上墨水，反映出杜庫寧持續對水、海洋以及海灘的參考
行爲。水的移動，或自室內空間的深度浮現射出的頻率，都是杜庫
寧觀察參考的內容。在接下來的幾年中，炭筆被多樣化使用，成爲
調子的代名詞。它的黑灰色雲霧團，配合著複雜構圖充斥整張紙。
深色線條堅定地將隱匿的物形分別開來，或者陳述著結構性的部
分。光線是自然且清晰的，活化了他構圖的感觀本質。光線對杜庫

48

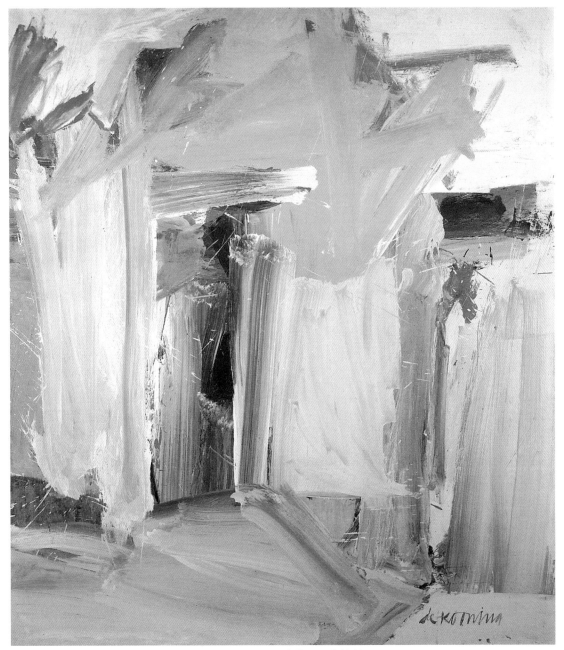

水門　1960年　油彩畫布　203.2×177.8cm　紐約惠特尼美術館藏

寧來說像是自「眞實」而來的提醒者，引導著作品精神的「眞實」本質，不論畫作表現得有多抽象。

在鄉間的發展

杜庫寧在紐約的八三一百老匯街工作室工作了數年，到一九六一年，他向妹夫買了一棟位於長島的小房子，隔年又在離住處不遠之地加蓋了一間工作室。搬離城市的中心區，這意味著他自紐約市藝術世界抽離的開始，從城市移居到郊區的過程使他暫時停止了繪畫。不過在這短暫的空檔，杜庫寧反而有機會自舊的影像中孕育出新的畫作。當人體主題再次回到他的思考當中時，一九六三年之後便繪製了大量的素描作品。

一張紙上，描繪了一個站立的人體影像，線條的快速構成，使人想起杜米埃眾多流動線條的作品，或是傑克梅第雕塑中，輕微凹凸的質感表面。素描作品〈女人〉（1963）也預告了它在六年後雕塑作品的製作表面質感。空間裡非特定身分的人物與流動的線條，再一次地暗示著對於抽象的思索。站立的男性人體也再次回到他抽象的思考體系中。〈人物或無題（男人）〉、〈男人〉描繪出毛髮濃密、蓄著鬍鬚的人物，穿著短褲與夾克，這種記憶歸屬於一九三〇及四〇年代。畫中人物站立的空間是演繹自撕貼的併合，位居畫面中央，除了它們自我主體外，沒有任何的旁襯。它們強調的是藝術家對筆觸質感的興趣，而以極爲意趣盎然的筆法畫出輪廓。人物站立於一個沒有特定向度的自我指示空間。我們自精神觀點出發，用對眞實的聯想填滿，並加諸於杜庫寧的「精心配置」上，賦予影像一個站立男性的想像。

在一九六四年的時候，長島東漢普敦海邊，水面的閃爍光點變化，開始在杜庫寧的繪畫與素描作品中出現。在一個畫在門上的系列，他曾想以多聯畫屏（屏風）的方式展示。大約在同時，他製作了一系列女人舒服地躺在小船上的素描。這個想法在數張小作品以及兩張富紀念價值的素描（〈小船上的女人〉、〈小船上的女人習作〉）中被同樣探究。這些主要的畫作中，表現的是人物在一艘停泊

圖見 176 頁

圖見 184、185 頁

圖見 180、181 頁

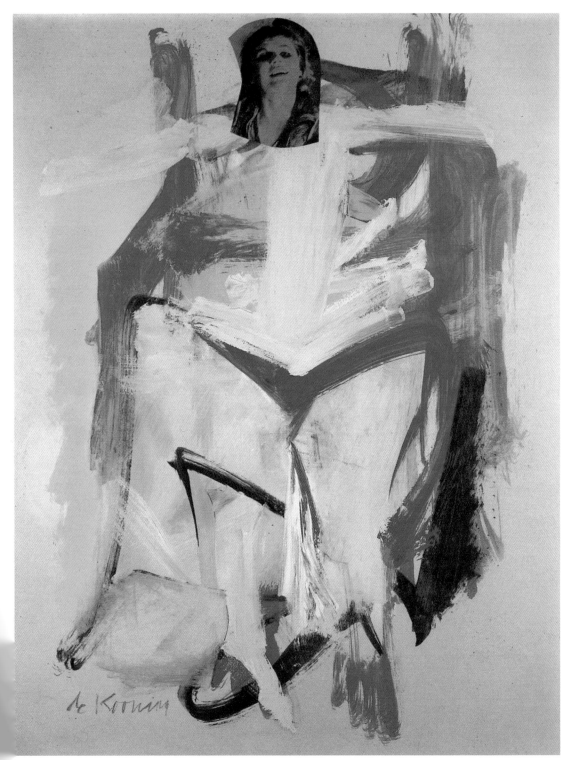

女人一　1961年　油彩、畫紙貼裱　73.5×56.8cm　紐約私人收藏

於岸邊的船上，微朝上傾斜的船，避開一種常見的透視法，他漸進式地加入幽閉空間的感覺。微亂的透視，迫使這個蜷曲的人體，被船的邊緣壓縮入囊似地進入觀者的空間。捲起的水花與光線紋路照射的人物互相呼應，給人一種動感。斜斜往外張開的腳、表情怪異的面具、因水的律動而鼓起的豐滿肢體，增加了這些人物有關性方面的述說。船扮演的角色是一種界限，呼應關於肢體的述說與含括。這樣的影像與杜庫寧流連在荷蘭海灘的所見情景相關，抑或是一種在荷蘭對於年輕歲月體驗的表現。「當你與一個女孩共乘划船，她的感覺是非常完美的。」杜庫寧說到。

　　杜庫寧持續將一瞬間的生命氣息與分解正確造形的能力表現在大張素描〈女人〉中，穿好部分衣物的人物，與各自獨立的肢體片段，被像拼拼圖似地湊在一塊兒。這張素描同時展示了杜庫寧對人物分析性的視線觀點，它的混亂方向性使人必須從畫的底部觀看。大尺寸與刻意操作的透視，自中央向兩個不同方向往外拉，使觀者無法安定下來，而且也使素描很難一次看盡全景。 圖見186頁

　　黑白單一色調的素描，在杜庫寧許多創作階段中都曾經出現。然而，大約在一九六○年之前，他將素材限定在只使用鉛筆、墨水以及炭筆。

　　在較晚近的素描中，杜庫寧對這些傳統媒材提出質疑，也再定義了「純粹」或「古典」的素描。他也在創造這些作品時，加入個人生活經歷，形成了他創造性生活的日誌——行為與感覺的日誌。這種感覺的經驗透過古怪的、變形的人物，引發的一種轉譯後的粗劣活力，透露給觀者的是屬於藝術家悲劇性本質的陳述。

　　一九六六年，杜庫寧替他廿四件黑白素描的小冊子寫了一小段文字。他寫道：「我閉著眼……而且紙張總是放置成水平方向。我從腳的部分開始……但更常從身體的中央，也是畫的中央開始……。」這些小張素描，常常在晚上看電視的時候製作。他精練的技巧現在變成了他的問題，杜庫寧希望可以挑戰這個問題。因此，他閉上雙眼製作素描。就像之前的紙張拼貼素描，透過某種「外在客觀的限制」發現新的論述，製作了非預期的畫面結構。他的「反古典」素描過程，成了他製作經典的來源。

呐喊的女孩或無題
1967～68年
鉛筆、紙本
44 × 29cm　私人收藏

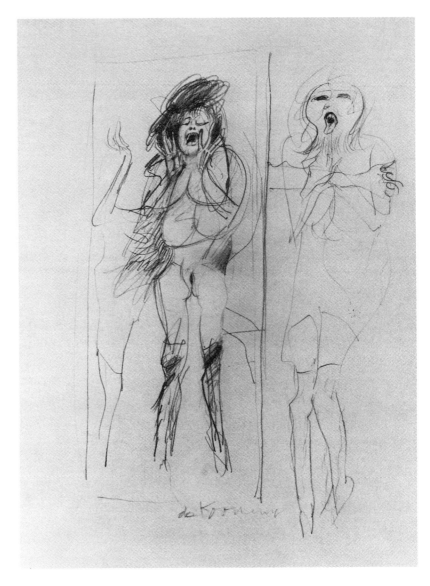

　　〈呐喊的女孩〉素描，畫中主人翁是從電視節目中參考來的，宣
揚一種肉體與情感的炙熱，蓬鬆亂髮以強烈性慾的無意識態勢進行
溝通。此時期的人物同樣被混雜在風景中，但不同於過去的是，那
種粗糙灰暗的、沒有光澤的、冷冷的孤立，現在被有著蒼翠茂密的
自然、樹林、海灘、天空及自長島海上反射之光的背景所取代。他
畫中的角色，從城市的幾何式表現生活中解放出來，取而代之的是

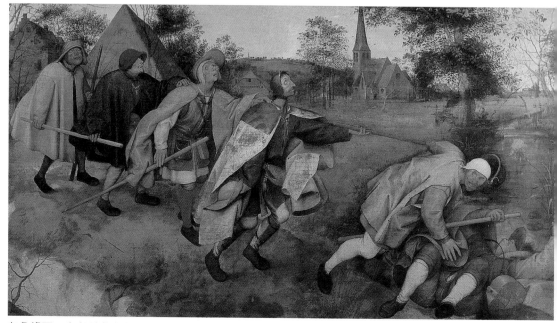

布魯格爾　盲者引導盲者　1568年　蛋彩、畫布　83×147cm　拿坡里國立美術館藏

以快樂的夏季海邊生活、互外野炊、海灘生活成人遊戲的人物特色出現，形成了「現代可人兒」，這些素描將藝術家對人物的喜悅之情徹底誇張化。

以人物寫下孤獨悲慘生活的啓示

　　據載，一九六九年的夏天杜庫寧受邀至義大利參加「兩個世界節」（Festival of Two Worlds），他與詩人埃索拉・龐（Ezra Pound）同樣被授與榮譽獎。趁著授獎的空檔，杜庫寧用筆及墨水作了一系列素描，以複雜且令人著迷的線條、難辨的字體符號潑灑製作出圖像。有趣的是，杜庫寧這一系列素描有部分是根據布魯格爾（Pieter Bruegel）的〈盲者引導盲者〉再製變化出來的。朝著災難的方向前進的笨重人物，在杜庫寧的〈無題〉中，卻變成橫行過紙張表面的抽象形體，它們同樣向著某方向前進到了畫面右方。當杜庫寧將紙做九十度翻轉時，一個主要的改變產生了，他將原本畫的結構變成

圖見189頁

直立的構圖。這個舉動移除了來自布魯格爾畫作的明確參考線索，
以及利用它上方大量不規則律動的重量強化了整個結構。原作屬於
人性的詮釋，被杜庫寧的抽象結構賦予了新意。橢圓及主軸的線條
在抽象結構中，被當成個人的重要表現方式。

　　回顧一九三○年代晚期的素描中，同樣地出現以中央的直線將
兩個並置的男人給一分為二。這難道是將前後兩張相似的素描設置
在一張紙上而來的表現法，或者是一種對片段、孤獨以及與人隔絕
的表現？早期的抽象捕捉的正是這種動機，而且他們也不時地出現
在杜庫寧的作品中，如自一九三○年代晚期到一九四○年的紙上作
品，以及一九五○年代早期的一些女人素描。他大部分的素描發展
都表現在繪畫的圖像與筆觸形成的進程中。其與生俱來的畫家特質

表現在運用炭筆的態度上，推展調子以加黑強調，偶爾也會參考舊的素描，然後在新舊作品間建立一個互相的關聯性。如〈無題（風景中的人物）〉、〈三個人〉、〈無題〉、〈走路的人〉、〈兩個人〉。 圖見 187、179、188、55 頁

　　一直到一九七〇年底，構圖複雜性持續增加並出現在素描中。他經常性地使用打字紙，在如劇場般場景中增加大量互動著的人物，並融入畫中獨立的個體氛圍中。以對形的豐富創造力引發創作，從不間斷地改變他「痕跡←→執行」的過程，然而他所有的素描都流露出個人特質。陰暗的色調將這些扭曲的人物並置於一個煙霧瀰漫的炭筆揮灑出的泡沫群中，不再有光線進入的感覺，拂曉前長期混合著陰暗的驚駭時刻與充滿光線的畫作相對比的是，他審慎運用素材混合著炭粉及小張的紙片，大量的線條展現了發現過程中的混亂狀態，素描中，心煩意亂的人物寫下了對悲慘經驗的生活啟示。

　　一幅一九七四年的作品〈無題（風景中的人物）〉，出現在畫中的多樣人物被壓縮進好像鄉村的背景中，以一種企圖將人與自然融為一體的方式表現。色彩的自由揮灑被靈活地運用操作，似乎也包含了對高爾基畫作的回憶。另一件一九七九年所作的〈女人〉速寫，是一件大型的「行走人物」，畫中焦躁不安的線條，以類似瘋病人的繃帶結構組成。接近真人大小的尺寸，與它部分被擦掉的臉部，以及它那好似疼痛的樣子，描寫了誇張受苦似的表情。被安置於難以形容的空間裡，孤獨感因而增加。兩者之間已差異甚大。 圖見 58 頁

　　杜庫寧藝術中所有努力的結果，保留了藝術的幻覺，很難去分辨那到底是什麼，但有一點很確定的是，它們永遠充滿了「動力」。在一次與羅森伯格著名的對談中，他說：「有一件事使我著迷，就是做一件你或任何人永遠都不能確定的事情。永遠沒人知道，而那就是藝術。」

新舊之間的第三形式

　　杜庫寧意圖找尋一種無可取代的形式，但並非「風格」。因為風格一旦形成，遲早會使個人的創造力受限而窒礙難行。而形式化

無題（風景中的人物） 1974年 73×75cm 澳洲國家畫廊藏

的個人或團體風格，也很容易會流於自鳴得意的侷限中。這是為什麼杜庫寧不願跟隨任何風格而堅持自我創新的原因。

　　然而他對風格的思索是很深入的，不論是針對廿世紀藝術的迷思、對安格爾或義大利文藝復興的偉大作品，甚至於對他所處的當代而言。當杜庫寧在創作過程中混合其他的因素，看來是毫無相關的方法，像是加入化學性的改變，引起一種新的、第三種質量，一種介於新舊之間的「第三形式」，導致所產生的影像無法被歸納入

女人　1979 年　炭筆、油漬、紙本　185 × 98cm　私人收藏

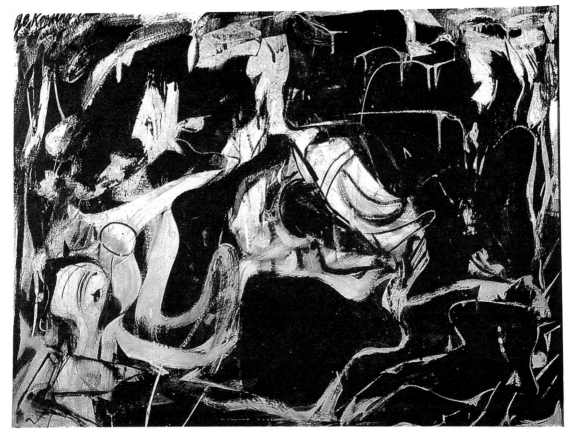

無題　1948年　油、瓷漆、紙本　74×98cm　私人收藏

任何風格的語彙當中，因為這種第三類特質是從不純粹協調的矛盾
撞擊而產生的。開放性的完成、未完成的畫像，使一些專注於傳統
可辨認風格的人，備感困難地解讀他的畫。一九四〇年代，這個時
代的藝術家、藝評家及一個漸漸成長的觀眾群，替杜庫寧這種創
建，建立了一個形式上的標籤名稱——抽象表現主義，杜庫寧反對
這種以他自由選擇製作方式的辯證作品所製造成的偶像代表的論
述。

圖見60、61頁

圖見9頁

在一九五〇年的威尼斯雙年展中，杜庫寧代表了美國的新繪
畫。他的黑白畫作〈無題〉、〈城市廣場〉、〈雅典人〉，在紐約
的艾根（Egan）畫廊展出時，藝評家給予的評價是「為西方世界中
最新的美國藝術」。杜庫寧的傑作〈挖掘〉在一九五〇年完成，剛

城市廣場　1948 年　油彩畫布　42 × 58cm　私人收藏

好趕上威尼斯雙年展。隔年，以十五年的藝術工作成就獲得芝加哥
藝術學院的羅根獎章（Logan Medal）。然而這時他已開始了他的下
一個系列作品，並在三年後震驚美國藝術界，甚至被控以背判的罪
名。因為杜庫寧在他的女人繪畫中，大膽地在禁忌的主題——人物
上，加入令人信服的「風格塑造」的抽象意義，以及在過程中擴大
並且再解釋了這些意義。

　　杜庫寧並非為了增加能見度而故意挑戰禁忌，更何況這只是他
眾多創新行為中的一個而已。這種種突破反映了他面對生活與藝術
的基本態度。當杜庫寧以「生活的方式」來看待繪畫，他不但在新
的點上看見外在真實，也看到了他內在世界的體驗，一種質變。關
於「抽象」與「現實」、「客觀」與「非客觀」藝術的區別已失去
它們的正確性，唯一算數的，就是繪畫本身的活動而已；他的感覺

雅典人　1949 年　油彩畫布　150 × 196cm　紐約大都會美術館藏

被激起，藝術家在主觀經驗中以反射客觀世界的鏡子形成影像。在如此的激發中製作作品，也讓杜庫寧得以注入他所感覺與想像的觀點之專注中。所以每一個成功的方案，都有無數個可能性，被外在世界的影像充實形成。在這種意義下，杜庫寧那看來未完成的畫布，是他主觀的表現結果。他說：「在當今唯一可確定的是，一個人必須保持『自覺』，秩序的概念只能在這個基礎上建立。」「秩序對我而言，是被支配，是一種限制。限制是必須被排除的，必須被克服。」

　　杜庫寧又說：「繪畫在今日是生活的一種方式。一種生活的風格，這就是它的形式依據。」一種複雜的、接近真實的方法，包含了變動的可能性。表現在杜庫寧畫中，我們看到了影像未完成性及

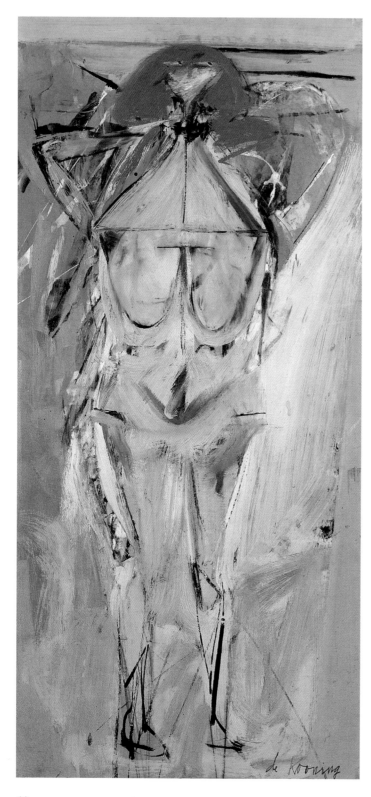

人體風景第二號
1951 年　油彩畫紙
83.8 × 39.4cm
華盛頓赫胥宏美術館藏

女人　1950 年
油彩、厚紙
37.2 × 29.5cm
紐約大都會美術館藏
（右頁圖）

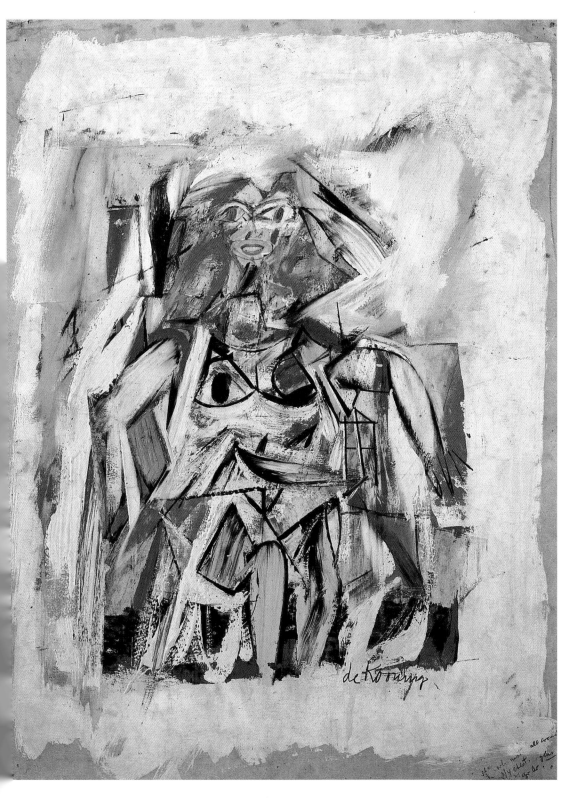

63

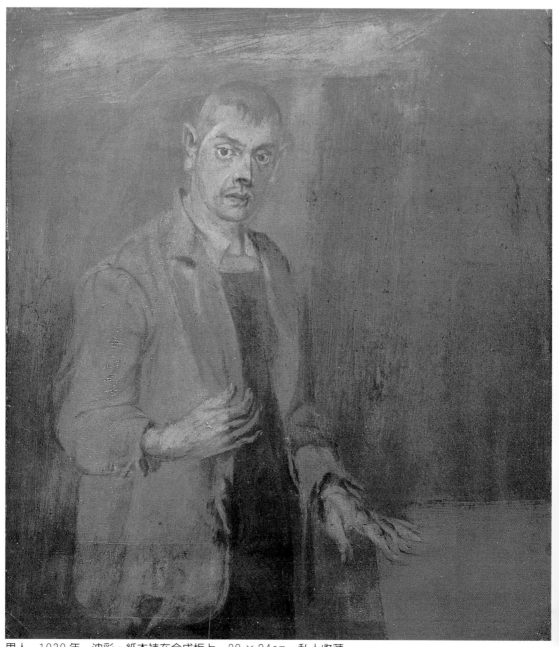

男人　1939年　油彩、紙本裱在合成板上　28×24cm　私人收藏

開放性的完成，而且也解釋了杜庫寧爲何將之以系列方式呈現。它們充滿矛盾，但這正反應了眞實世界的狀況，畢竟全然清楚絕對在生活中是少有的。與這種複雜性相遇，藝術家必須建立一種既複雜且又能被理解的形式語言——一種在任何事物都能被描寫、包含的語言。它必須是本質上的矛盾與不明確，畢竟如此才不致於竄改了我們所經驗的眞實。因此，繪畫不只是描述眞實的方法，而且透過繪畫活動的進行，個人可以解釋釐清自我的觀點——一種藝術可以成爲自我理解的工具的見解。

人與風景的主題

　　人與風景，這兩個主題互相穿透、疊纏的表現，就像是杜庫寧在對它們本身進行探討一樣。長期以來，杜庫寧的畫作沒有一處是確定清楚的，人的身體也許變形成爲抽象的風景，又或者是逐漸消失的自然經驗被具體化、實體化的表現。人與自然在他對形式的操作中變成同一種東西。更深入問題的核心，在杜庫寧此十五年的藝術建樹中，所有的主題，都被理解爲一個經過不斷切割，藉以改變可見外觀的過程。「邏輯」在這種複雜的畢生之作中建立，觀察者開始感覺到，是相對元素的統一聯合。赫斯首度在杜庫寧一九六八至六九年回顧展中按年編排他的作品，透過有順序的排列，有趣的是我們可以看到一些不斷重複的主題，以及許多由小室隔開的虛幻建築。人類形體一直是他五十年創作生涯中所持續關注的命題。人體有時意外地忽然消失，但卻在不久之後，又忽然大量地成群出現，就像它們從未曾消失一樣。

男性系列

　　杜庫寧極少以男性人物爲主題，只有一次是在一九三五至四〇

年的男人系列，包括〈男人〉、〈兩個站立男人〉、〈坐著的男人〉、〈坐著的男人（古典男性）〉、〈站立男性〉、〈特技演員〉的畫作出現。這段畫男性系列時期，也是他決定以藝術爲畢生職志的時

圖見 68、66 頁
圖見 29、69、67 頁

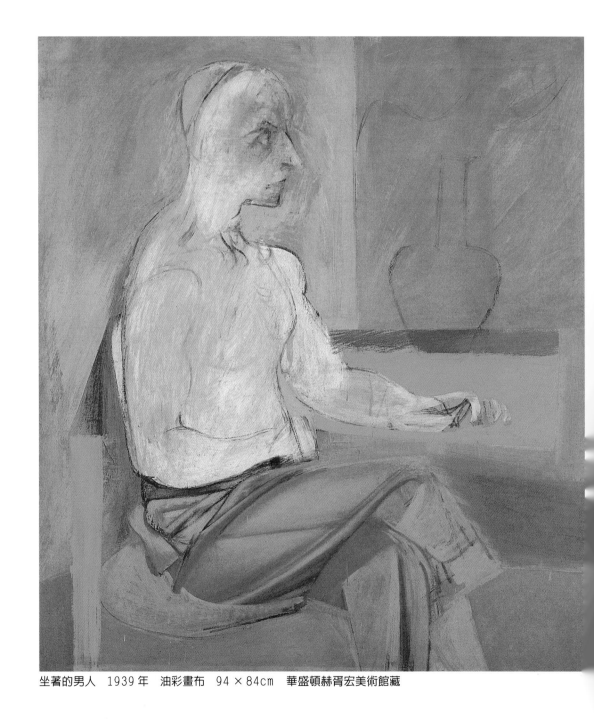

坐著的男人　1939年　油彩畫布　94×84cm　華盛頓赫胥宏美術館藏

特技演員　1942年　油彩畫布　87×62cm　紐約大都會美術館藏（右頁圖）

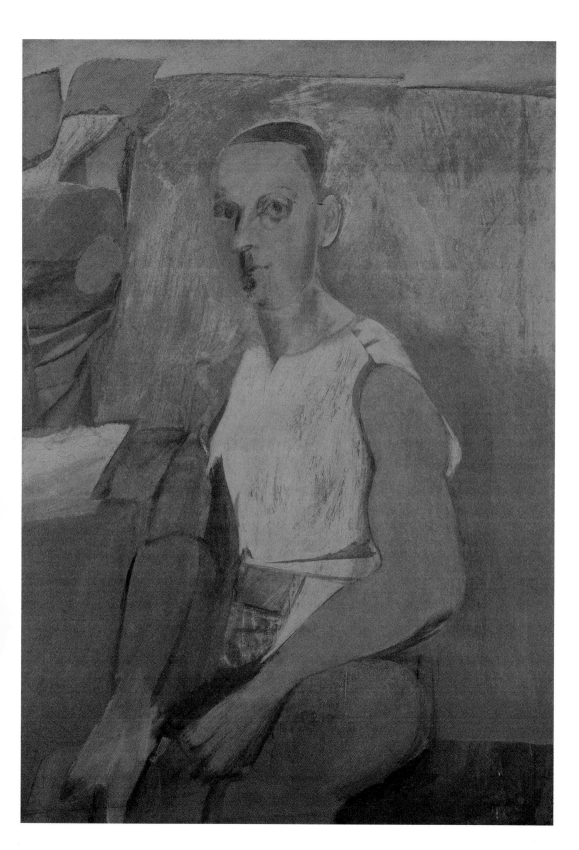

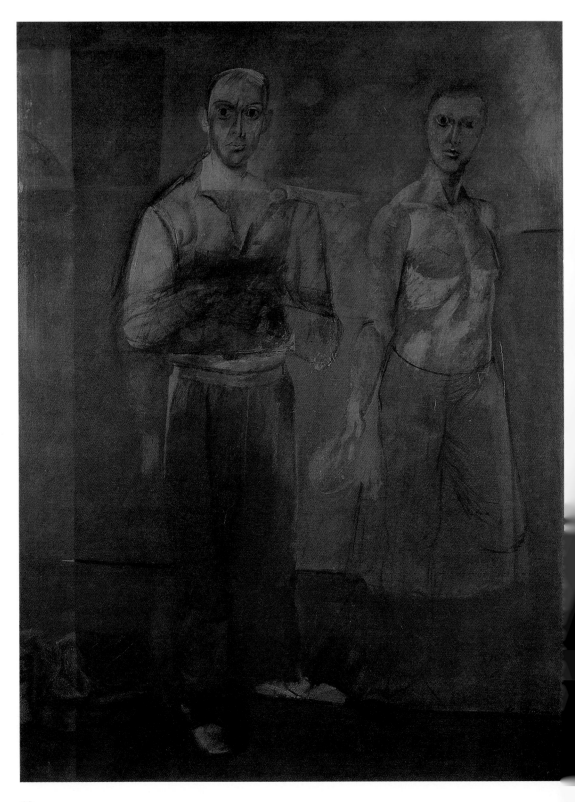

68

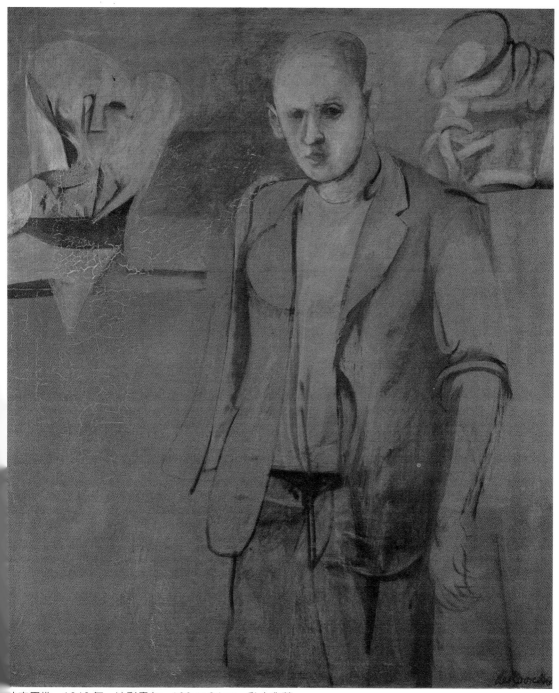

站立男性　1942年　油彩畫布　100×84cm　私人收藏

兩個站立男人　1938年　油彩畫布　150×59cm　私人收藏（左頁圖）

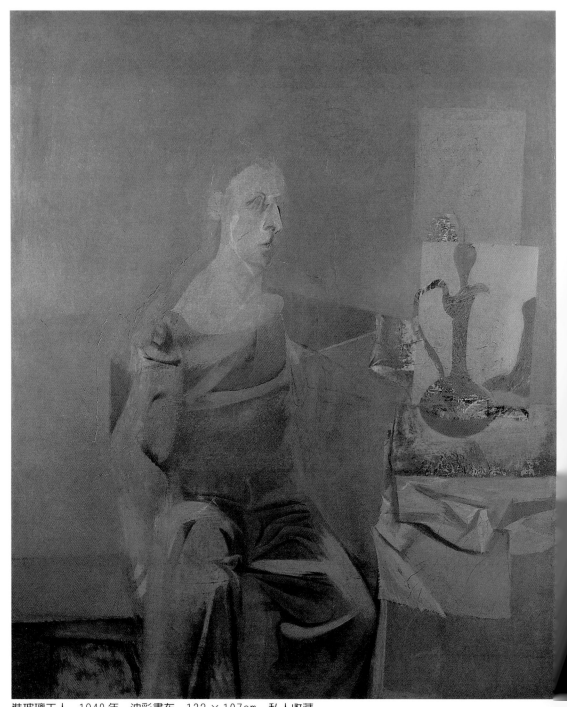

裝玻璃工人　1940 年　油彩畫布　132 × 107cm　私人收藏

候。即便如此，大約在同一時期，他又很快地加進了女人的主題。杜庫寧的男性人物，或站或坐於一個平坦不確定空間的暗示背景之前，他們的身體有些是赤裸的，不然就是穿著簡單的工作服裝，大而有些陳舊的西服便裝，鬆垮垮地鉤掛在所畫男人的身體上，一層疊著一層。這些如剪影似的人物，以無法辨別清楚的空間爲背景，背景有時是朦朧的幾何造形，也有些是暗示著如鏡子、窗戶、桌子或桌巾，報紙攤開在地上等雜物──水罐、燈、椅子或火爐。然而這些保守的事物卻被描寫得蘊含典雅，自有分寸地呈現出來，並簡化爲基本的造形，變成純粹的抽象形體。

拼貼原理

羅森伯格指出，杜庫寧是以立體派式的抽象繪畫性空間，結合安格爾富表現性的幾何外框，並且將之結合，脫離各自所屬的文意當中。這種影像製作與拼貼有某種程度的相似性，空間以及其中物體的表現成就整體，人物同樣地服膺於抽象的目的。例如，當杜庫寧利用下垂的褲子皺褶結構腿部，使它看來是「非具象」的形式組

圖見66頁織，提供一種對形式與描寫的可能性。例如〈坐著的男人〉，沒有穿衣的部分同樣地被轉換成爲平面抽象的形，只是多多少少都包含了有機的生命及描述。這種介於客觀描述與抽象結構之間的曖昧性，被刻意保持隱抑著。

畫中的另一個特色是，人物都被無法辨識的環境所環繞，且由於這些人物常常被畫的邊緣截斷，所以只有部分輪廓與姿態顯示出來。它們同樣地由分散的元素重組而來。拼貼似的影像結構形成了一個整體，這些影像的不確定性，表現在人物上也有脈絡可尋，因爲透過看似易碎的環境，杜庫寧描寫出了人所處環境的不安全感。

〈裝玻璃工人〉，有一部分的物體反射在鏡子中，一個抽象無聊的彎曲形狀，從來自眞實物件的造形象徵了某個物件。透過在鏡中的背景影像，被組合進一個繪畫性有機形式，就好像一個抽象的正方形色塊代表一種畫作之外的空間，也許也正是身爲觀者的我們所佔據的空間，被「結構」進畫的本質空間中。這種在繪畫的形式與

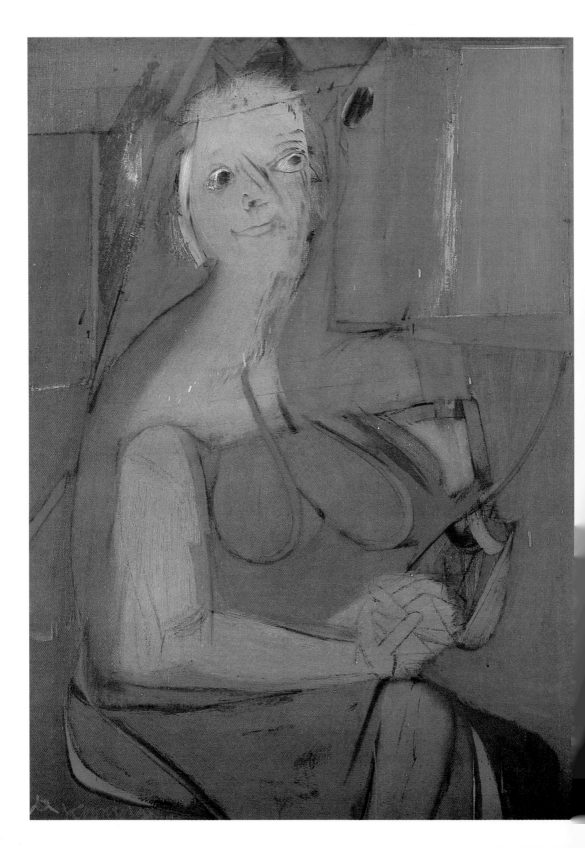

內容上的幻想與曖昧性，傳達著一種對當時社會蕭條氛圍下關於人的處境。

　　不同於「聯邦藝術專案」計畫下的壁畫，杜庫寧的畫中並沒有給予我們理想化的、英雄式的工人形象，以及男主角與大環境搏鬥的精神表現。他的男性畫作，表現的只是獨立、孤獨，及在寂寞襲擊下與空洞蒼白內心的對話。弧形的片段、互相矛盾的形式結構，結合一些普遍運用的色彩，似乎藉此產生對畫中那種孤獨感的安慰。然而觀看畫作的人，不由能體會到有關畫中人的孤獨侵襲，而非某個特定的人像，這種感受反而使影像更有力量。

女人系列

框架概念（開始約於 1938 年）：

圖見 27、75 頁

　　〈坐著的女人〉、〈女人〉、〈粉紅色女子〉三幅畫作，是以一種比較放鬆的、更平面的調性，輔以明亮快樂的狂放色域，帶著強烈對比的橘與綠色彩之運用表現。一種更近距離的構圖透視，以坐著的女人充滿整個畫面的表現法，並以些微平衡對稱的方式完成。用重複揮動筆的動作畫下輪廓，建立了向外伸展的形。這種以圓弧將身體各部分結構起來的人物，好像擁有各自獨立的生命一樣，在繪畫的自發性中創造了流暢的移動轉換。然而這種有機的生命「拼貼」，還是保持於一個穩固的框架中，手腳架構延伸至其餘的影像，集結成巨大明亮的色塊，這些色塊造形通常是為了與外框相對比而框畫出的。這種框架的客觀性組合，像是一個可掛在牆上的畫框或窗框，也可能是椅子靠背或門板等物件，其實它們看來是可互相代換的。

畫中人物處境的改變：

　　女人系列正透過與男性系列不同的方式表現，顯現杜庫寧對於人類處境轉折的思考。在這種轉折中，個體的不安全感表現在視覺上，可分為兩個系統：一為繪畫性意義的多重解釋；其二為這種轉折回應了屬於個人的孤立感。外在世界的片段與人的影像分離，進入到再抽象不過的形式中，然後被類似拼貼法的繪畫表現所重組，

女人　1942 年
油彩畫布
100 × 73cm
私人收藏（左頁圖）

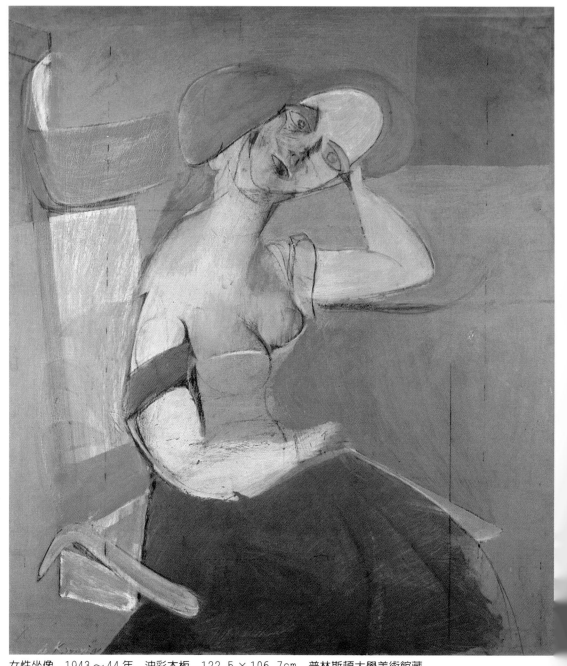

女性坐像　1943～44年　油彩木板　122.5×106.7cm　普林斯頓大學美術館藏

粉紅色女子　1944年　油彩、炭筆、合成板　122.5×89.5cm　私人收藏（右頁圖）

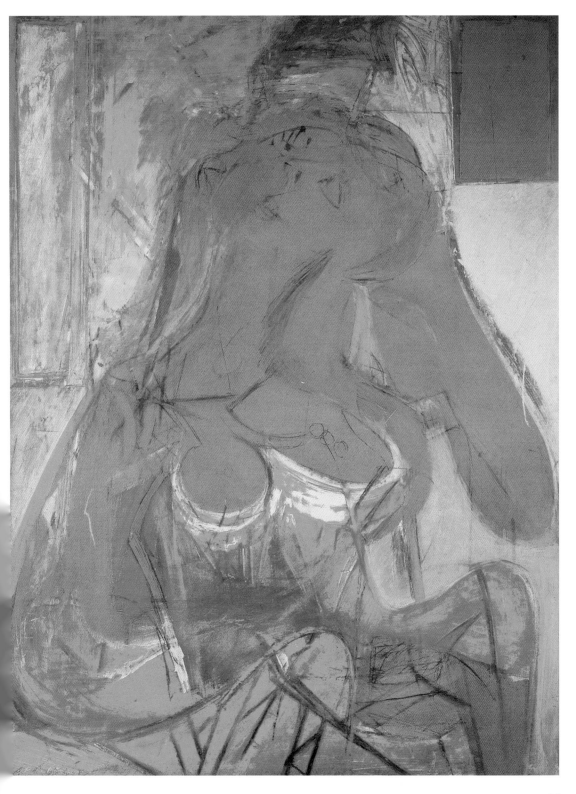

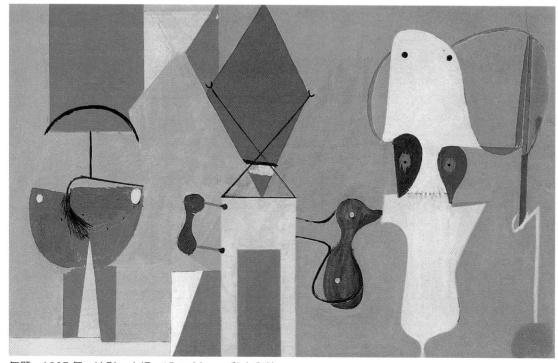

無題　1937年　油彩、木板　15×33cm　私人收藏

不只反應出個體面對世界的態度，而且也是社會狀態的反射。

　　女性系列與男性系列的表現方式背道而馳，女性被描述成代表愛、生活的喜悅、性慾及肉體的欲求，這或許和藝術家的心境有關，一九三八年杜庫寧與伊蓮娜‧佛德相遇，一九四三年兩人結爲連理，這爲他所創造的新的繪畫意義形成某種相關的構成因素。另一種可能相關的原因，就是畫家有段時間住在阿姆斯特丹街時，對四周妓院外庸俗紅色燈光的印象，燈光照著的是窗戶內女郎裸露的胸部，或半倚在門邊尋求「物質之愛」的女人。杜庫寧將這些印象全投入轉接進畫裡的女性人物中，並在複雜的結構與矛盾氛圍中建立出此系列的意義。

抽象形式

　　抽象形式與女性系列幾乎同時發展著，杜庫寧操作著炫麗對比

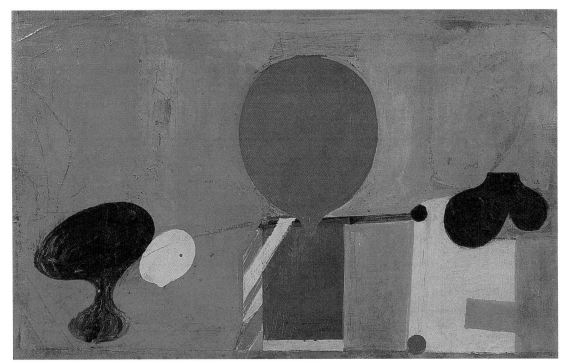

抽象　1938年　油彩、紙本裱在畫布上　23×37cm　私人收藏

　　的色彩，先前那些整齊秩序的畫面元素，被一些激烈圓弧造形互相
重疊的效果取而代之，由這些表現可以看出女性系列畫作在此行經
的痕跡。杜庫寧的個人風格似乎在早期經由這種巧合顯示出成形的
跡象，他建立起的繪畫語言使他能將畫作轉化爲戲劇舞台，使他在
不失去與現實生活經驗的關連下，隨心所欲地展演他的內在世界。
自發性的抽象創作技能，並不能滿足他，因爲他始終認爲「下意識」
所形塑的影像多少會受「知覺經驗」的左右。所以與其說具體化他
的內在世界，還不如說他刻意開放的影像在外在眞實與他潛意識的
運作間形成一個相對照的領域。

圖見79、18頁　　　「非具象」的態度創作，像是較早的〈無題〉、〈抽象〉、〈粉
紅色風景〉，搖擺於自發性抽象與實體的人物間，造成畫中的不明
確性。〈粉紅色風景〉結合並置著寬廣的塊狀、柔和的圓形，看來
有些封閉，然而在色彩與形的聯想上，如蜜般的黃色落在像是水上
搖晃的船身，色塊懸浮其上宛如船帆，圓形便成爲朦朧彎月的象

徵。羅森伯格有一次描述杜庫寧的〈無題〉（1934）：「……一個像
是船上窗櫺及甲板的東西，以海及天空爲背景，並在右前景畫了一
個面具往內朝下看著。」羅森伯格視這幅畫爲杜庫寧對於八年前飄
洋過海來到美國的紀念。

　　高爾基的〈自畫像〉與杜庫寧的男性有某種相似性，又如〈組 圖見 195 頁
織〉幾乎與杜庫寧的〈無題〉（1937）有相同的可分析元素，暗示的
是杜庫寧的平面化時期，一種像是超現實抽象的元素，如剪影似的
小雕像，又或者是眼睛、胸部或甚至是褲子的鈕釦。但不久之後杜
庫寧便跳脫了這個階段，我們甚至可以說，影響他這類作品的因
素，畢卡索發揮的影響要比高爾基來得多，然而畢卡索以智慧的手
法處理線性框架結構的特質卻很少出現在杜庫寧的畫作中。對畢卡
索而言，所有的事物必須嚴格保持在同一平面上，但是對杜庫寧來
說，色域繪畫是「更抽象」的，它們必須可以更隨機地設置。

　　〈粉紅色天使〉是這種複雜繪畫性聯結表現的例子。畫題充斥著 圖見 21 頁
傳統、浪漫主義與兩面的嘲諷，更有著情色的暗示。受到心靈即興

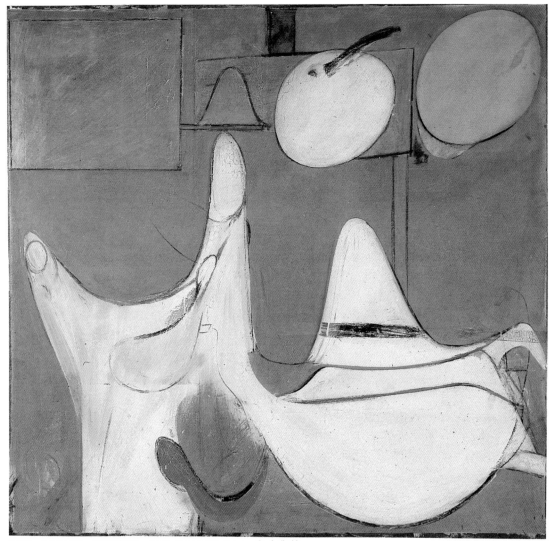

無題　1942年　油彩畫布　112.7×112.7cm　私人收藏

演出的幫助，使得〈粉紅色天使〉不像超現實主義者的影像，而是一種脫離控制的雜亂與隨機表現的意義。在自發的影像製作過程中，杜庫寧不斷地自物體所過濾出來的元素中，尋找構成的本質意義。

　　在一九三○年代後期，杜庫寧操弄立體主義中的淺薄空間，當成不只是繪畫的過程方式，且是傳達情感的重要工具。他也開始將

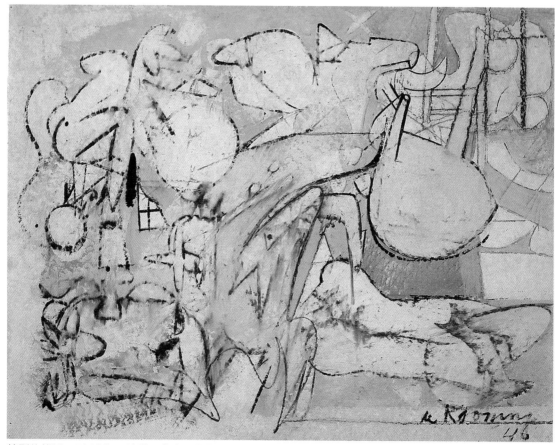

特別的傳送　1946年　油彩、瓷漆、炭筆、紙板　57×74cm　華盛頓赫胥宏美術館藏

超現實主義式的「自發性運作」帶入繪畫的語言，並直接與他自我
表現的需求相接軌。最後在這樣的看法之下，廿世紀第三個影響杜
庫寧的美學觀的人是──米歇爾・杜象，他的現成物作品〈瓶架〉
是將世俗的物品構件自它們的環境中拆離開來，轉換物件意義變成
一件神奇物品。失去日常生活意義的東西，變成一件「抽象的」雕
塑，這種轉換使它具有完全不同表現的可能性，並包含了重要意
義。

　　同樣地，杜庫寧自他的主題中純化出「抽象的」形式，將這些
形與他們所被習慣的文義中釋放出來，並賦予完全不同的意義，並
以不受限制的方式結合它們來表現。對意義的支配使他能以無限制

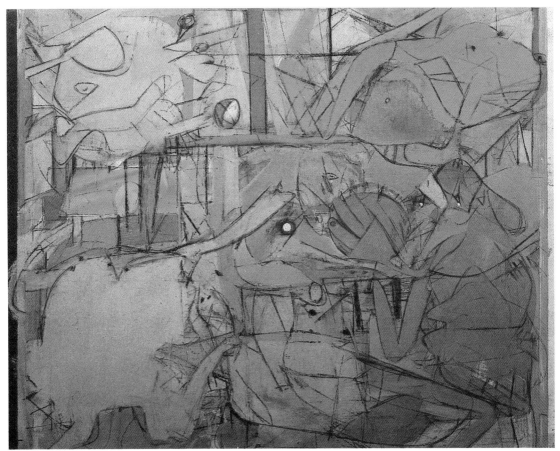

迷宮背景習作　1946年　油彩、炭筆、紙本　54×85cm　私人收藏

的自由來掌控影像的表現。它們的未完成性，甚至是在否決與破壞中，變成一種決定性，具穿透力的「系統」，能以具創造力的能量展現。杜庫寧於是可以藉此召喚人類意識中的神話，並揭露表面之後的魔術，讓兩種觀點統合為一。

　　接近一九四○年時，杜庫寧以不尋常的方式畫畫，他畫了許多與從前不一樣的影像類型，並同時進行許多不同系統。「抽象」接近尾聲，接下來是他一九四五到五○年的「彩色抽象」，包括〈特圖見82、83頁別的傳送〉、〈迷宮背景習作〉、〈愉快的比爾‧李〉、〈火山島〉、圖見89、82～85頁〈蘇黎世〉、〈無題〉、〈郵箱〉、〈艾西維爾市〉、〈航海衣〉、圖見85、84頁〈起居間〉、〈甘紹佛特大街〉等，一九四五到四九年的「黑白抽

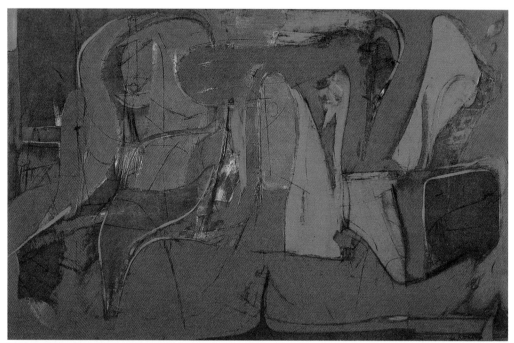

愉快的比爾·李　1946年　油彩、紙本裱在合成板上　60×85cm　伊斯特曼夫婦收藏

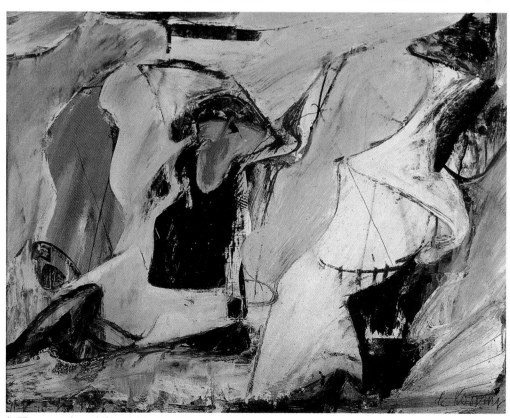

無題　1947年　油彩、木板　56×71cm　私人收藏

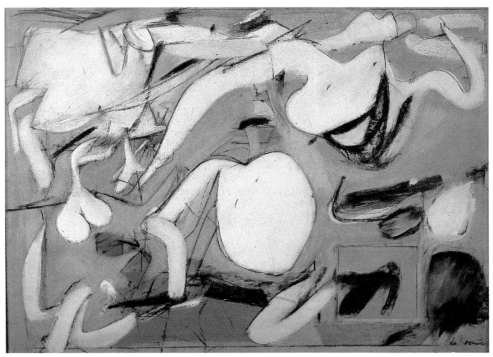

火山島　1946年　油彩、紙本　47 × 67cm　私人收藏

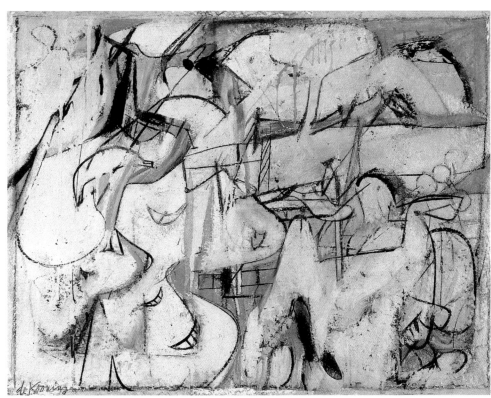

郵箱　1948年　油彩、瓷漆、炭筆、紙本裱在合成板上　72 × 64cm　私人收藏

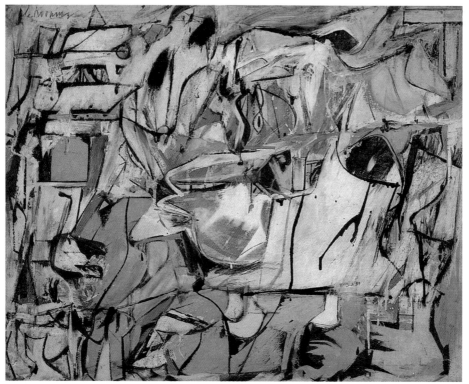

艾西維爾市 1949年 油彩、瓷漆、炭筆、紙本裱在合成板上 73×78cm 私人收藏

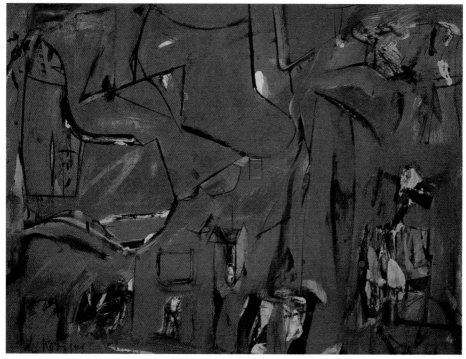

甘紹佛特大街 1949年 油彩、紙板 73.5×98cm 私人收藏

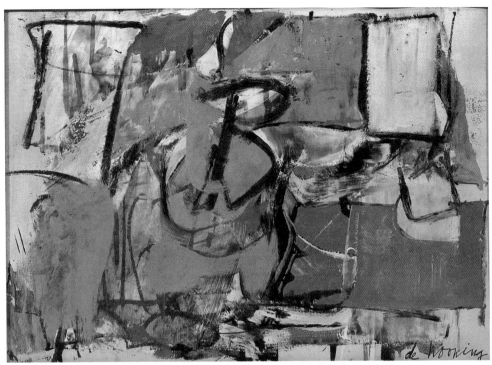

起居間　1950 年　油彩、樹漆、紙本　36.7×50.8cm　艾倫・史東畫廊藏

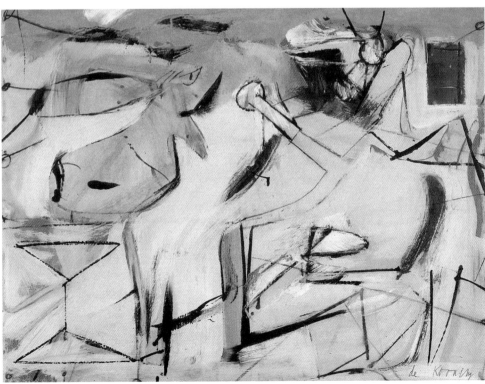

航海衣　1949 年　油彩畫布　59×74cm　私人收藏

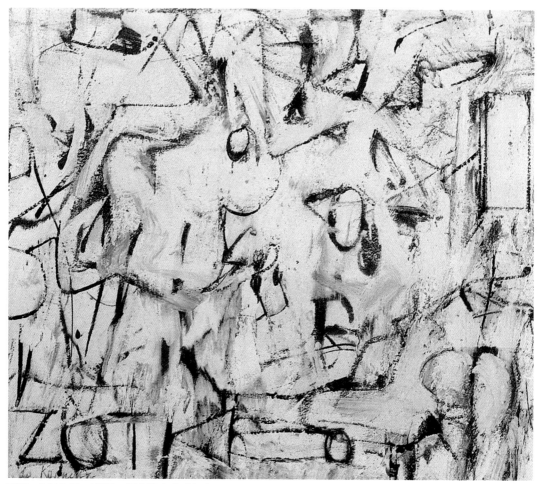

ZOT　1949年　油彩、紙本裱在合成板上　44×50cm　私人收藏

象」，以及一九四七至四九年「白與黑的抽象」包括〈ZOT〉及〈希臘女神〉等。

加入書寫的象徵

　　杜庫寧曾引進了一種創造性的挑戰，以抽象與象徵主義之間的活動為前題，他開始在畫作中使用文字、字母甚至是類書法的線條。他重複地以炭筆沿著大大的字的軌跡走，這些字，有時是無意義的組合，有時又代表著某種非意識的重要性。這樣的程序提供杜

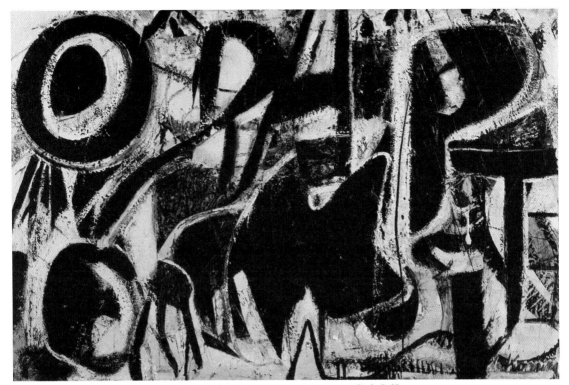

希臘女神　1947年　油彩、紙本裱在合成板上　61.3×91.8cm　私人收藏

庫寧一種自發的、任意的自由性在畫布平面中畫著，而且不受構圖或上下左右等方向限制。扭曲變形的字自它原來代表溝通的功能中被獨立出來，與他對新的、解放的形式相似。對於圖解式象徵的筆觸與形式的轉換，意義的鎖鍊被進一步地侵入，被打斷分離進入另一個完全不同的頻率中。一個用畫筆塗下的「W」很可能一下子變成女子身體某部的聯想，一個「O」代表了頭或胸腔，或是個極抽象的橢圓形，或表現為它原來身為字母的意義，如〈蘇黎世〉、〈艾西維爾市〉、〈ZOT〉、〈甘紹佛特大街〉等畫作。

圖見89、84頁

　　杜庫寧的工作過程，開始不斷地反覆重疊出多樣的造形與筆的動勢。畫面的運動讓觀者一下子由寂靜中轉為激烈的跳躍，而此悸動又忽然歸於終點停止。未經預告的裂縫，也許候地展開，形成不同的關係再回到原來的平面空間之上。杜庫寧將此過程激化為傳統的歐洲藝術習慣之外的，包含一種「遍及表面的」繪畫空間。「抽

象」影像標寫著杜庫寧長期以來對古典繪畫裡，人物與背景關係衝突的克服。立體主義者用象徵的手法再現物體來解決這個問題，以相似的觀點處理背景，以結晶體似的表現支撐著分離的背景，表現一種它們與地的關係。無法清楚辨認的抽象再現中，杜庫寧以自己的方式表現了人與物件的主題。畫布變成杜庫寧自由表現心志的舞台，整個平面被圖畫式的及繪畫性的事件所佈滿。不同於〈粉紅色天使〉中正負空間的交錯前進後退的深度，透過這些新畫的建立，遍佈的圖案結構變成影像的主要特色，傳統繪畫的態度早拋諸腦後。

　　杜庫寧的畫，在畫布上捕捉到的運動，變成繪畫性符號，都是與企圖避免的真實物體毫無關連的組成。以手小心結構的動勢軌跡，變成「超越個體」的符號，代表普遍的基調與情感。畫家利用放棄色彩的方式，激勵影像尋找的過程。在黑與白，及白與黑的抽象中，空間的感覺交織抗衡著的不再被色彩的可塑性質感所主導。杜庫寧將無色彩的限制，以一種基本的對比來提出「遍及表面」的問題。這段時期他還製作了更複雜的平面圖畫性深度。

形變——未完成的形象

　　一九四七至四九年杜庫寧持續在「形式」與「自我滿足」上下工夫，使人物加入更多的複雜性。例如這段期間所作的〈女人〉一作，杜庫寧自由地掌控著自發性的重複筆調，無形象群被多層次重疊互相貫穿，連結成爲一個好像舉著一隻手的人體形象。在這個影像裡我們看到許多黑色 Z 字形的線條，它們出現在畫面好幾個地方，依照所在的位置，可以猜測它爲眼睛、鼻子或者是嘴巴。在其他的線條中，相似的連接也出現，但我們能以不同的方式解讀，它們甚至顯示出與真實毫無任何的關聯。其實，觀者不清楚畫中是一個站著的，或坐下的女人？她是否舉起右手在頭部上方揮舞？而另外一邊，兩條短捷的黑色線條，廓住同樣的米灰色，碰觸著胸部，能被解釋爲另一隻手嗎？如果是的話，它又缺少手掌，以此方式，它與其他組成部分一樣抽象，倒是明顯的 W 位置，不會被懷疑不是

圖見 90 頁

蘇黎世　1947 年
油彩、紙本
89 × 59cm
喬瑟夫・賀胥宏藏
（右頁圖）

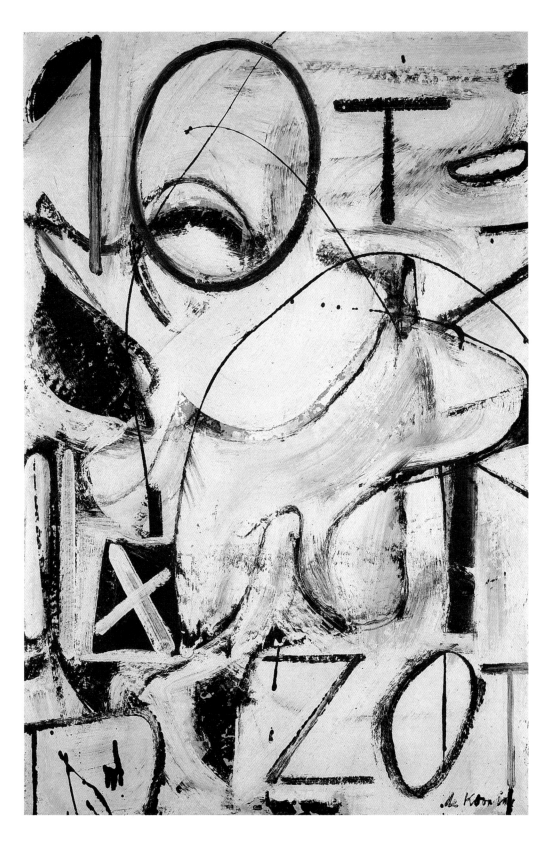

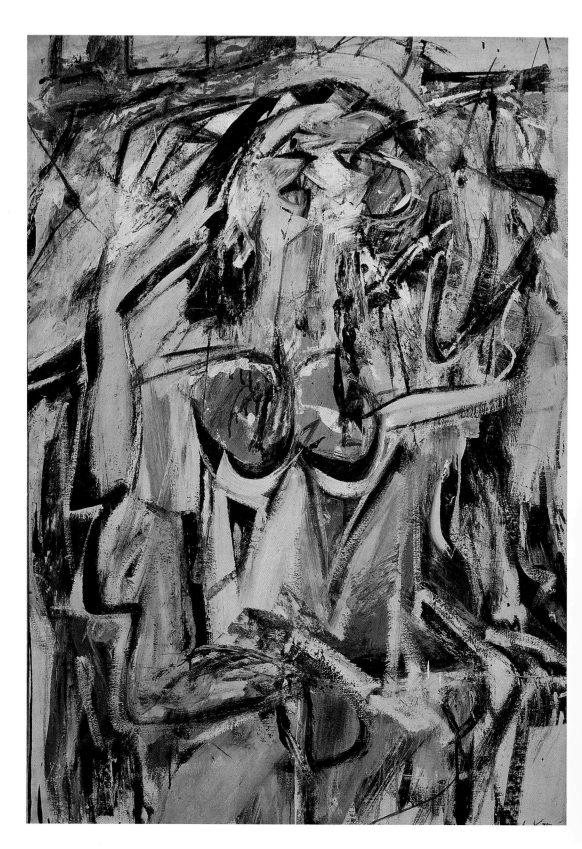

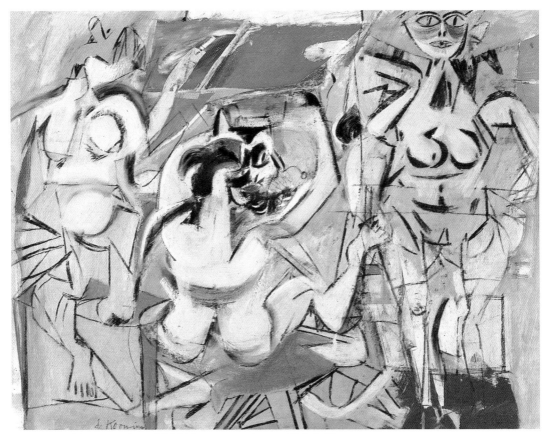

無題（三女人） 1948 年　油彩畫紙　51.7×67cm　私人收藏

胸部。

　　這個人物沒有例外地，由抽象的片段所建立。像動勢激烈狂野
的畫作，這個繪畫的空間持續振動著，有時擴張了色彩的活動力。
無法預期的錯亂方向，這些全都混合變形爲杜庫寧影像「未完成」
的特質。明顯豐富的形與隱晦的筆觸，不只是畫面其他路徑的部
分，讓畫面的平衡可被視見，而且代替了在繪畫過程中被塗抹掉的
成份。

　　它們喚起的情緒，可能是低落的低墜，有些又好像爲歇斯底里
的狂笑般的高亢，所有的情緒同時出現，它們混合衝突，一個意外
接著另一個地出現。這就是爲什麼杜庫寧的純粹抽象作品，不同於
其具象人物畫作帶給人的感動，永遠不只是牽扯到感覺與表現的表

女人　1949～50 年
油彩畫布
59×88.2cm
北卡羅萊納大學
藝廊藏（左頁圖）

達而已，它是一種對於存在理解的見證。

　　一九五○年春天，杜庫寧完成他最大的作品之一〈挖掘〉，這 圖見 9 頁
是他近十五年所有工作心得的總和，此作與其黑白抽象系列，隨同
帕洛克、高爾基的作品，參加了一九五○年的威尼斯雙年展。如果
不是參加了威尼斯雙年展，〈挖掘〉不會是今天我們看到的這個樣
子，因爲杜庫寧一直不停地修改此作。這件巨大的作品，以密不透
風的密封影像、密集的互相纏繞方式呈現在觀者面前。巨大的米灰
似黃色調、沙質調子，被遍及畫面的網絡所鼓動，自強調的地面上
向外劈出的複雜脈絡，像貪婪的小樹苗往上長。

　　自裂縫中顯露出的是自影像而來的數不清色彩。一種生物形態
的結構，不斷增生，最後清楚可見，以從未削弱的強度生長、橫掃
整個表面。畫面給人的印象好像設滿了路障，禁止生人打擾，但似
是而非，觀者反而感到它們，不知怎麼地被其所環繞，靠近看，有
些被指認出來的東西反而開始逐漸模糊，好像逐漸擴大，切進微弱
的運動中。無數的線索及暗示似乎在一種激奔中自表面竄起，只爲
了潛入下一個運動，切入影像的純然抽象聯繫中。

　　正如眼光的隨意瀏覽，由不確定的懷疑到指認，由片段中尋找
整體，但一轉身，仍然是一個靜止的更大整體，一個無法用雙眼一
次理解領會的整體。不只是這種過程足以稱爲「挖掘」，而且它還
像是一種夢境似的現象與休息的心靈互相作用。這種影像也許可與
記憶中不可確定的領域相比擬，追隨著一個又一個重複不停的接
續，不停改變，一種包含動作與冥想的界域。記憶投射進未來、運
動與靜止、可辨認的與遺忘、生長與腐朽、自然、歷史，以及它們
昇華成的神話通通一次出現，合成一個由眾多形體組構成的單一影
像。

　　一個永不止息的抽象形式建立的故事，在其中永不結束的它者
不斷加入——正如生命的生生不息，不斷在「過去」的回憶裡加入
新的經驗。

不斷探索實驗人的形象

女人二　1952 年
油彩畫布
144.5 × 112.7cm
紐約現代美術館藏
（右頁圖）

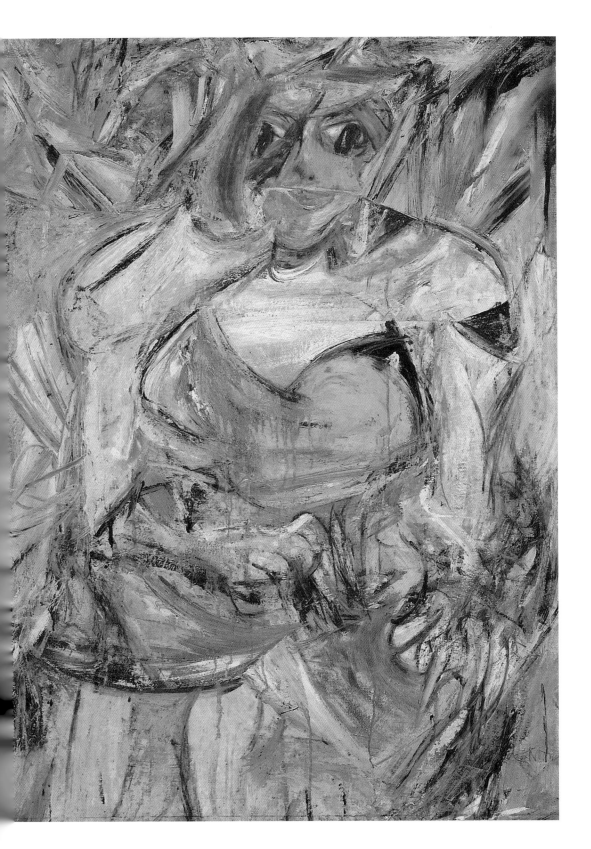

一九五〇年六月，杜庫寧開始了一個新的系列——女人的系列，是他在後來五年所從事進行的主題。第一張畫幾乎花了他十八個月去完成，與〈挖掘〉完全不同。當第一個女人系列如〈女人一〉、〈女人二〉、〈女人五〉在席妮·賈尼斯畫廊（Sidney Janis Gallery）展出，杜庫寧的第三個個展，原本可以在眾人期盼下，以廣為人知的風格展出。但是他卻在抽象表現的風潮下，退回具象的繪畫製作中。除了杜庫寧的好友，沒有人知道為什麼他鍾情於坐姿女子的主題，而且也長期獻身於自抽象到人的形象之實驗結果中。他對待女性人體的主題，卻針對其醜陋可恥之分析。不只是它無法辨認的怪誕表現、惡魔似的扭曲人體，而且它們還是被公然侮蔑的，一種對禁忌的褻瀆罪過。美國人對杜庫寧的女人有不同的見解，他們認為這些女人像母親、妻子或在禁慾的神聖之下的性主體。代表作有：〈女人與自行車〉、〈瑪莉蓮夢露〉、〈女人〉、〈女人四〉、〈兩個女人〉等作。

圖見 93 頁

圖見 96 ～ 98 頁
圖見 99、103 頁

〈女人一〉以及後來所作的女人圖畫，用來描述人物、物體及空間的意義變得可互相改變，以及絕對的模稜兩可。人物站在一個無名的抽象空間，不一致及矛盾與其互相合併並分享。我們可以在杜庫寧一九四九到五〇年的有著平面空間感的女人作品中看到這種未定義的空間，是杜庫寧創造的詞「非環境氛圍」。這種激烈誇張的「心靈即興創作」表現，顯示出藝術家以掌控色彩與形來彰顯女人主題的內心世界。

赫斯描述此系列的開端〈女人一〉說到：「如果畫一張關於女人的圖是可笑荒謬的，那麼不畫也一樣荒謬。杜庫寧為著懷疑的思緒所苦，在畫的行動中，那怕是膝蓋、一隻手、眼或嘴，對藝術家而言，都只不過是顏色與形狀罷了！」神話般的與平庸的，平庸中的神話以及神話中的平庸，是杜庫寧真正的主題。所有關於美國女孩的樣態，抽著菸的以及怪異的黑女神、原始的偶像與平庸嘮叨的可人兒、西方的維納斯美神、卡車司機的海報女郎、可人的阻街女、虐童的母親、愛神與死神、夢境似的幻象與每日的街頭生活、真實與魔幻、恐懼與想望。在與第一件作品掙扎的一年半中，杜庫寧都以相同主題作了無數的素描與「未完成性」的小作品。

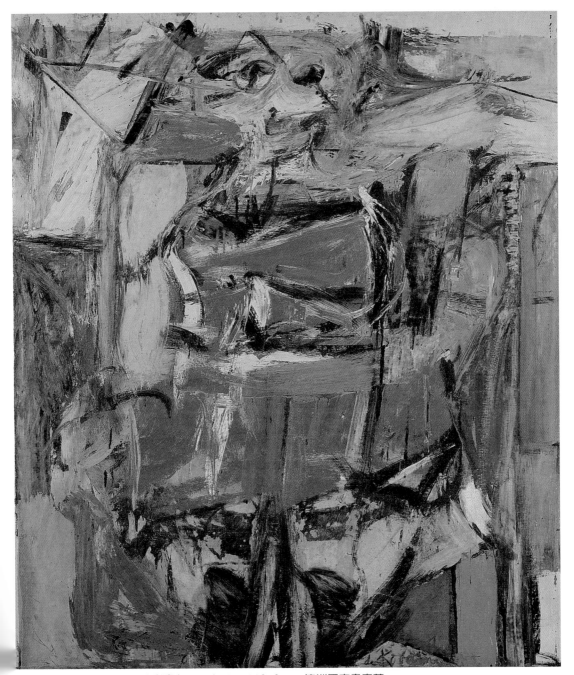

女人五　1952～53年　油彩畫布　149.4×110.2cm　澳洲國家畫廊藏

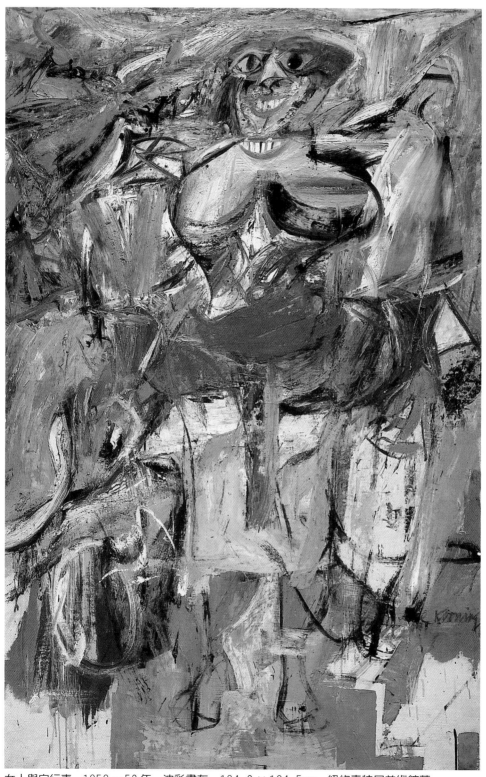

女人與自行車　1952～53年　油彩畫布　194.3×124.5cm　紐約惠特尼美術館藏

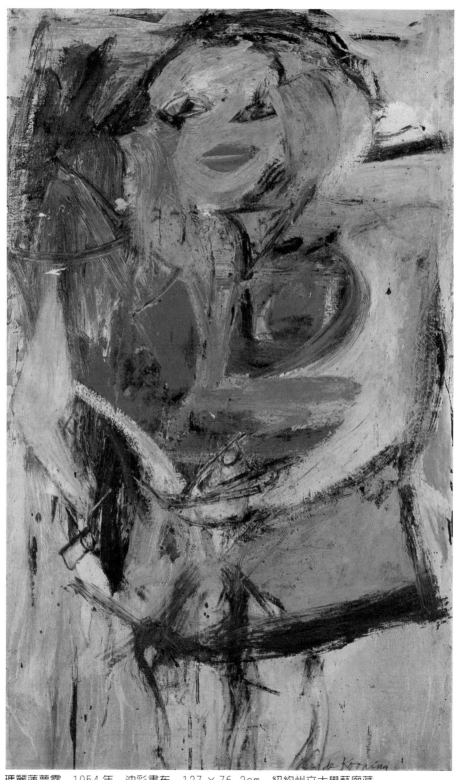

瑪麗蓮夢露　1954 年　油彩畫布　127×76.2cm　紐約州立大學藝廊藏

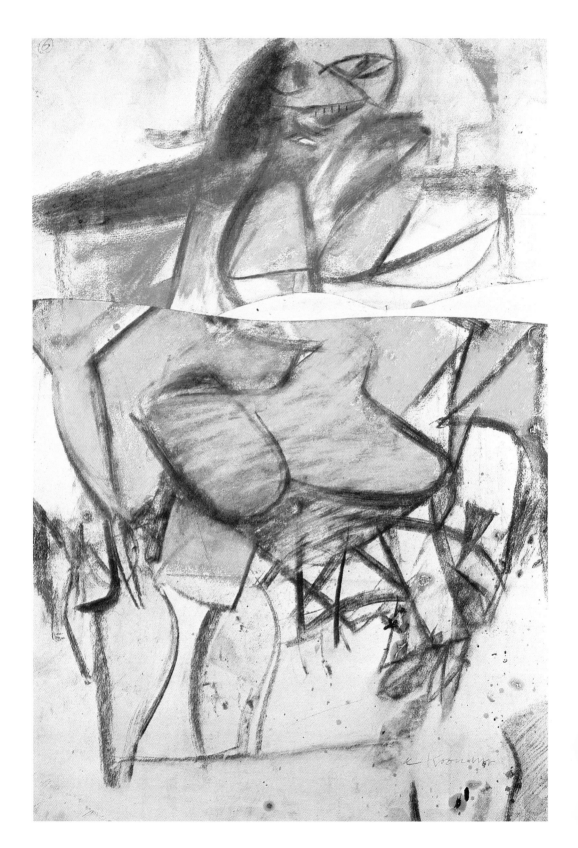

廣　告　回　郵
北區郵政管理局登記證
北 台 字 第 7166 號
免　貼　郵　票

藝術家雜誌社　收

100　台北市重慶南路一段147號6樓

6F, No.147, Sec.1, Chung-Ching S. Rd., Taipei, Taiwan, R.O.C.

Artist

姓　　名：　　　　　　　　　　　性別：男□ 女□ 年齡：

現在地址：

永久地址：

電　　話：日／　　　　　　　　手機／

E-Mail：

在　　學：□ 學歷：　　　　　　　職業：

您是藝術家雜誌：□今訂戶　□曾經訂戶　□零購者　□非讀者

客戶服務專線：(02)23886715　E-Mail：art.books@msa.hinet.net

人生因藝術而豐富‧藝術因人生而發光

藝術家書友卡

感謝您購買本書,這一小張回函卡將建立
您與本社間的橋樑。我們將參考您的意見
,出版更多好書,及提供您最新書訊和優
惠價格的依據,謝謝您填寫此卡並寄回。

1.您買的書名是:＿＿＿＿＿＿＿＿＿＿＿＿＿

2.您從何處得知本書:

□藝術家雜誌　□報章媒體　□廣告書訊　□逛書店　□親友介紹

□網站介紹　□讀書會　□其他

3.購買理由:

□作者知名度　□書名吸引　□實用需要　□親朋推薦　□封面吸引

□其他＿＿＿＿＿＿＿＿＿＿＿＿＿

4.購買地點:＿＿＿＿＿＿＿＿＿市(縣)＿＿＿＿＿＿＿書店

□劃撥　□書展　□網站線上

5.對本書意見:(請填代號1.滿意 2.尚可 3.再改進,請提供建議)

□內容　□封面　□編排　□價格　□紙張

□其他建議＿＿＿＿＿＿＿＿＿＿＿＿＿

6.您希望本社未來出版?(可複選)

□世界名畫家　□中國名畫家　□著名畫派畫論　□藝術欣賞

□美術行政　□建築藝術　□公共藝術　□美術設計

□繪畫技法　□宗教美術　□陶瓷藝術　□文物收藏

□兒童美育　□民間藝術　□文化資產　□藝術評論

□文化旅遊

您推薦＿＿＿＿＿＿＿作者 或＿＿＿＿＿＿＿類書

7.您對本社叢書　□經常買　□初次買　□偶而買

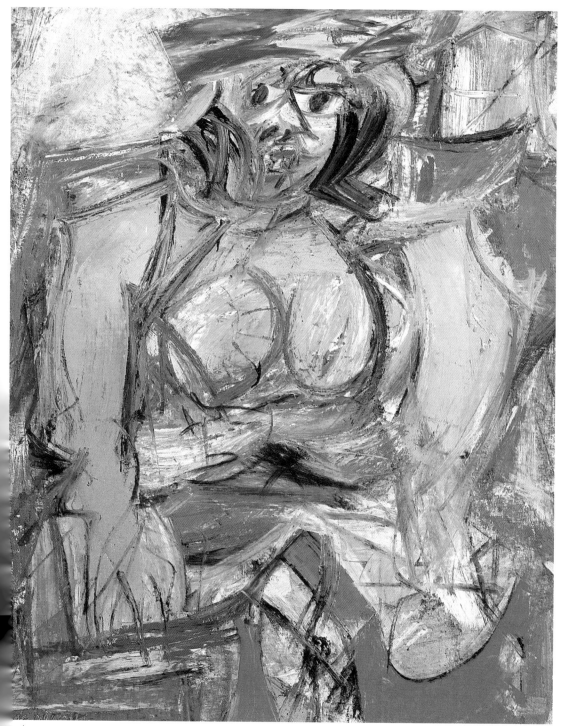

女人四　1952～53年　油彩畫布　149.9×117.5cm　堪薩斯州尼爾森－阿肯美術館藏

女人　1952年　油彩畫布　74.9×50.2cm　巴黎國立現代美術藏（左頁圖）

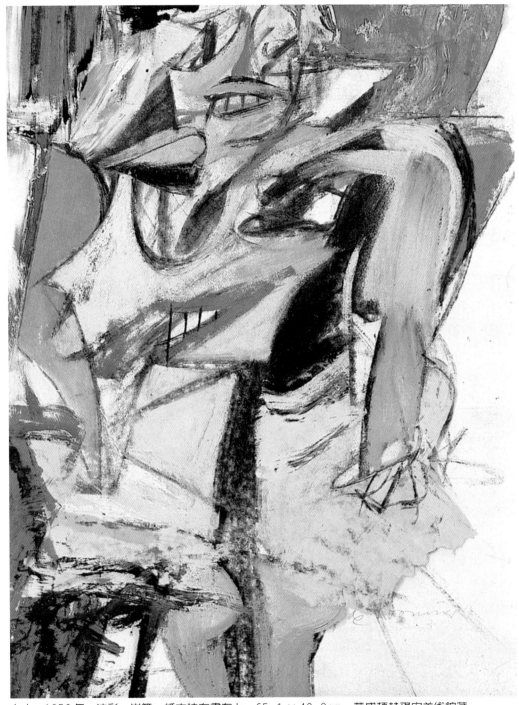

女人　1953年　油彩、炭筆、紙本裱在畫布上　65.1×49.8cm　華盛頓赫胥宏美術館藏

風景中的女人　1955年　油彩畫布　115.6×104.1cm　私人收藏（右頁圖）

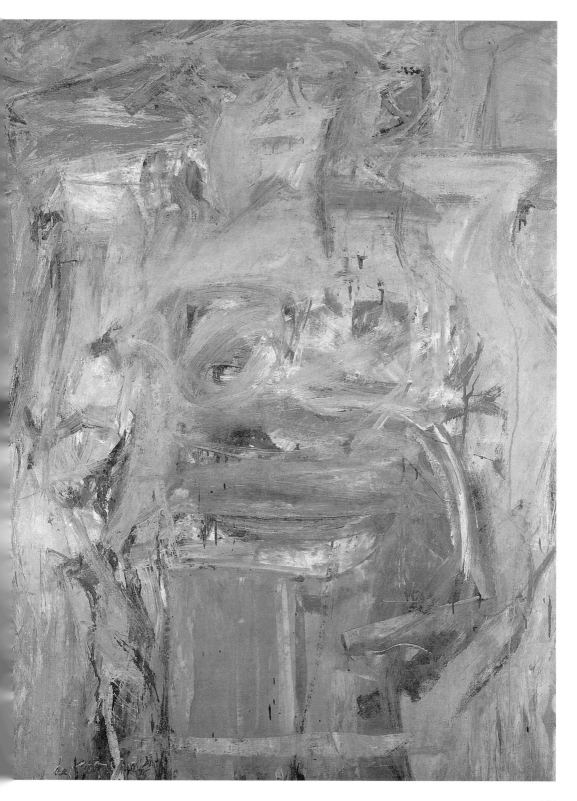

赫斯對杜庫寧作品獨特的見解，將「非環境氛圍」轉譯爲一種城市中人們體驗周遭的一種觀點，也可以用來解釋杜庫寧一九三五到四〇年的男性系列。關於「非環境氛圍」的概念是奠基於：「當以非常近的距離看一完整物體時，物體會表現爲分解的部分。」這是一種錯覺，例如一根頭髮或一個拇指在近距看時，會越來越接近其他類似的東西，杜庫寧將之稱爲「個人的解剖學」。在幾何的軌道中統一了近與遠，以及以適當知覺的持續晃動，暗示著被畫下來的影像。赫斯也指出，這種視覺的模稜兩可也同時發生在遠距離之外，一種城市生活的現象。爲了統合同時發生的不同知覺情形，杜庫寧在女人系列中抽離了關於人的形象元素，以致我們弄不清人站在畫面的哪一個角落。

　　這種視野，再次證明他強烈以不同的繪畫意義解析類似經驗的企圖，回憶〈挖掘〉給予的「近距離感」，這種近距離感在分解的每一件事物中，然後瞥見一個部分自整體中出現，只爲潛進回急遽的漩渦中。

　　在「女人一的六個階段」的最後一張，我們看到杜庫寧將不同 圖見 39 頁 視點的東西湊在一起。在不相關的事物之間建立一種處理方式，如我們在他早些作品中所看到的。爲了連接這種過程，所牽扯到的不只是形式上的，而且也有想法與洞察力──拼貼。儘管有些杜庫寧的畫，各部分間並非像是同時畫出來般黏合完好，如他的「畫的全面性」。但是這種拼貼的原則，激勵創造出許多不同解決方法的角色，並直接介入於繪畫過程中。拼貼日益增多，變成測試與激發造成間隔、斷裂、矛盾、文體之碰撞，以及杜庫寧所期待的意外造成的充足意義。

複雜的繪畫技巧過程

　　隨著油畫創作同時進行的素描，不只是一個形式問題的對待方式，杜庫寧索性將它們直接貼在畫面影像上，有時讓它保持原來面貌，或者畫它使其無法辨認。這種創造性的破壞手法，可爲他其他技法表現的證據。有時候，杜庫寧在結束了一天的繪畫工作之後，

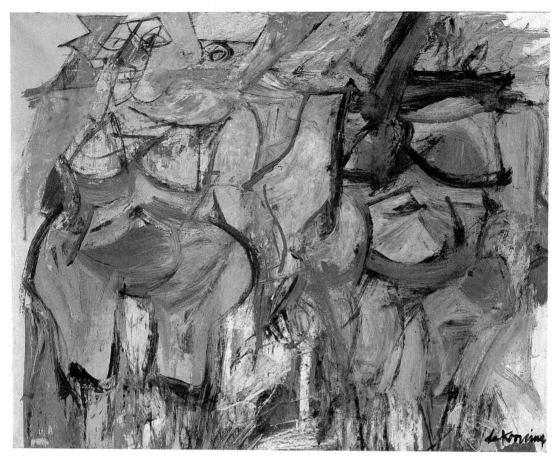

兩個女人　1954～55年　油彩、炭筆、畫布　98.2×122.5cm　私人收藏

在重新審視的過程中，他會刮去畫面中某部分的顏料，讓早先畫過的軌跡顯露出來。新的一層顏料看來模糊就像漸漸褪色的老舊素描。在這種方式中，圖解式的及繪畫性的網路連結被揭露出來，不知不覺地「拼貼」合體，這種繪畫過程被無預期的效果所激發，就好像造形是從影像深處被拉出來一樣。這種創作方法不斷帶來了對心靈考古式的深掘。

　　杜庫寧更進一步運作這種詮釋的方法，是以描圖紙描下畫面形狀的部分再來重疊，然後貼在畫上的不同位置。另外杜庫寧的繪畫生涯中，有很長一段時間他喜歡將報紙擠壓進溼溼的畫布上，以拖延顏料乾固的時間，以便有較長的時間可以一改再改。有時也利用

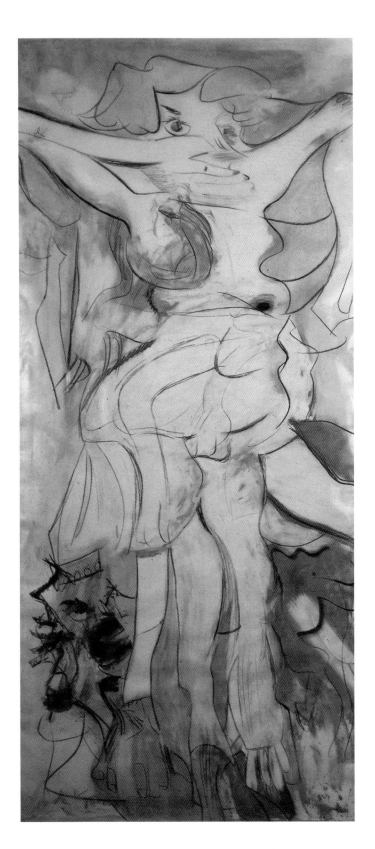

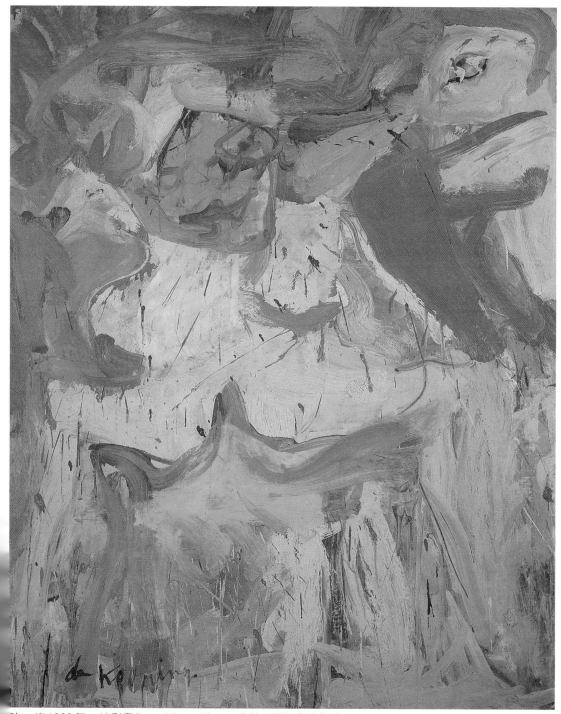

訪　約1966年　油彩畫布　152×122cm　倫敦泰德美術館收藏

女人　1965年　油彩、鉛筆、畫紙　202×90.2cm　私人收藏（左頁圖）

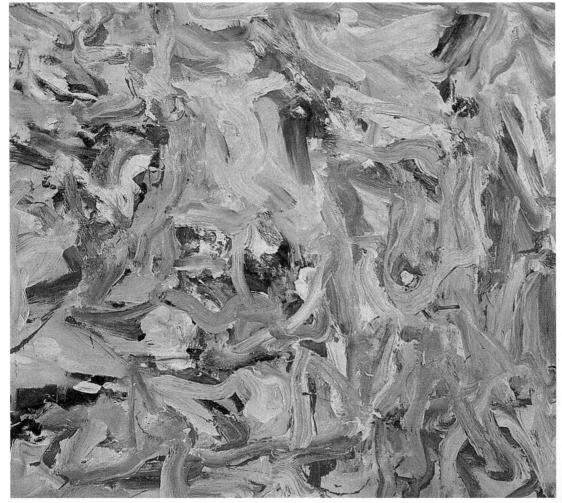

無題十三　1977年　油彩畫布　私人收藏

化學變化，使得報紙及照片得以轉印到油畫顏料上，杜庫寧利用這種反向轉換當作對平庸眞實的引述，藉此與畫布的不同「眞實性」相對比。

　　這種過程，似乎是承繼自稍早的普普藝術。不過，杜庫寧的使用方式不見得與普普藝術的訴求有什麼關聯。與拼貼的關係可以不停地在他畫中觀察到自發性的製作，抽象無參考的形，還是保留了滿足與意義，也建立了形式創新無限自由的基礎。任何事物皆可進入影像中。快速畫過的過程，畫及貼，試驗及丟棄，總是以長時間

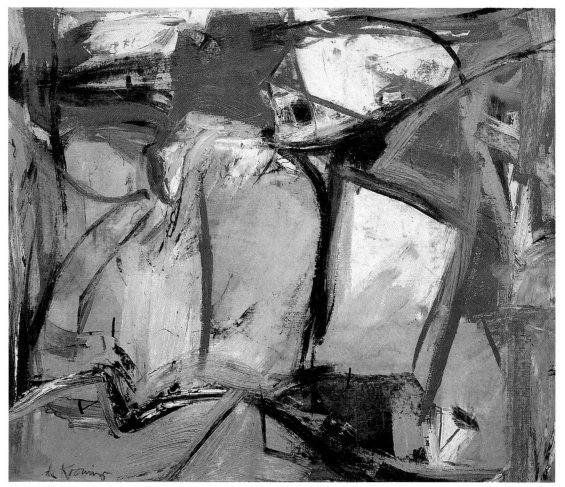

街角的意外　1955年　油彩畫布　100.4×120cm　私人收藏

對結果的思索而改變。一旦作品被如杜象所稱的「決定性的未完成」
來考慮，一旦其中的結構被丟棄，它就成了未知的物件，幾個星期
之後再回過來處理，便有了激發繪畫想像力的力量。杜庫寧也許會
重新畫它，也許不會；或自上次停留之處接續工作，就像畫〈女人
一〉所進行的過程一樣。

風景為人、事、物的本質

在杜庫寧的繪畫中，「自然─風景」出現在較早的作品中，儘

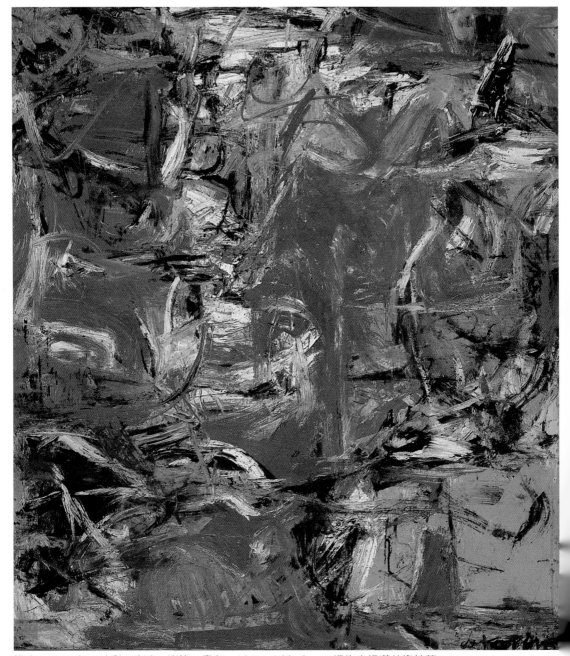

構成　1955 年　油彩、瓷漆、炭筆、畫布　194 × 169.6cm　紐約古根漢美術館藏

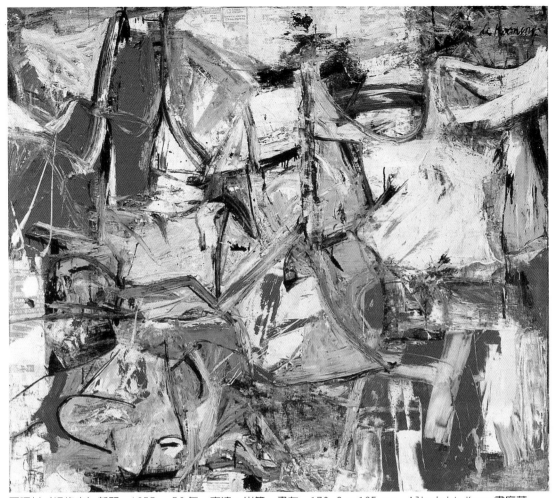

哥譚村（紐約市）新聞　1955～56年　亮漆、炭筆、畫布　170.2×195.cm　Albright-Knox 畫廊藏

管不是在可以立即辨認出來的意象中。像是一九四○年晚期〈黑暗池塘〉、〈城市廣場〉、〈雅典人〉以及〈挖掘〉展現的是對鄉村或城市風景的體驗，一九五五到六三年間，有三個創作的循環破例是針對此主題進行的畫作，如〈無題〉、〈構成〉、〈哥譚村（紐約市）新聞〉、〈派克・羅森伯格〉、〈街角的意外〉、〈無題九〉、〈露絲的驚嘆〉、〈哈瓦那的郊區〉、〈田園詩〉、〈在勞斯處指向日出〉。

圖見60、61、9頁

圖見115頁

圖見110、107、111頁

圖見112～114、119頁

城市風景抽象是杜庫寧自女人系列的視覺語彙發展出的一道閃

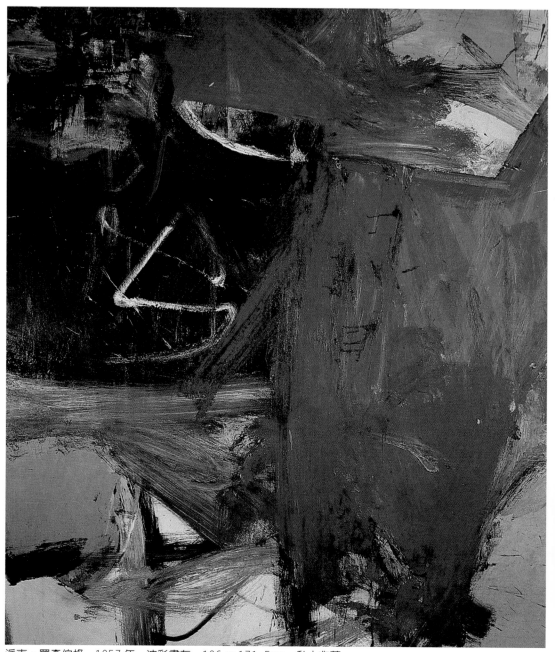

派克・羅森伯格　1957 年　油彩畫布　196×171.5cm　私人收藏

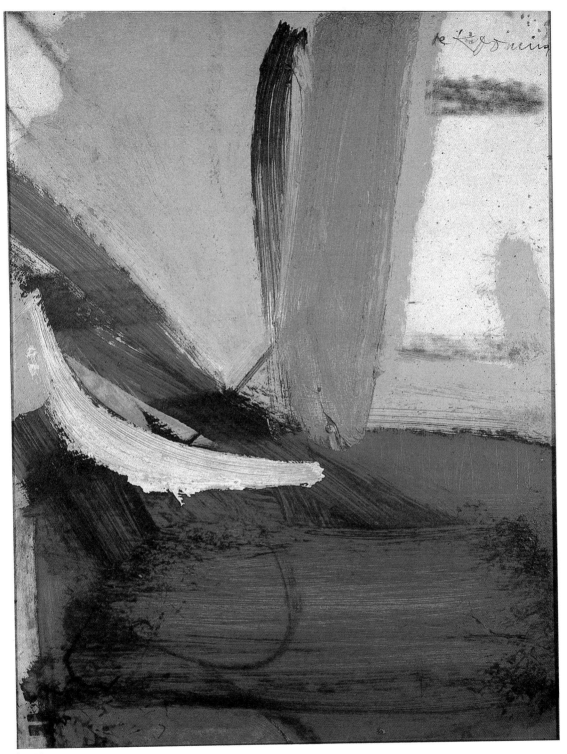

無題九　1957～58年　油彩、紙本　50.2×38cm　佛柯公司藏

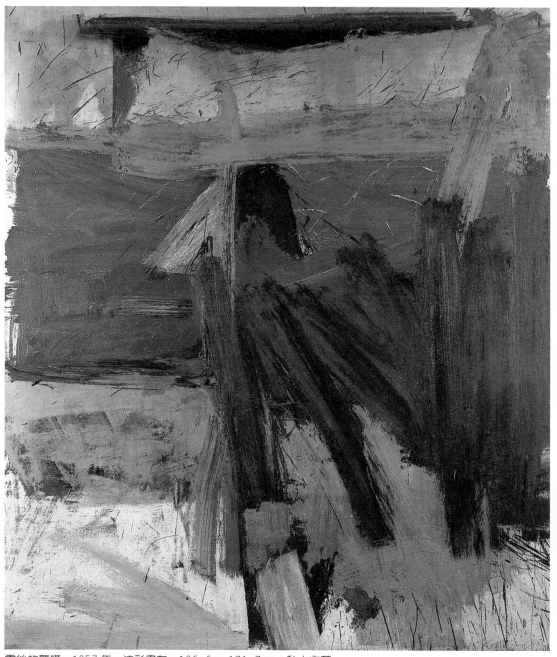

露絲的驚嘆 1957 年 油彩畫布 196.6×171.7cm 私人收藏

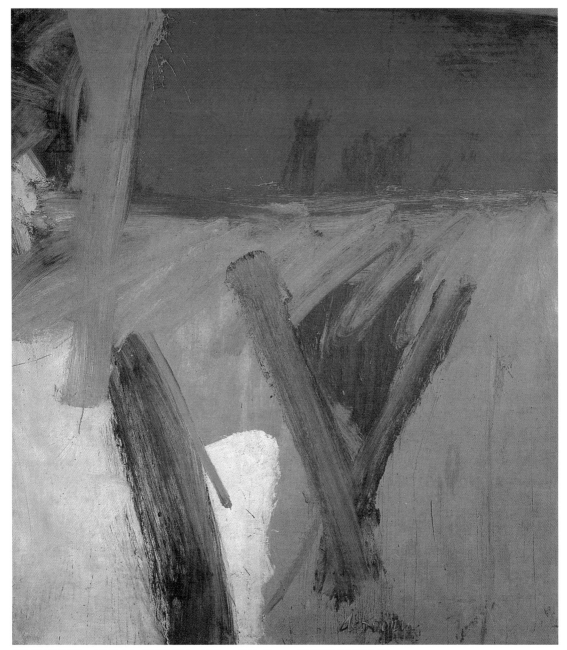

哈瓦那的郊區　1958 年　油彩畫布　196×171.5cm　伊斯特曼夫婦收藏

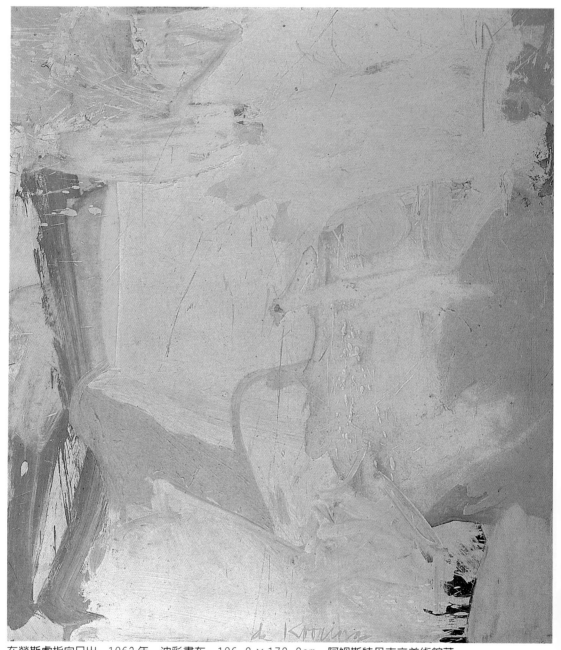

在勞斯處指向日出　1963年　油彩畫布　196.2×172.2cm　阿姆斯特丹市立美術館藏

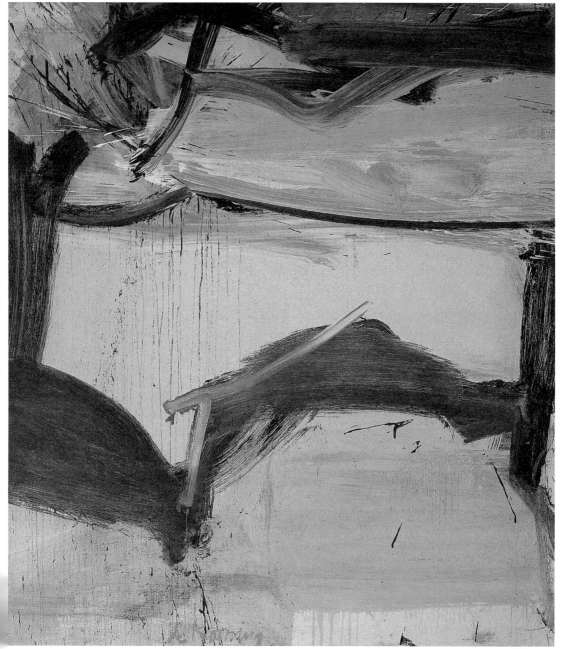

無題　1963年　油彩畫布　196×172cm　華盛頓赫胥宏美術館藏

光。圍繞著人物「非環境氛圍」空間，一個標準的大城市經驗，現在變成一個子題。但是女人似乎從畫中消失，取而代之的是快速態勢筆觸的揮寫，以從未有過的方式跑到影像的最前面。杜庫寧分離組合的眼光，不斷地改變視點，給人一種驚鴻一瞥的感覺，在表現上還是以色彩及線條的編織安置造形的隱約性，只在下個層次的整體哄亂中放鬆。閉鎖住但是卻繼續往外延伸繪畫空間的格子似範圍，卻迫使觀者繼續往前，意圖一次看盡所有東西。觀者突然沐浴在光亮之中，卻又被拉入黑暗裡，就像乘坐汽車快速穿過城市街道時，我們游移的眼光會被窗外任何一點極小的變動所吸引，當快速移動到下一個注視點時，前一個影像就如魔術般消失在身後。

　　不只是這種影像融合了我們看的方式與對城市的體驗，而且也像是藝術家內在情緒的鏡子，以明白、開放的方式記錄一種變形的「自動性書寫」的未完成態勢。

　　這些影像像是放大了的城市風景的細部，節錄式的程序再次暗示了拼貼技法，只是這種拼貼感，是透過表現一種疏離的同時性，將遠與近的版本同時顯現，所造成的真實至破解的效果。隨著對一種「空間解析」的筆觸表現的自由，身體的動作轉換到畫面，變成依賴色彩重量的繪畫平面自動性解釋。圖式的分解被色塊的片段重疊所取代，被合併入架子似的結構，充滿了動作。

　　關於建立自己風格的想法，杜庫寧是這麼看的：「想要樹立風格的慾望，是對一個人熱情渴望之心的虧欠」，「風格是騙術」。自一九五九年以來，杜庫寧在長島東漢普敦度過他的暑期。當他決定逃離紐約的紛擾搬到郊區，一九六二年他開始蓋起大的工作室，慢慢實踐他的想法。在此時期他開始的製作是前所未有的明亮色彩。畫布接著畫布，杜庫寧想要表現的是描寫在自然中日漸消失的經驗，所以他在風景中的感知表現有著越來越抽象的特質。圖中大的交織與柔和延伸的色塊將觀者拉進一個柔軟的、精緻的微光中，激烈的態勢痕跡失去它們煩擾的外觀。不再憂慮、緊張或忙亂，它們沉入圖像中，如同溫暖陽光的照撫、溪流輕快的湧動，或在夏季風吹草浪波動的情境中。白色自他的調色盤中減少，還有粉紅色、黃色，有時是綠或藍色，都在一種開放的流動特質中。

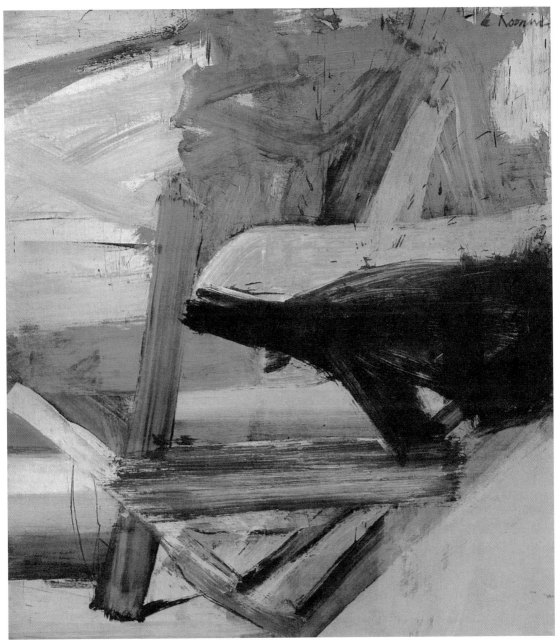

著陸　1957年　油彩畫布　212.1×188cm　佛柯公司藏

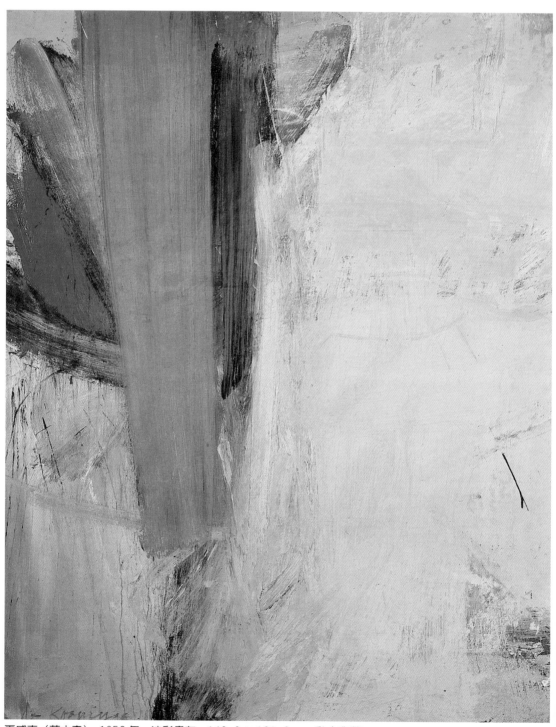

夏威夷（蒙太奇） 1958年 油彩畫布 149.9×121.9cm 私人收藏

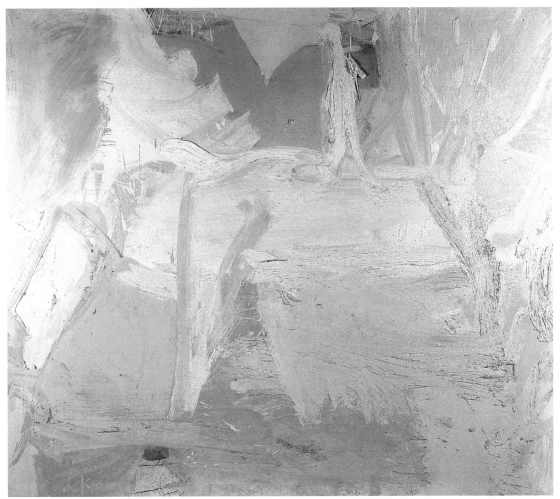

田園詩　1963年　油彩畫布　171.5×196cm　私人收藏

　　當然，一如畫家以往的習慣，畫中不只是對自然的描述，它們是由對自然的景致，如綠草灰地、在大西洋海邊的滾燙沙子等，所做情緒的引述。

　　赫斯令人信服地將畫家的〈田園詩〉描述爲牽涉到情感的風景印象表現。因爲這張畫是在他最終搬到長島居住前畫的，這是他對紐約市的道別，喚起的是一個城市人對新鮮空氣、太陽、開放空間及海洋的喜悅之情。這張畫還偷偷地宣稱了久違的人物形狀回到了杜庫寧的畫中，人的形象也在不久後重新回到他作品的中心位置。

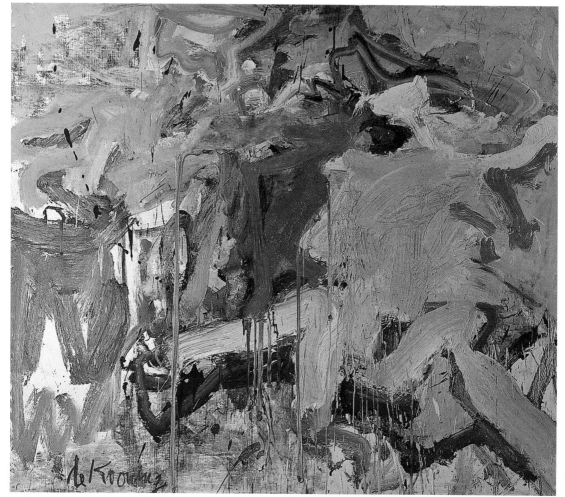

風景中的人物 1967年 油彩畫布 171.5×196cm 阿姆斯特丹市立美術館藏

　　杜庫寧搬到長島之後，女人主題又出現在他的素描及畫作中。繪畫中的符號顯現風景並沒有從這些圖像中消失，它們顯現在不明確的畫面某處，介於「城市」與「田園」之間。在大尺寸的女人作品〈鄉村中的女人〉，杜庫寧拋棄了描述人物所處場所的問題，而選擇不尋常的窄狹形式──畫在門上。這時的作品中，女人的臉及身體都被激烈變形，朝向更像惡魔似的形象。它們的軀體更正面性地出現，忽略解剖學，它們四肢的末端延伸到畫布平面，像是插進來的書頁。比真實人物大的畫中人形，儘管被激烈筆觸擠壓、變

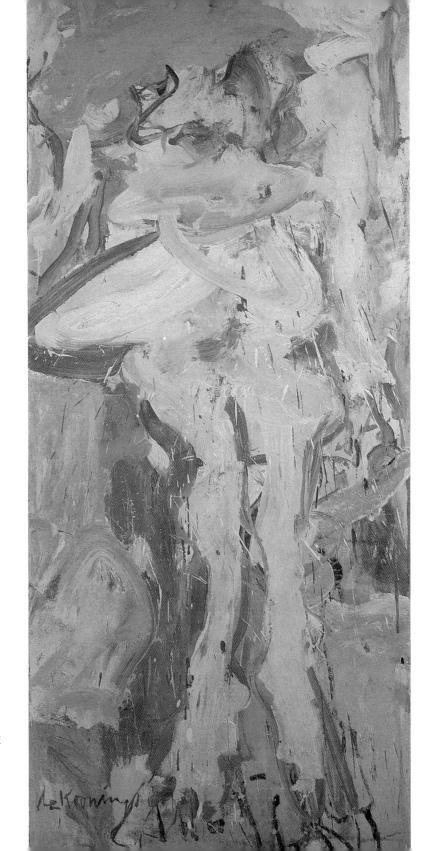

鄉村中的女人　1966 年
油彩、紙本裱在畫布上
193.5 × 85.7cm
紐約惠特尼美術館藏

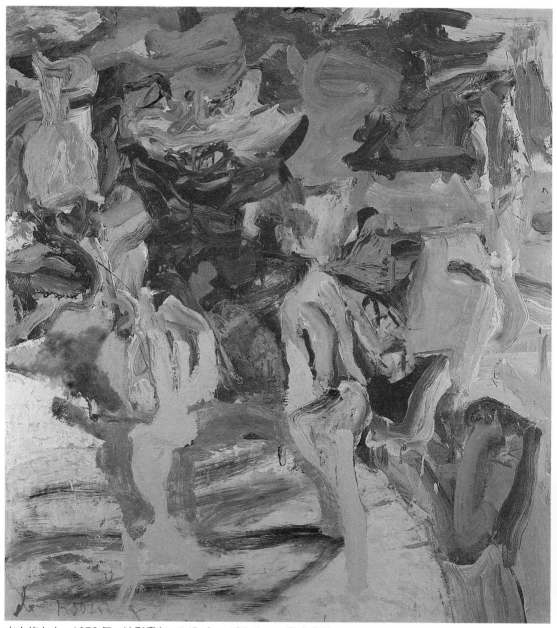

水中的女人　1972年　油彩畫布　145.2×132.3cm　私人收藏

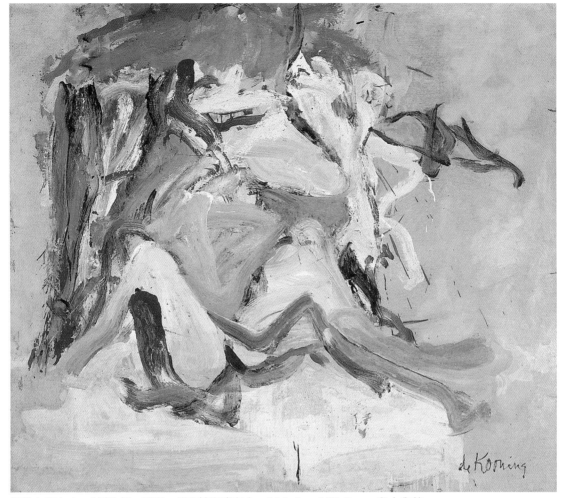

沙丘上的女人　1967年　油彩、紙本裱在畫布上　117.6×133.5cm　私人收藏

形，使它與環繞的筆觸互相交織。有些畫面部分刻意不留白，或者被以多樣的飽和度處理，更進一步地，圖像的特質強調著開放與未完成性。

　　所有關於這些作品的技巧，我們可以在杜庫寧早先作品中窺盡。與他紐約時期畫的女巫似的女人形象相對比，赫斯描述它們的特質為「悲喜劇性的女中豪傑」。一九六七至七一年間一連串作品：〈水中的女人〉、〈鄉村中的女人〉、〈風景中的人物〉、〈海報中的女人二〉、〈沙丘上的女人〉、〈風景中的女人三〉、〈風

圖見124、121、120頁

圖見125、126頁

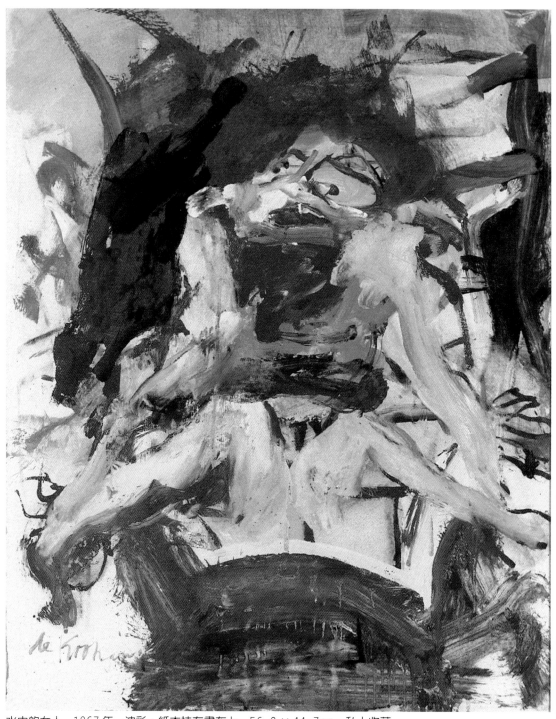

水中的女人　1967年　油彩、紙本裱在畫布上　56.3×44.7cm　私人收藏

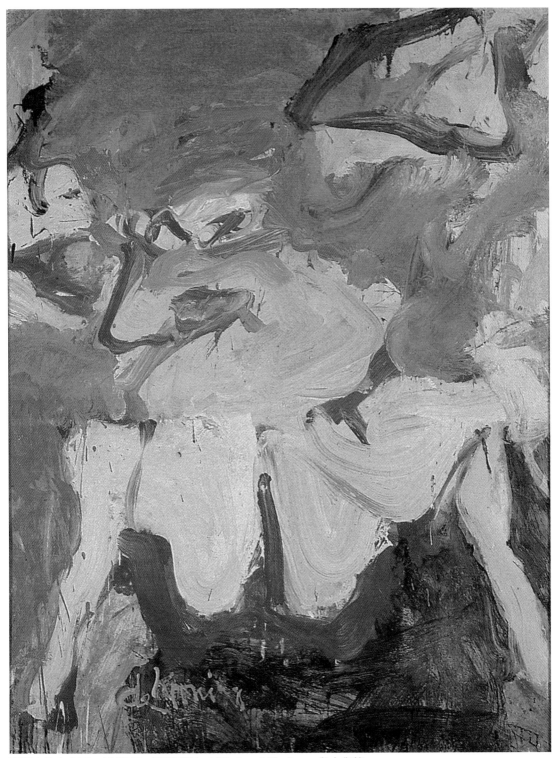

海報中的女人二　1967 年　油彩畫布　137.2 × 101.6cm　私人收藏

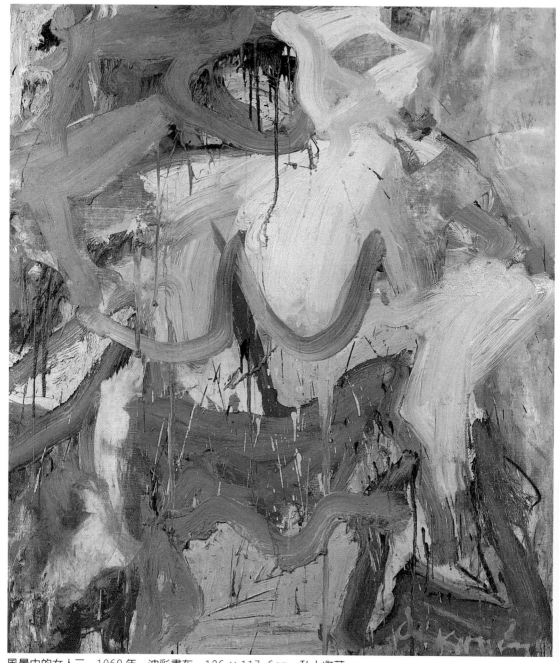

風景中的女人三　1968 年　油彩畫布　136×117.6cm　私人收藏

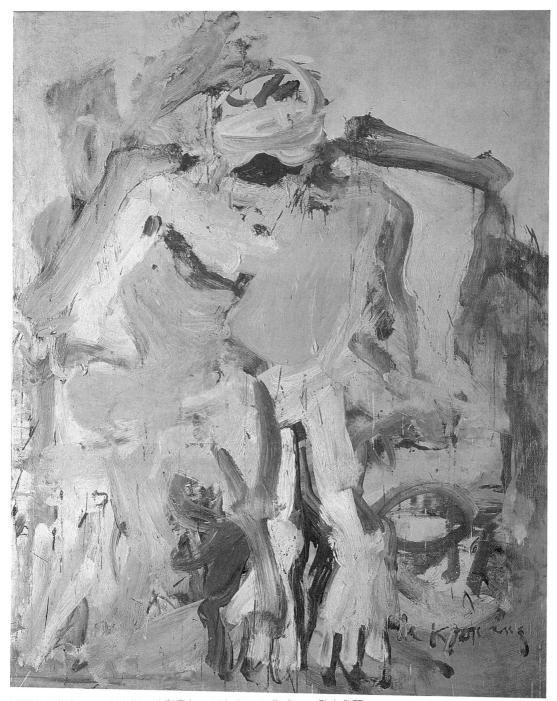

風景中的女人四　1968 年　油彩畫布　146.5 × 117.6cm　私人收藏

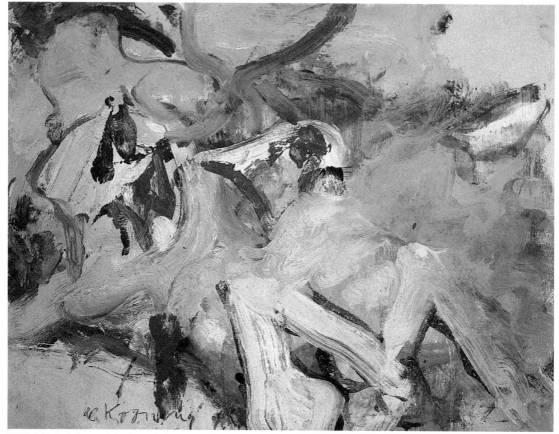

風景中的女人七　1968年　油彩、紙本裱在畫布上　45.3×58.8cm　佛柯公司藏

景中的女人四〉、〈風景中的女人七〉、〈女人〉、〈蓄著鬍子的圖見127、130～132頁
紅色男人〉、〈男人〉、〈戴著紙帽的拉瓜地亞〉、〈扶手椅的風圖見133、134頁
景〉、〈花，瑪莉的桌子〉等，呈現風景的元素與人的身體交錯，圖見135頁
人類與自然自圖像的結構沉入或自其中分解出來。首先映入眼簾
的，是那強烈增長的色彩廣泛掙扎而出；然後，是可分辨的雙眼、
似有似無的面紗，微小地靠在灰色眼皮旁以及一堆金色頭髮，粉白
色流動跨越畫面使之進入女性的身體，肢體挑逗的姿態糾纏進身體
的厚度中，有某種手勢性的構成，無預警地與背景沉入爲一，這樣
的抽象、含糊不清的形，描述著自自然中喚起的某種心境。性愛溢
於言表，人類被自然所完全詮釋，也同時解釋自然，風景也許被形
體化一如被慾望所驅使。

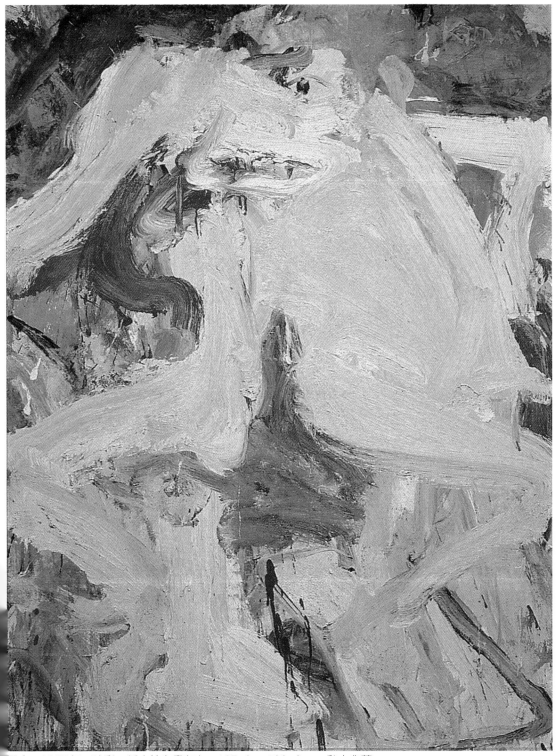

男人　1967年　油彩、紙本裱在畫布上　137.2×109.6cm　私人收藏

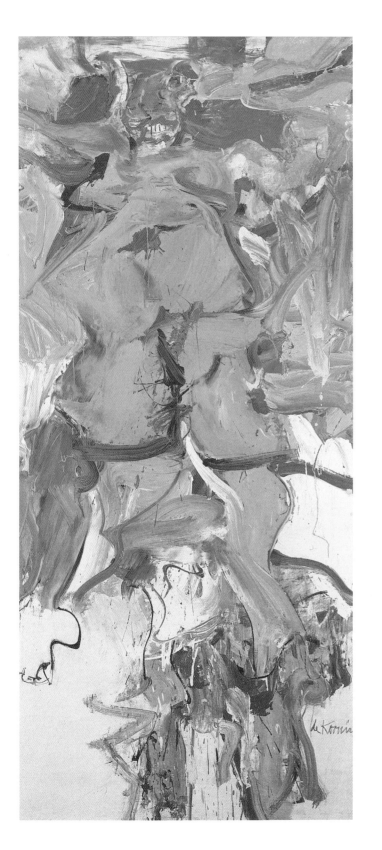

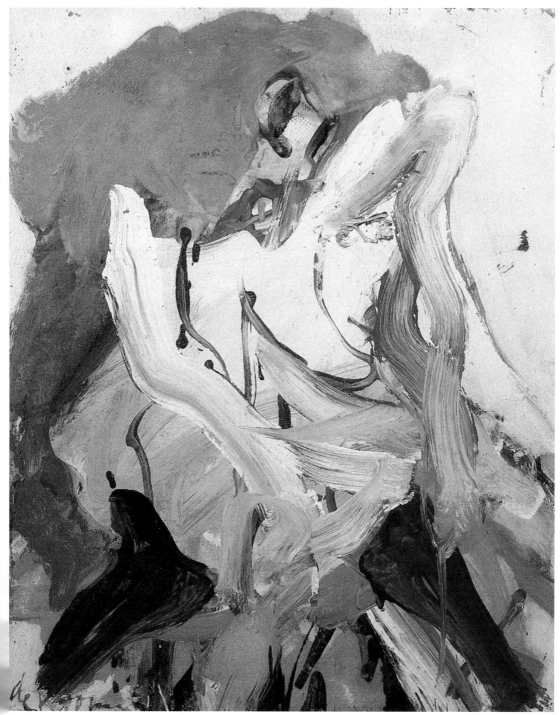

女人　1967～68年　油彩、紙本裱在木板上　56.3×45.3cm　私人收藏

女人　1964年　油彩畫布　203.2×91.4cm　華盛頓赫胥宏美術館藏（左頁圖）

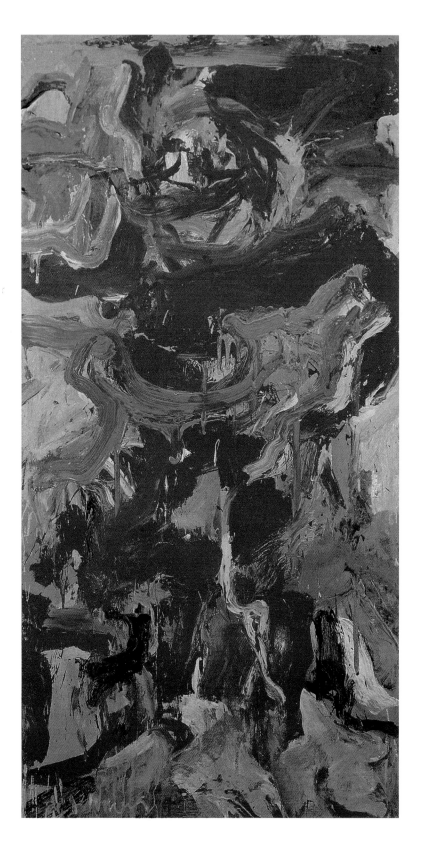

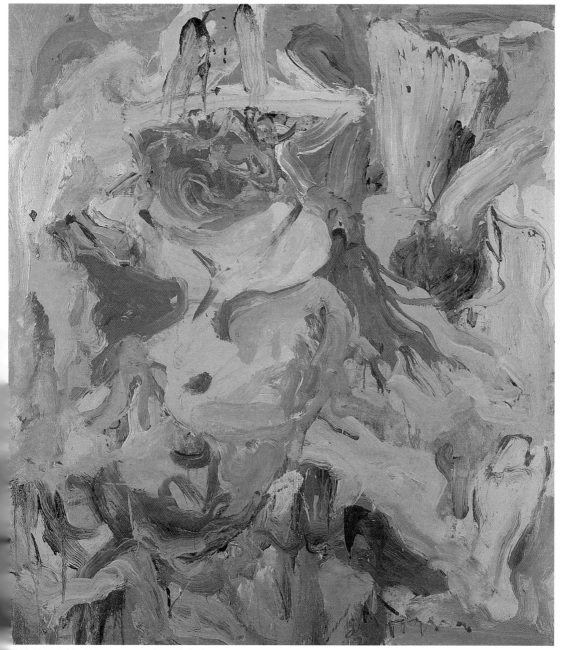

戴著紙帽的拉瓜地亞　1972年　油彩畫布　136.7×117.6cm　阿布恩斯家族藏

留著鬍子的紅色男人　1971年　油彩、紙本裱在畫布上　196×88.2cm　佛柯公司藏（左頁圖）

扶手椅的風景　1971年　油彩畫布　196×171.5cm　私人收藏

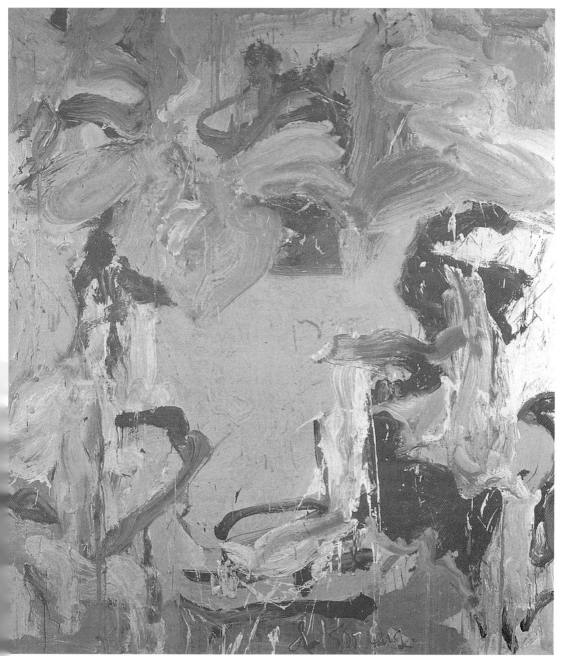

花，瑪莉的桌子　1971年　油彩畫布　203.2×177.8cm　私人收藏

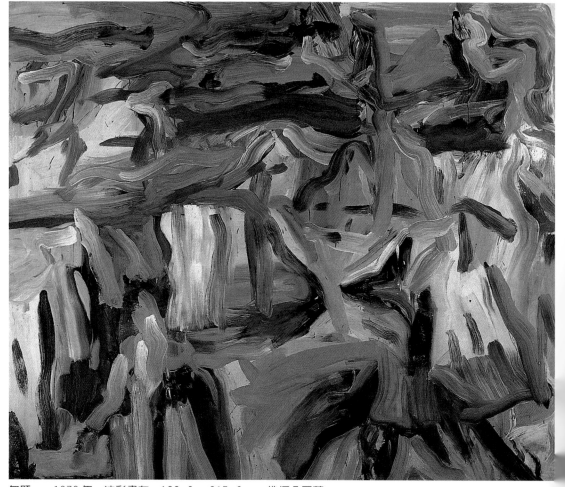

無題一　1978年　油彩畫布　188.6×215.6cm　佛柯公司藏

　　如果我們回想杜庫寧一九三五到四五年間所作男性與女性系
列，我們不難發現，他正如此時以繪畫性語言驗證了人與環境的關
係。所不同的是，男人被描述的是捲入人的身分危機，與環境的安
全感中，但是過了卅年後，杜庫寧的女人是在一種完全相反的情境
中：不管它們如何地與多元結構衝突矛盾，它們始終代表的是生活
與喜悅的結合。

　　就像抽象城市風景直接自女人系列發展而來，在〈一個風景裡
的兩個人體〉所看見的，代表了杜庫寧所發展的「無題」系列決定

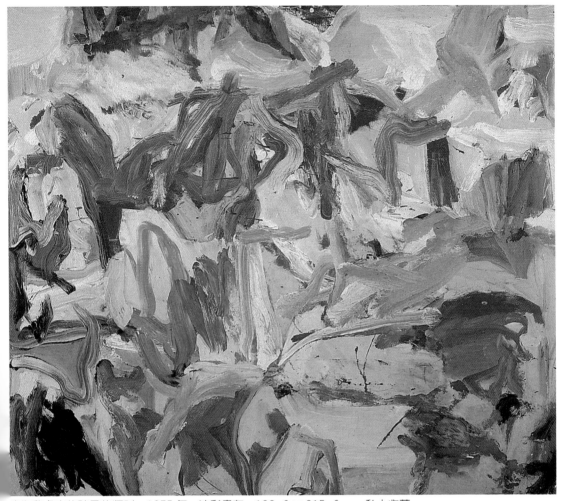

自海豹處來的孩子的狂叫　1975年　油彩畫布　188.6×215.6cm　私人收藏

圖見 138、141 頁

圖見 139、142 頁

性的一步。這個系列包括：〈無題十一〉、〈自海豹處來的孩子的
狂叫〉、〈……其名已寫在水中〉、〈無題十八〉、〈無題十九〉、
〈無題一〉、〈無題二〉、〈無題三〉等作品，這些圖像還是保留了
純粹繪畫性的抽象，並顯露出人的自然體驗。一樣可以同時看到象
徵的及風景的元素部分。在「無題」系列中這些元素是完全純然的
抽象，它們像一直跟著杜庫寧，保留了與「意義」的牽扯，而這些
也是意味深長的內在經驗與情緒。

　　爲了執行這一系列畫作，杜庫寧並沒有放棄以前所使用的技巧

無題三 1976年 油彩畫布 170×193.5cm
私人收藏

……其名已寫在水中 1975年 油彩畫布
188.6×215.6cm 古根漢美術館藏

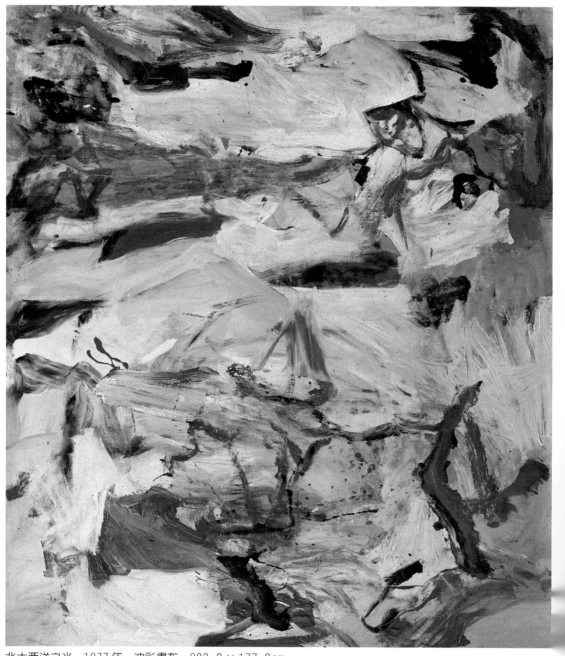

北大西洋之光　1977年　油彩畫布　203.2×177.8cm

無題十九　1977 年　油彩畫布　196 × 171.5cm　私人收藏

無題三　1978年　油彩畫布　187.6×213.8cm　佛柯公司藏

與繪畫材料工具的多樣性。同樣的繪畫性原則：自發的轉譯、以刪
除的意義聯繫與操控、重疊與塗抹、「空間創造」的態勢，這些都
製造了一種圖畫「架構」的描畫行徑。厚塗的筆觸減少了激烈的動
感，比較多自由的流動。這些圖像中普遍的主題看來像是非物質的
現象，如風、光、聲音與嗅聞。這些圖像中最不同的感官經驗，似
乎實體化了廣闊、遙遠的鄉村景色，人物被風所輕撫，被雨水淋
過，沐浴在柔和的陽光中。這一切既遠又近的感覺，被統一在〈無
題五〉中。

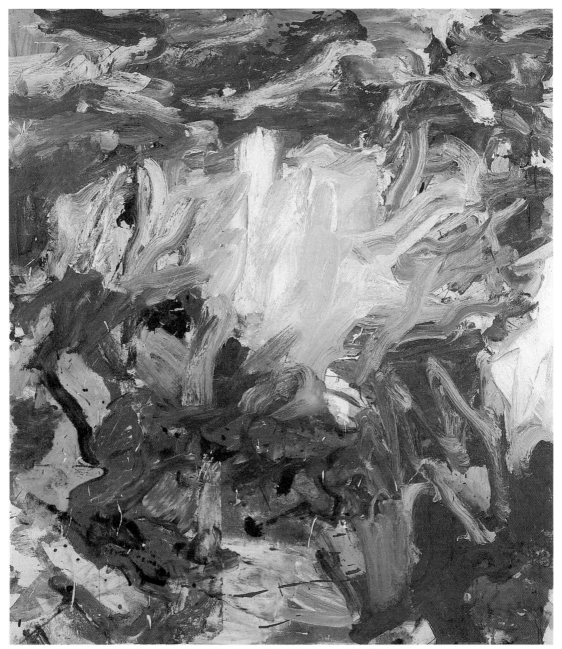

無題五　1977年　油彩畫布　194.7×169.6cm　Albright-Knox 畫廊藏

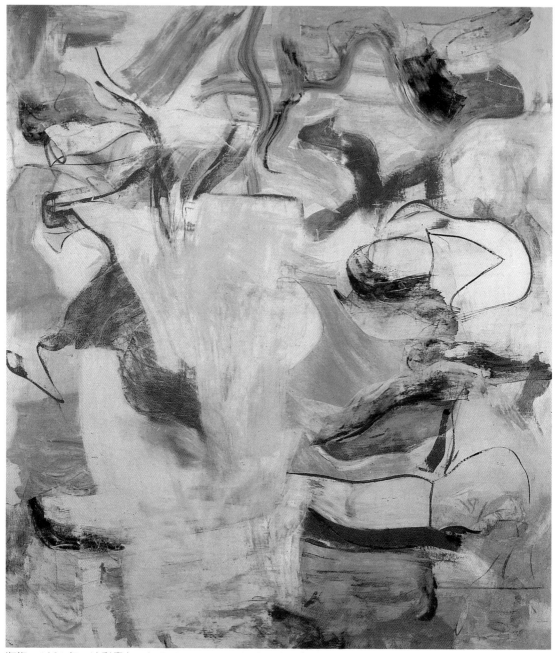

海盜　1981年　油彩畫布　215.6×188cm　紐約現代美術館藏

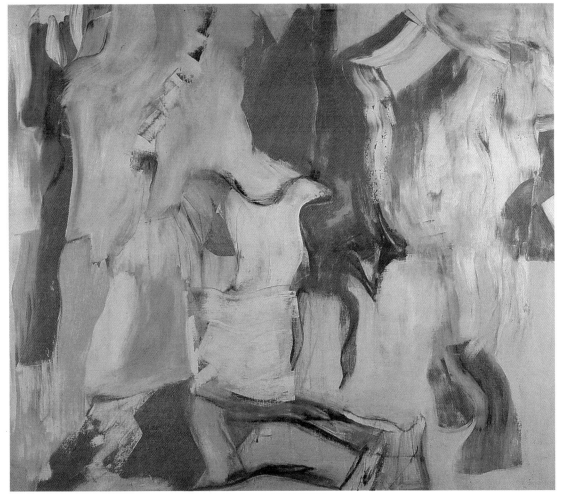

無題六　1981年　油彩畫布　188.6×215.6cm　華納傳播藏

圖見146～148頁〈海盜〉、〈無題三〉、〈無題六〉、〈無題〉是「無題」系列的第二群組作品，自一九八○年開始厚厚地一層一層的顏料被精緻閃爍的透明度所取代，好像只保留顏料的薄膜。筆觸變成磐環的元圖見21頁素，形式上讓人想到〈粉紅色天使〉，溫和的呼吸，柔和的延伸與契合。一九七五至七九年杜庫寧將對自然的感官經驗視覺化，幾乎是實體般直接的傳達，畫面充滿的是亮麗的色彩。生與死、分解與聚合，如同我們在女人的鄉村系列所見，都成為隱含的題材，分解的圖像意義是彰顯人與自然的統一，製造圖像生命循環的感知隱

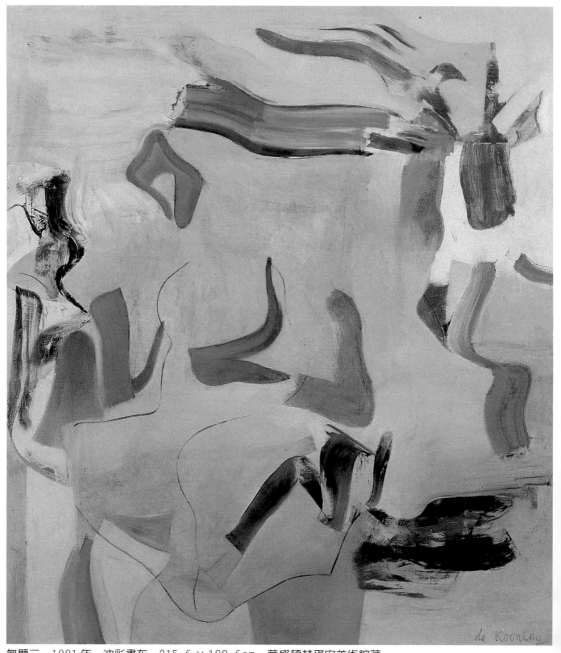

無題三　1981年　油彩畫布　215.6×188.6cm　華盛頓赫胥宏美術館藏

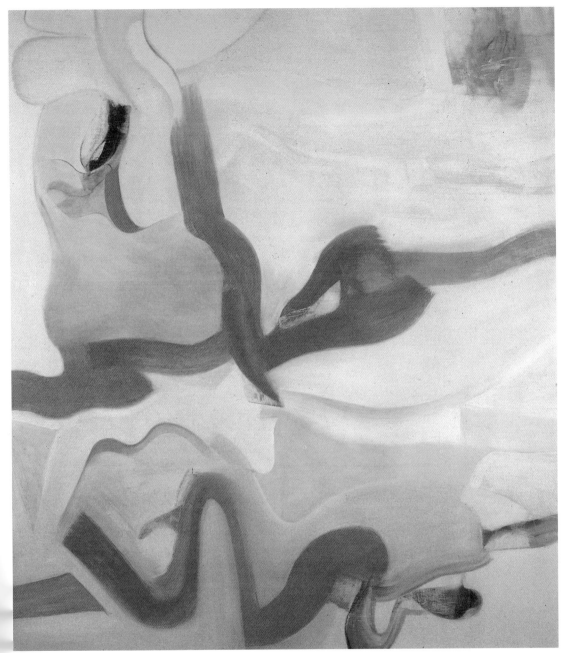

無題三　1982年　油彩畫布　203.2×177.8cm　紐約韋伯集團藏

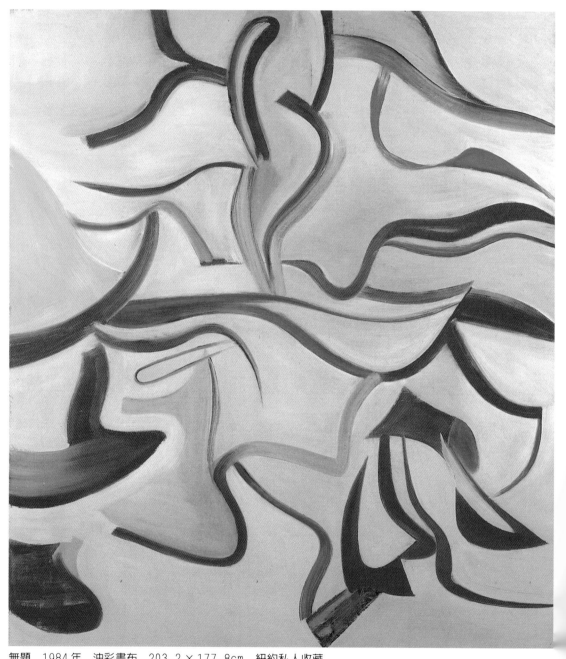

無題　1984年　油彩畫布　203.2×177.8cm　紐約私人收藏

無題一　1985年　油彩畫布　177.8×203.2cm　私人收藏（右頁圖）

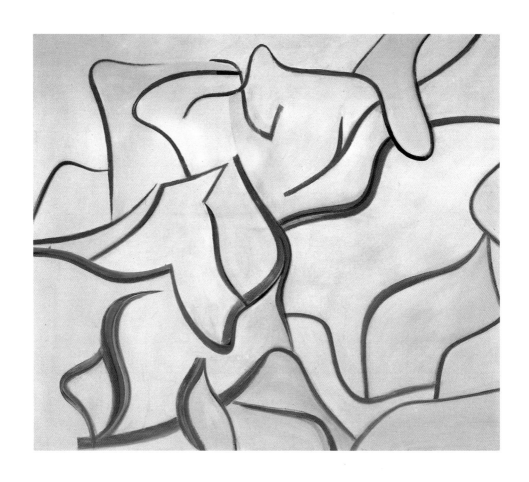

喻。關於力量與愛的影子，都沉入顏色的飄流中。霧氣隱藏了這種
事件，無數色彩穿插其中。離開畫作來看，畫就像是一種感知的轉
譯，一種人的生與死，都是自然某部分的意義，對生命永不滿足的
追求促使杜庫寧發掘自然的形狀，自微小的改變中追尋它的變化形
體，然後得以窺盡全貌。繪畫一直是杜庫寧「自我理解」的工具，
因為「繪畫是一種生活的方式」。

　　杜庫寧於一九九七年去世，享年九十三歲，他是抽象表現藝術
家群中最長壽的一位。雖然他的生命晚期病魔纏身，是在與阿茲海
默症的搏鬥下度過，不過一九八○年代，其生前最後一次的大型回
顧巡迴展已將其一生藝術做了一個總結，今天當我們回顧這位廿世
紀抽象表現主義大師作品的風範時，確實明白，他已為上個世紀的
現代藝術寫下美好的一章。

抽象表現派靈魂人物——
杜庫寧在華盛頓

　　一九九四年杜庫寧九十大壽時，兩項主要的巡迴展，分別由美
國華盛頓地區的赫胥宏雕塑公園美術館和國家畫廊籌畫。赫胥宏美
術館自一九九三年十月底展出館藏的五十件杜庫寧一九三九至八五
年的作品，隨後巡迴亞特蘭大的高美術館、波士頓美術館和休士頓
美術館。華盛頓國家畫廊則從各地的收藏家中借出八十件主要代表
作（1938～86），從一九九三年底在紐約大都會美術館展出，一九
九四年五月至九月移至華盛頓國家畫廊。

　　每逢週末，華盛頓國會山莊兩側林蔭大道的美術館，是我的最
愛和休閒去處。杜庫寧的畫展，前後去了三次，每次看過之後都有
不同的感受，也曾在會場見到兩位藝術家站在畫前爭辯而相持不
下，我忍不住也加入他們的行列。國家畫廊將作品依年代次序編
排，分別在五間展覽室展出，大概每十年的作品都集中在一個展覽
室中，因此我們很容易看出這位畫家在創作生涯中，作品的蛻變過
程。杜庫寧最好、最精彩的畫作可以說是五○年所創作的。

　　杜庫寧於一九○四年四月廿四日生於荷蘭的鹿特丹，十二歲進
入鹿特丹藝術與工藝學院就讀，廿二歲移民美國，定居紐約市。最
初的十年靠漆房子和商業設計為生，直到一九三六年才專心投入成
為專業畫家。

　　二次世界大戰後，紐約的抽象表現主義崛起，使西方的藝術重
鎮從巴黎移至紐約。因此這群抽象表現派的畫家，也被稱為紐約
派，包括高爾基、羅斯柯、帕洛克、羅森伯格和克萊因等人，杜庫
寧被認為是抽象表現派中的靈魂人物。也是廿世紀西方美術成就的
貢獻者。他是一位有才氣的畫家、雕塑家和版畫家。

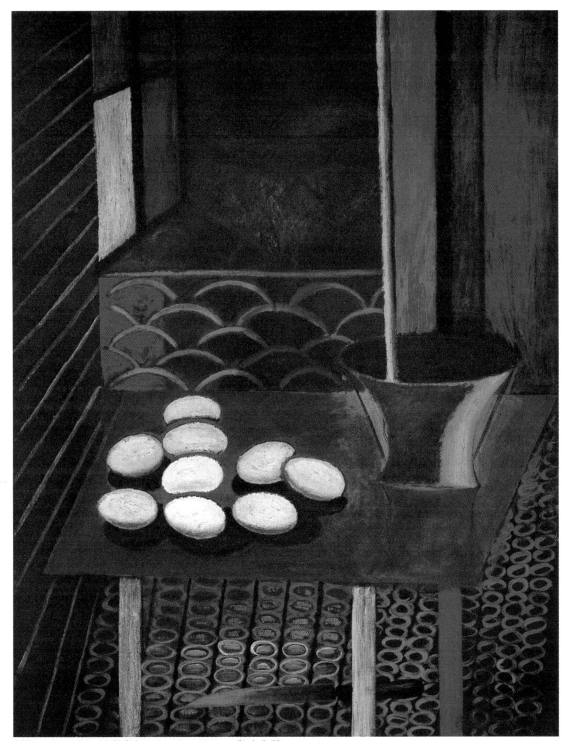

靜物　1927年　油彩畫布　81.5×61cm　私人收藏

杜庫寧總是以女人和風景為作畫的題材，從早期寫實摸索到各種不同程度的抽象，反覆地更改輪廓、造形，因而構圖含糊不定，這些演練和轉變成為他的抽象基本概念，以及從演練過程中發展出來的獨特技法，是他創作生涯中，最值得我們注意的重點。

　　三〇年代早期作品以人物為主，不論以自己在鏡中的映像或同是藝術家的夫人伊蓮娜為模特兒，都是憂鬱而略帶動感的姿態。反映了美國三〇年代經濟蕭條的情況，以粉紅、藍綠為此時期的代表色。然而他在紐約的第一次個展，卻是即興的黑白作品，油彩混合炭筆，用流利、韻律感的線條描繪人體，讓線條和輪廓反覆地重疊。四〇年代，經常將報紙覆蓋在油彩的表面以延緩顏料乾燥的速度，以方便修改作品，因此我們常見到報紙轉印在畫上的痕跡，成為構成作品的元素。杜庫寧說明這些殘留在畫上的通俗文跡，沒有任何含意，僅僅是特殊的意外效果。

　　一九五〇年杜庫寧的一幅〈挖掘〉代表美國參展威尼斯雙年展，使他晉級國際畫家的行列。它是一幅錯綜糾纏的人體，以各種層次的黑色與乳白色亮漆完成的。肢解的軀體，相互交錯，黑色線條使構圖產生陰陽互動關係。此後他開始女人系列的探討，不同於早期的作品如〈坐著的女人〉，特別誇張女性的胸部、眼睛、牙齒，姿勢略帶攻擊性地面對觀者。這些作品被他自己形容為粗俗的鬧劇，這時期的作品是杜庫寧創作生涯中，最具代表性的。 圖見 9 頁

　　在探討女人系列的過程中，最初他整整花了一年半的時間，為了一個主題，畫了幾百張的素描，有時甚至將整天在畫布上工作的成果全部刮掉，重新來過。這種刮去顏料後殘留在畫布上的色彩效果，也成為他往後創作中的技法之一。偶爾也用拼貼手法，譬如從雜誌上剪下女人的嘴，貼到畫上，或者用描圖紙覆在畫上來素描創作過程，再剪下這些素描，貼回畫上，成為重新構圖的底稿。如此辛苦地不斷修正改進，從素描及彩繪演練中，練出流暢而有節奏的韻律感。

　　當女人系列在紐約的席妮・賈尼斯畫廊展出時，這些帶有掠奪、貪婪、驚慌的女性形象，被藝評人誤解為厭惡女人，而非攻擊和辱罵女性。他對評論著墨於兇猛、殘暴的女性形象，駕凌他對女

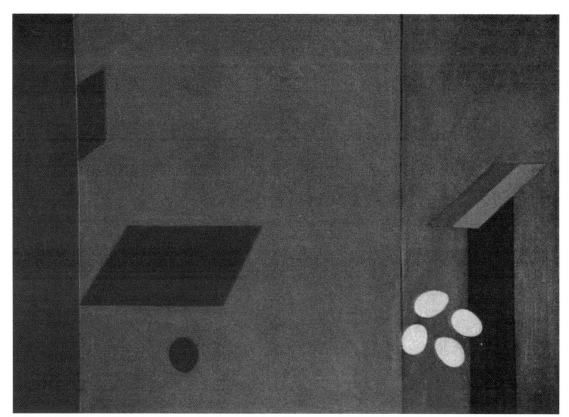

無題 1931年 油彩畫布 60.6×83.8cm 私人收藏

性的諷刺與幽默感到失望。往後幾年，杜庫寧傾向於女性雙重性格的描述，部分靈感得自他平常和女性之間的交往。如此再也無法對他難懂的作品下意論定。或神話的、平凡的、殘暴或熱鬧、高級或低級，呈現兩極化甚至原始的大地之母等評語紛紛出籠。

　　五○年代中期以後，女人系列逐漸轉變爲「抽象的都市景觀」，以畫家都市生活體驗爲創作靈感。線條漸趨單純，色調明亮，杜庫寧稱它爲「歡愉色彩」，畫面上顏料的流瀉、重疊、衝撞，將生活在大都會人們的流離、不安、喧鬧的情緒，表露得淋漓盡致。

　　環境對藝術家的創作，影響甚大。杜庫寧於一九六三年搬離紐約市，長居紐約長島，或許也受到好友畫家克萊因的影響，以及遠離城囂，讓他思鄉情緒（祖國荷蘭）油然而生，從此不再那麼注重

內涵，而且色彩及筆觸傾向更單純化，將馳騁紐約、長島之間，公路上所瞥見和感受的，或許一草一木、圍籬、藍天等等，都能感動他的情懷，而以漆房子的大刷在畫布上盡情地揮灑宣洩。

一九六八年杜庫寧的首次回顧展，在荷蘭舉行並巡迴倫敦及幾個美國城市，也因此受到英國雕塑家亨利‧摩爾的鼓勵，將他的泥塑小品，以青銅鑄成等人大小的雕塑作品。

七〇年代中期以後，是杜庫寧創作生涯中多產的年代，一系列巨大的抽象風景畫，有別於紐約時期的作品。逛海邊是他每天的例行消遣。大西洋的海光藍天，點點帆舟以及澎湃洶湧的海浪，激發他的靈感，此時改用寬大的畫刀，在畫布上刮出層層穿透、色澤豐富的大作，以及被刀緣刮過後油彩捲摺的效果。

八〇年代杜庫寧又改變了風格。畫面上以類似絲帶而彎曲不規律的色條來裝飾構圖，七〇年代厚厚的油彩畫面已不復存在，取而代之的是被刮去油彩，殘留在畫布上薄薄的顏色，使人聯想到他早期的作品，似乎再重新詮釋他四〇年代人物的一貫造形，只是人物已經消失了，化爲輕柔、淡雅的景色。

關於杜庫寧晚年的作品，充滿了謠言和神祕的色彩，至今還是個謎題。這些謠傳是當他在七〇年代末期和八〇年代開始走下坡時，作品都是由助手代勞的，甚至還要助手的指點。因爲晚期的作品，看起來那麼急就章，而且薄弱，儘管如此，晚期的作品價碼，曾高到一幅畫賣到二百廿萬美元，被藝評人認爲畫價與作品不能畫上等號。

然而籌畫一九九四年展出的負責人，美國國家畫廊的馬拉‧普拉哲（Marla Prather）表示，這些謠傳無法令人信服，因爲我們都可以看出他晚期作品都有四〇年代作品的影子，而且和早期作品一脈相承，況且從八〇年代所拍的影片中，我們也看到杜庫寧親自作畫的過程。

無論如何，得了老人痴呆症的杜庫寧，晚年時只能整天坐在長島畫室裡，痴痴地凝視他自己的畫作，再也沒有任何答案。如果金錢和媒體可以主宰藝術的話，關於杜庫寧晚年的種種謠傳，就沒有什麼好奇怪的了。（吳毓奇）

伊蓮娜和杜庫寧——
「性」推銷杜庫寧

　　是伊蓮娜將杜庫寧推上藝術家的寶座呢？或是沒有杜庫寧，伊蓮娜在藝術的領域裡，將無立足之地？一個是藝術天才，另一個是天才的藝術經理人。這對藝術家如何相輔相成，走過人生。

　　「性」推銷杜庫寧？讀過莉‧賀爾（Lee Hall）所著的《伊蓮娜和比爾——婚姻素描》（Elaine and Bill: Portrait of Marriage）一書，答案是肯定的（Bill是Willem的曜稱，以下Willem de Kooning還是稱呼他的姓）。這本書對杜庫寧的繪畫事業和在西方美術史上的貢獻，以及對曾是《藝術新聞》雜誌的撰稿作家，也是抽象表現派最有貢獻的關鍵人物伊蓮娜，都有詳盡的報導。然而對他們婚姻和隱私的描述，卻引起大多數伊蓮娜和杜庫寧朋友們的反彈。他們認為這些描述是荒謬、低俗的，活像一齣電視裡的肥皂劇。

　　伊蓮娜的朋友，紐約畫商亞蘭‧史東（Allan Stone）表示，「性」扭曲了這本書，但是他很贊同此書對伊蓮娜英雄式的描繪。何況杜庫寧是一位孤癖的天才，而且有冷酷、火爆的脾氣，對伊蓮娜相當嚴苛，很可能迫使她尋求精神上的慰藉，這也是他們分居的原因。他說伊蓮娜有高尚品德，她願意為杜庫寧做任何事，因為她欣賞他的才氣，他不相信伊蓮娜和藝評家赫斯有染，雖然赫斯聰明、富有，是個極具吸引力的男人，伊蓮娜和他接近，只是赫斯需要從她那兒獲得工作上的信息。當年赫斯和羅森伯格所寫的一些繪炙人口的評論，都是求教於她的。

　　這本書的作者莉‧賀爾是伊蓮娜的密友。她表示這本書是廿年來，她長久訪談伊蓮娜的紀錄。伊蓮娜雖有寬大、熱情和耐心的個性，使她擁有將近七百個好友，這不表示她十全十美，沒有不為人知的一面。伊蓮娜和杜庫寧於一九五七年開始曾分居了十四年，這

期間，他們酗酒、情緒低落，而各自出軌。杜庫寧和他的情婦喬安生下他唯一的女兒莉莎。伊蓮娜的三個男人，一是查爾斯·亞根畫廊的主持人查爾斯，其他兩位是當時紐約最具影響力的藝評家赫斯和羅森伯格。

伊蓮娜的妹妹瑪喬琳表示，大家都知道伊蓮娜的外遇是不爭的事實，杜庫寧是天才型的畫家，外遇對杜庫寧的繪畫事業，沒有任何助長或幫助。伊蓮娜知道和赫斯互相著迷，那是愛情。外遇只有攪爛伊蓮娜的生活，貶低杜庫寧的畫，貶低赫斯和羅森伯格的人格。她認識賀爾，認爲賀爾是位學者，她在書中的敘述，都是事實。

賀爾認爲伊蓮娜和這些人的親密關係，雖然不是主導杜庫寧成功的因素，但是確實幫助他走向成功的道路。杜庫寧擁有其他藝術家所沒有的成功條件，那就是伊蓮娜。

出生成長在紐約布魯克林區的伊蓮娜，是有一對棕色貓眼的紅髮美女，當年（1937）認識杜庫寧時，只是十九歲的美術系學生兼模特兒，杜庫寧則是剛拋開現實生活的枷鎖，專心投入藝術創作的年輕畫家。兩人在紐約曼哈頓下城杜庫寧的畫室第一次見面時，雖然不曾相識，卻相當來電。當年他們結婚時，卅九歲的杜庫寧，還是一名沒沒無名的畫家，而廿五歲的伊蓮娜，也是個對前途充滿無限憧憬的年輕畫家。這對藝術家，生活在一向封閉而逐漸轉型開放的社會，一同攜手經歷西方社會及藝術思潮變遷的環境，達半個世紀之久。他們對西方美術史上的貢獻，特別是抽象表現主義，是不容忽視的。即使當年的抽象表現大師們，如高爾基、羅斯柯和克萊因等人，都認爲杜庫寧是抽象表現派的靈魂人物，伊蓮娜是藝評家和畫家之間的橋樑，也是抽象表現派的代言人。

歷經分居、復合到彼此的珍惜，伊蓮娜開始戒酒，也力勸杜庫寧戒酒、節食，照顧他的身體，挽回杜庫寧的健康。不幸的是伊蓮娜無法戒掉菸癮，一九八九年死於肺癌，接著很快地杜庫寧也得了老人痴呆症，由他唯一的女兒莉莎照顧著，身邊包括畫作在內，價值幾千萬美元的龐大財產，也由莉莎和她的律師一同監管。

《伊蓮娜和比爾——婚姻素描》這本書，明白地告訴讀者，這對

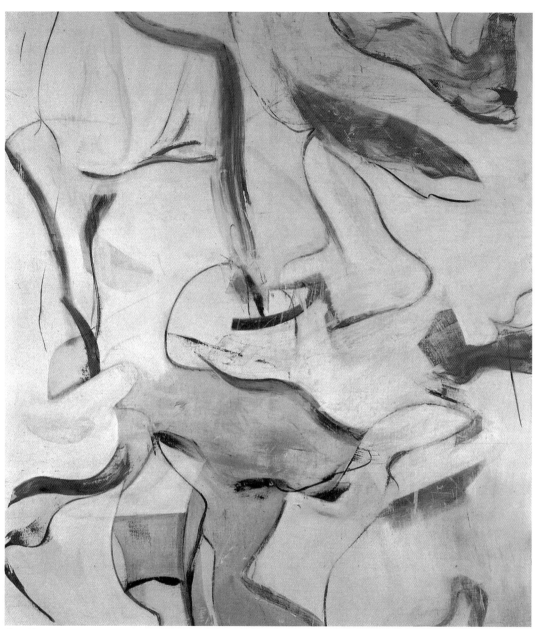

春天的早晨　1983 年
油彩畫布
203.2 × 177.8cm
阿姆斯特丹市立
美術館藏

藝術家無論面對最好或最糟的處境時，都能小心翼翼地互相協調，
相互扶持。他們總是精神奕奕，自由自在地活在抽象表現主義的信
念中，想到他們，彷彿讓我們看到了二次世界大戰後的藝術象徵。
（吳毓奇）

素描・女人・繪畫——
杜庫寧訪問記

山姆・韓特（以下簡稱韓）：評論藝術的人常提到你的油畫作品
裡，素描和精細兩方面所佔的重要角色。在研究前人名作如安格爾
時，你受到的影響是什麼？有人說高爾基和你都非常喜愛安格爾的
作品。

威廉・杜庫寧（以下簡稱杜）：我看首先要給「素描」下個定義。
我在辭典裡找過這個字，發現有好幾種解釋法。有的說法是像除掉
金錢的「減除」的定義；有的是像吸光井水的「除光」的定義。從
前我年輕時在鹿特丹藝術與工藝學院讀書的時候，我們規規矩矩地
素描古代塑像的複製品。我總是用羅馬塑像而沒用希臘塑像。我那
時的素描畫得非常好。五十多年前當我到達美洲時，我和高爾基、
葛拉漢到紐約市立美術館看畫，他們兩人模擬名作而我沒有這麼
做。最近我曾到過羅馬，在西斯汀教堂裡我實在沒法待下去，我向
朋友說：「你知道，我不是一位藝術的戀人。」

老實告訴你，我的油畫都是像井水一樣「除光」畫成的，我是
一邊畫油畫時作素描的。我實在不知繪畫和素描的區別在何處。我
最感興趣的素描常是閉著眼睛畫出來的。

韓：你的意思是說你不看畫紙作素描？

杜：的確如此。我閉眼在一張隨手拿來的打字紙上或信紙上開始作
素描，我感覺我的手在紙上滑動。在腦子裡我有一些影像，但是繪
畫的結果令我驚奇。這樣子我總學到一些新東西。你知道嗎？我很
羨慕的畫家是史丁（Soutine），他從來就不作鉛筆素描，葛利哥也
沒有作素描。他們都用油畫筆直接在畫布裡描繪。最近我遇見一位
認識史丁的朋友向我透露：史丁活在很髒亂的環境裡作畫，可是他
的調色板清潔得一點灰塵都沒有，而且他用的油畫筆總是整整齊齊
地像音樂器材一樣擺著。有時一枝筆畫過後就丟掉不再用。我像他

女人　1949年
油彩畫布
152.4×121.5cm
私人收藏

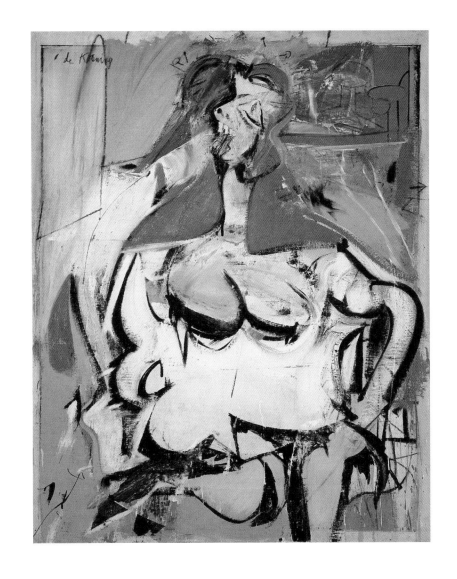

一樣，是用畫筆作素描。

韓：很多人談論你有關「女人」連作，不少人都問：這樣的造形想像怎麼能在四〇年代裡露面。特別是那時美國前衛藝術完全走向抽象的路子。尤其是像你們所仰慕的高爾基和帕洛克等藝術家的作品。

杜：起先那是我自己站著的影子，而不是女人的影像。我自己在兩個鏡中的影子產生的靈感。然後我改畫女人的正面影像。將女人擺在正面去看，對我來說是一種新花樣。由於我們要改變自己的擺動

方向，女人有點像古代中東地區美索不達米亞地方的半笑塑像。

韓：現在你畫的女人或人物完全不同。她們被放在風景中，失落在自然裡，使人覺得像日本十八世紀的禪畫。

杜：說實在我非常喜歡禪畫，我完全贊同您的看法，他們非常舒坦。很少人看出我畫的女人的幽默感，而說是她們的悲劇。我卻覺得她們很好玩，就像漫畫家一般。我一直很喜歡漫畫，它同時有真實、好玩、嚴肅和呆笨的特性。我畫的女人有點像漫畫中的人物，我不是一個討厭女人的男人，我從來沒與她們有過問題。這些女人作品不少是肖像畫，我很少注意肖像所屬的性別。不過目前我興趣於風景畫，有時女人在畫中變成整體不可缺少的構圖。

韓：現在你作畫時，忠實地陶醉於風景嗎？

杜：完全是如此。我受此地東漢普頓地方的風景影響很大。我到處騎自行車，長時間在畫室中站著畫畫之後，騎車漫行可讓我的背鬆下來，把疲倦消除。我總是佳海灣的小角落，在那兒我可以找到作畫的靈感，特別是水面的反光，在視覺和精神上都感受很多。默思水面反光景象的靈感，深深地印在我心靈深處。幾年前我到羅馬玩時，詩人哥爾索帶我去看基督教的墳墓，在那裡有一座基特斯的墓碑寫著：「……其名已寫在水中。」這句話使我驚奇不已，我把那時的一幅新畫以這句話命名。

韓：你的作品比以前要冷靜多了。

杜：是的，我也有同感。其實我自從到美洲大陸以來也畫了五十年。我對一些事物也以不同時光的看法。有些事物與我心靈的平靜相共存，從前住在紐約城時我有點像是俗氣悲劇的犯人，現在我對噪音有點愛好。幾天前我去看阿里的拳擊賽，我很愛看大賽的場面。幾千觀眾在場之中我卻感覺得平靜。實在很奇怪！拳擊賽把我的疲倦都消除了。這些幾千觀眾在此機會一同來此的事實就給我心情平靜的感覺，全日作畫的倦意也完全除去，那天晚上我睡得非常甜。當然我覺得拳擊不錯。在暴亂中找到許多平靜的心情……，這有點像我目前作畫時所存的心境。

韓：你現在作品的演變如何？能不能告訴我們您工作的方法？

杜：我一天到晚地工作。沒有一天我不提筆作畫的。每天我去畫

室，在那兒待上整個白天，除非在紐約有事要去上城，有時萬一我的新作品演變得很慢，我就畫很勤，以閉著眼提筆。從來我沒有不想畫的心情。去年夏天我很幸運地完成廿張大幅作品，這些作品我間間續續地畫上整年。

韓：據說你是從駱駝牌香菸的廣告上剪下貼和畫女人的特性裡，推展出來的觀念。

杜：實在是這麼回事。我剪下不少廣告上女人的嘴巴。我覺得每人都應該有一張嘴巴。這有點像遊戲，或與色情有緣。這樣可使得女人造形有實在的感覺。我畫中的所有藝術的基本觀念因此而改變。有點像需要把藝術的ABC基本觀念，重新依次整理而重頭開始。不少人說這麼做真是無聊：在那個時代去創作人的映像——尤其是用畫筆畫出一些習慣的映像。如果你想一想，你會以為他們很有理由。但是突然那時我覺得如果不去做也是不應該，就這樣我做下去。不久以前我曾和一位英國畫評家在英國廣播公司節目上談到此事。我向他說：畫女人對我來說是非常重要的。我不知為什麼將女人擺在中間，大概是沒有理由將她放在周圍吧！我並沒有什麼特別突出的觀念要這麼做。所有女人都是兩隻眼睛、一隻鼻子、一張嘴和一個頸子。其實藝術家總是沒有什麼特出的觀念。你們可以看看立體派畫家在看物體的不同角度時，並沒有新創出什麼東西，他們用這個觀念只不過是這個有價值，而它就是足以使其中幾位成為有名的藝術家。

韓：我們可以說您現在作品外形是風景和您與自然交感的影響，有點像早期您的作品，你畫紐約的街景或曼哈頓區的房子或任何其他地方您所見的街景。

杜：不錯！我所經歷的地方給我很大影響，這些影響深入我的作品裡。不管如何，我感覺我是自由地作畫；我深深地走進我心靈的深處。不管藝術能給我們帶來任何益處，我們總可以得到更多的好處，假如我們好意地接受它的話。

（本文為山姆‧韓特〔Sam Hunter〕於 1976 年訪問美國抽象表現派大師杜庫寧的訪談。杜庫寧該年秋天在巴黎的個展很受法國藝術界的重視。本文談到他所畫的素描、女人和作畫的心境。何玉郎摘譯）

杜庫寧雕塑作品欣賞

　　一九六九年秋天，杜庫寧在羅馬短暫停留之後，他開始對赤陶製作產生了興趣，特別是在拜訪過一位擁有私人工廠的雕塑家朋友之後。

　　「雕塑由最基本的態勢與形變形成：舞蹈、戲劇手勢、運動以及所有加諸在身體上可感知節奏的操作運動。」這些字句替杜庫寧的雕塑下了定義。杜庫寧取材自日常生活用品，以隨機組合的方式發展出自己的作品。像是以可口可樂的罐子引發靈感製作的〈無題三〉、木板組合而成的〈坐在凳子上的女人〉等作品，連牆上插座

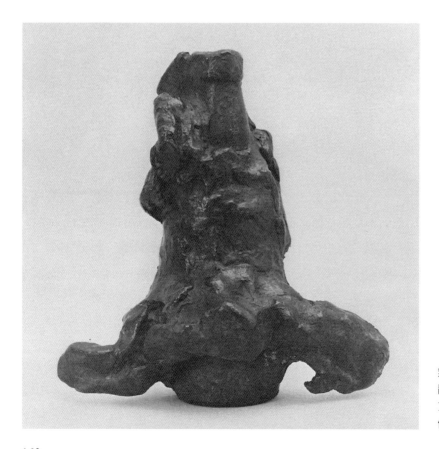

無題三　1969 年
翻銅
19.6 × 18.3 × 11.6cm
佛柯公司藏

坐在凳子上的女人
1972年　翻銅
91.8×90.6×73.5cm
佛柯公司藏

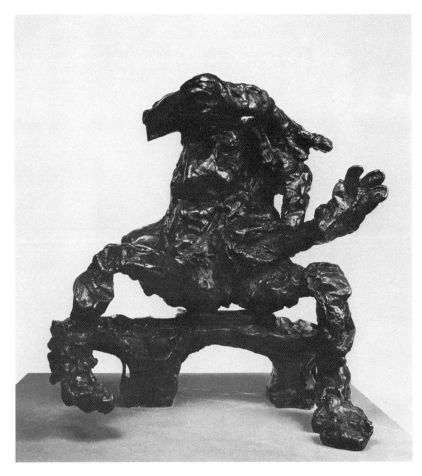

的造形，都可以被用來當作盔甲、台座或支撐作品而用。

　　利用一些好玩的物質組合，引領杜庫寧思考表現一些屬於古代的物品，一種介於護身符與紀念物之間的一系列小型雕塑作品應運而生。捏塑陶土，用填、堆疊來組合成一個球或壓碎的東西。有時藝術家是以閉起眼睛的方式製作陶塑，體現了身體與生俱來的韻律感。杜庫寧為自己身體的經驗所吸引，因此製造了一種經由完全的活動態勢回到自我的一種「運動感」。

　　在杜庫寧作品中，常常喚起雕塑與繪畫的關係，而且在追求「簡化」的目標。

　　這種經由身體的運動再發現自我內在知覺的方法，在馬諦斯製作雕塑時也曾發生過，也暗示了馬諦斯與雕塑的關係。有關馬諦斯

的〈馬德琳〉，馬諦斯說到：「我製作雕塑，是因為繪畫使我感興趣的是一個想法的澄清……將秩序放入感覺中，然後找一個符合我的風格。當我在雕塑中發現它，它給我製作繪畫的助力。」

杜庫寧的雕塑作品〈巨大的軀體〉，是自基座部分往上製作，材料的聚集經由打樁堆疊出頭部，它包含的是一種好像地震或冰河退去後所出現的冰河時期的化石。從每一個部分相鄰的量塊來看，它們是各自獨立的聚合。重複的結構、替換的量塊分別出自己依照解剖學式的組成架構。作品臉部常是殘缺不全、垂頭喪氣的，沒有任何運動的暗示。一系列頭像作品挪用了他自繪畫而來的限制，如繪畫表現一樣，自一團雜亂中形成造形，頭與軀體並沒有明顯的界線，只有結束的部分被建造，極度變形像是肌肉因運作而扭曲的樣態。

馬諦斯的〈馬德琳〉

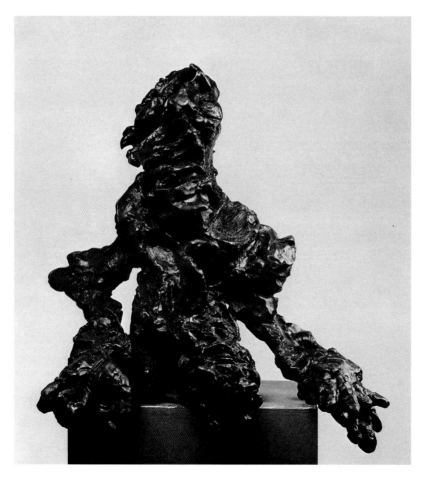

巨大的軀體　1974 年
翻銅
88.2 × 75.9 × 64.9cm
佛柯公司藏

頭部一　1972 年
翻銅　22 × 19.6 × 23.2cm
私人收藏

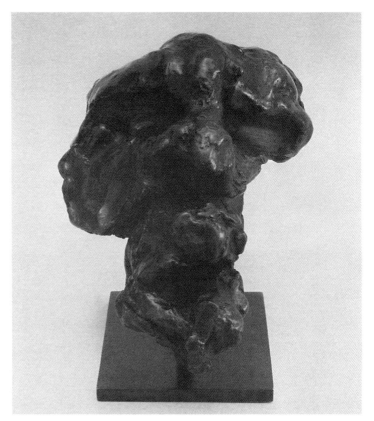

頭部二　1972 年
翻銅　35.5 × 31.8 × 9.8cm
佛柯公司藏

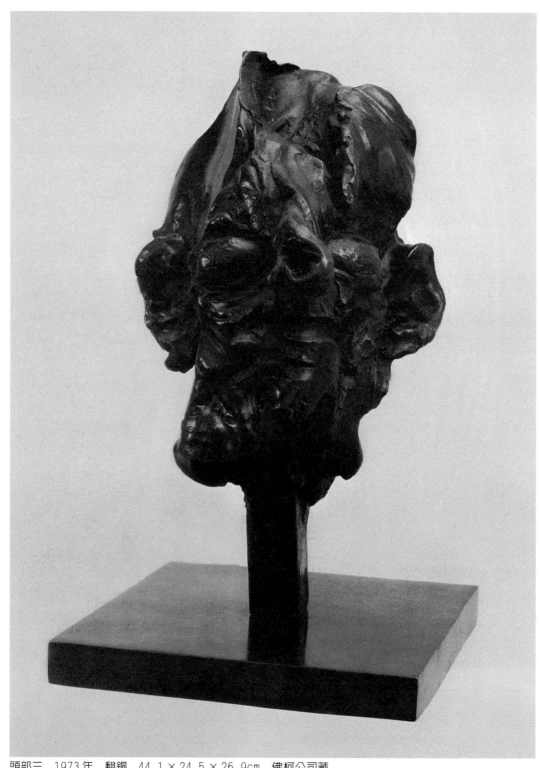

頭部三　1973年　翻銅　44.1×24.5×26.9cm　佛柯公司藏

頭部四　1973年　翻銅　25.7×24.5×26.9cm　佛柯公司藏

圖見168、169頁
　　而以傳統雕塑觀點來看，〈小坐像〉、〈女主人〉這種「造形術」擁有所有速寫所具備的特質，它玩弄的是操作以及首度的嘗試熱情，而且總是慢慢地朝向減化的過程，一種想法的最初始層面。在陶的造形藝術中，藝術家使用工具跟著他日漸的熟練技巧進行。但杜庫寧始終認爲最好的工具就是人的手指，因爲手指能感覺。此

圖見170、171頁
時期他的代表作有：〈蚌殼採集者〉、〈飄浮的人〉等等。

　　杜庫寧喜歡直接追著手指的感覺進行塑造，將所有工具捨棄到一邊，形成了一種無拘無束的抒情態度。在盡情的捏揉、推擠媒材中，製作出一種「難以解讀」的影像，並將對實際物體的描述完全拋棄。透過整合，影像成爲雕塑媒材的一部分。杜庫寧的雕塑是非

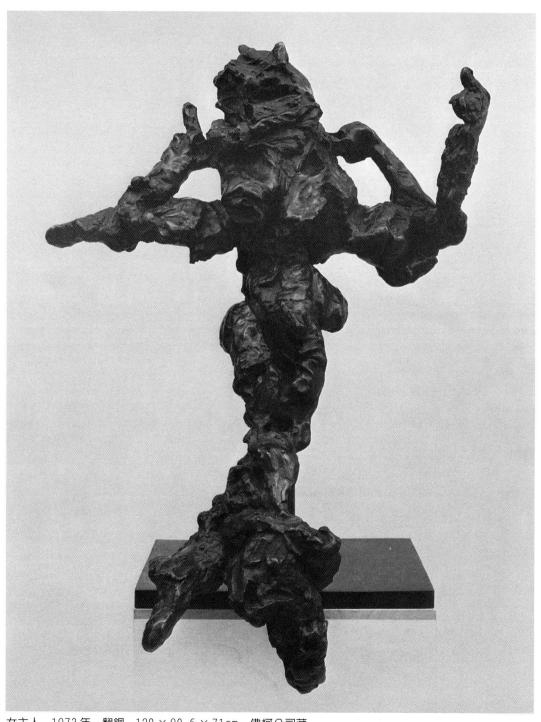

女主人　1973年　翻銅　120×90.6×71cm　佛柯公司藏

小坐像　1973年　翻銅　49×29.4×29.4cm　佛柯公司藏（右頁圖）

168

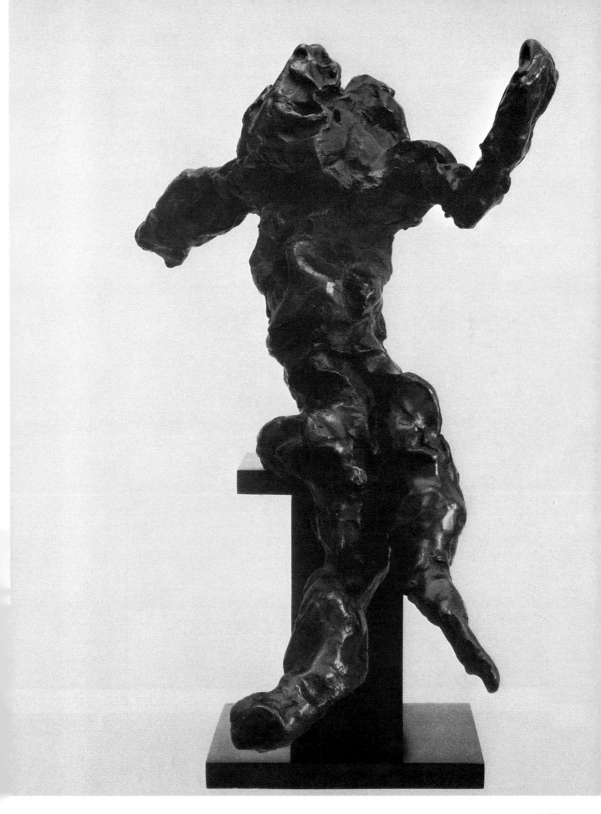

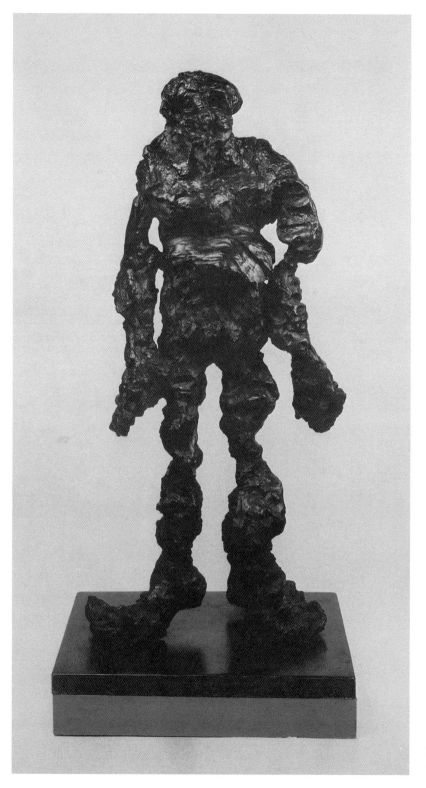

蚌殼採集者　1972年
翻銅
140.8×66.1×51.4cm
紐約惠特尼美術館藏

飄浮的人　1972年
翻銅
58.8×31.8×29.4cm
佛柯公司藏（右頁圖）

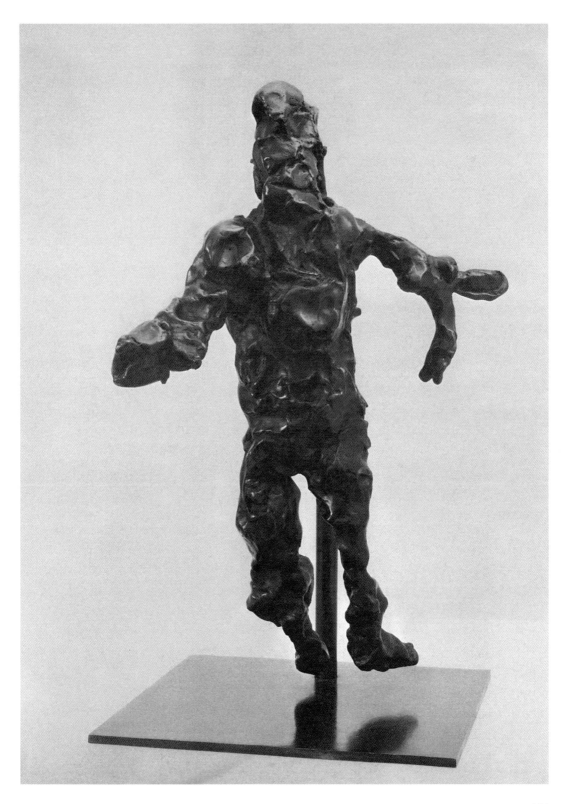

無題十三　1969 年
翻銅
37.9 × 29.4 × 11cm
佛柯公司藏

具象的，從圖像至符號的轉換，被杜庫寧手的隨機、重複操作所決定。杜庫寧雕塑的特殊之處就在於他拒絕以具象結構，或圖像來定義它們。

　　這種矛盾的態度，使杜庫寧一九七〇年的雕塑有所轉變，也引起德國藝術家巴塞利茲（Georg Baselitz）對其雕塑有所批評與想法：「我發現這些雕塑非常獨特，非常刺激……因為它們不尊重雕塑的原則。它們無肌肉、骨頭或皮膚，唯一有的是沒有包含任何東西的表面。」雖然這種表達看來有點怪異或負面，但這其實是巴塞利茲對杜庫寧的一種讚許。

無題五　1969 年
翻銅
33.6 × 27.9 × 6.3cm
佛柯公司藏
（右頁圖）

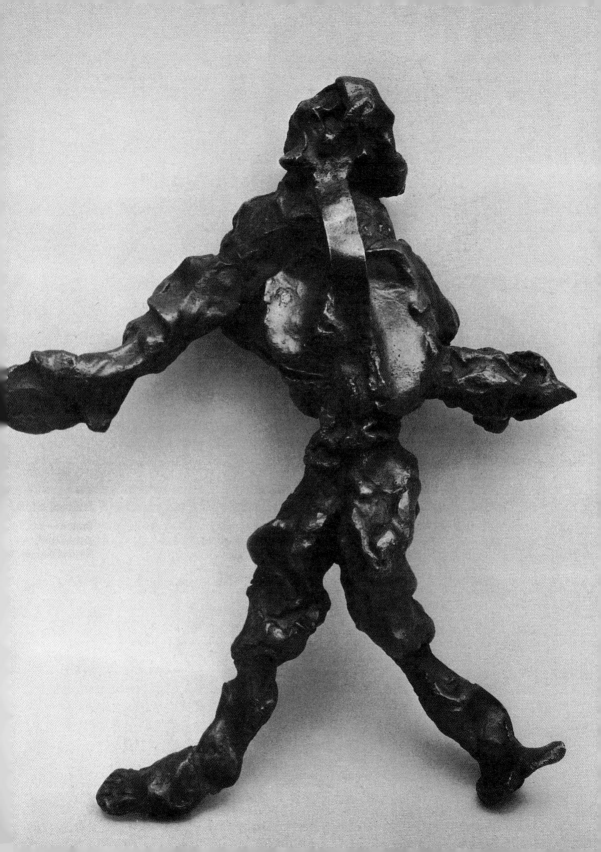

杜庫寧素描作品欣賞

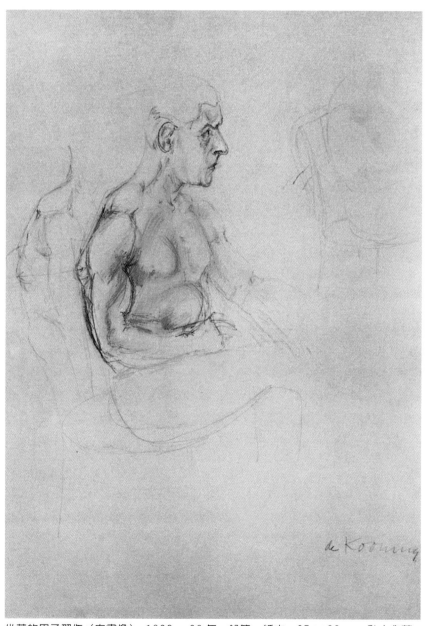

坐著的男子習作（自畫像） 1938～39年 鉛筆、紙本 35×28cm 私人收藏

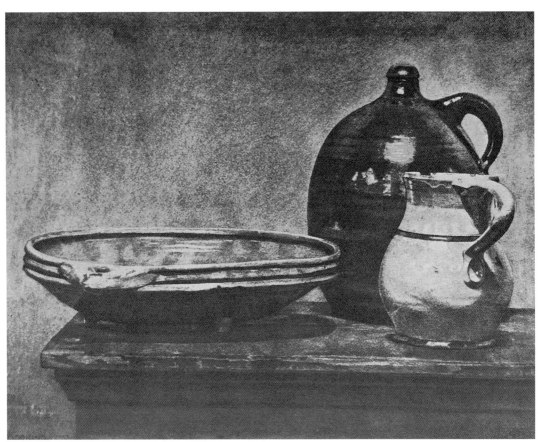

盤子與罐子　1921年
細點炭筆　48 × 62cm
紐約大都會美術館藏

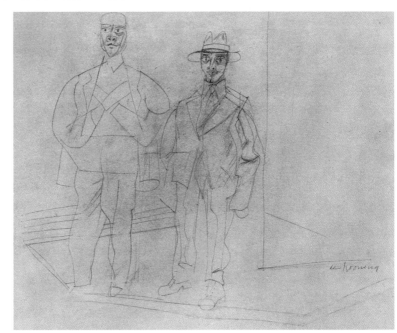

兩個站立的男子
1939～42年
鉛筆、紙本　31 × 40cm
華納傳播收藏

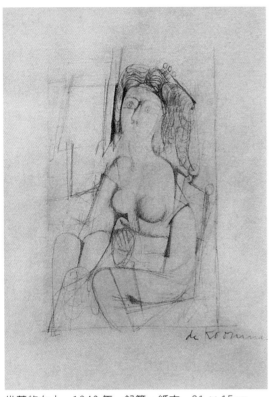

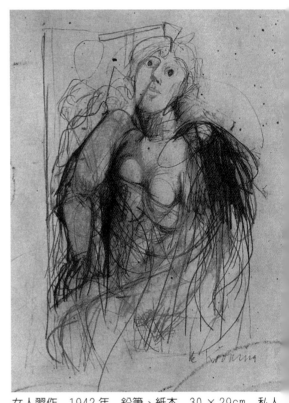

坐著的女人　1943年　鉛筆、紙本　21×15cm
私人收藏

女人習作　1942年　鉛筆、紙本　30×29cm　私人

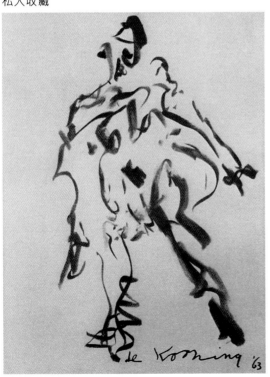

女人　1963年　炭筆、紙本　29×22cm
伊斯特曼夫婦收藏

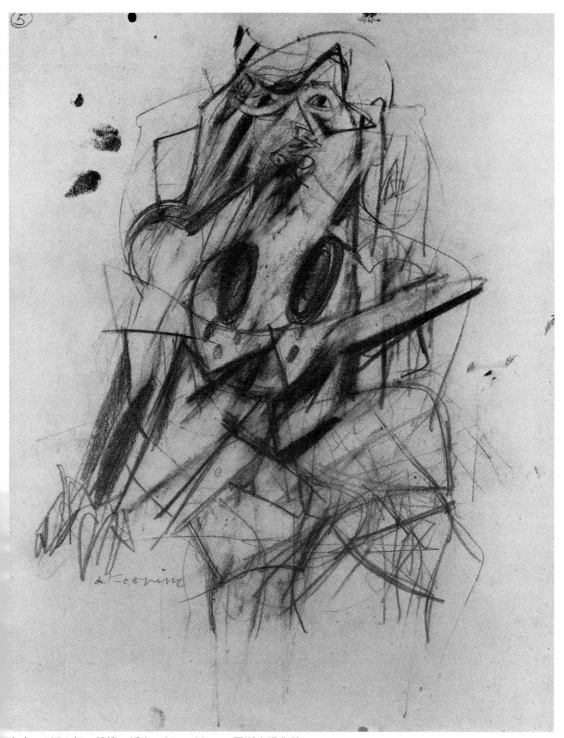

女人　1951年　鉛筆、紙本　31×23cm　羅斯夫婦收藏

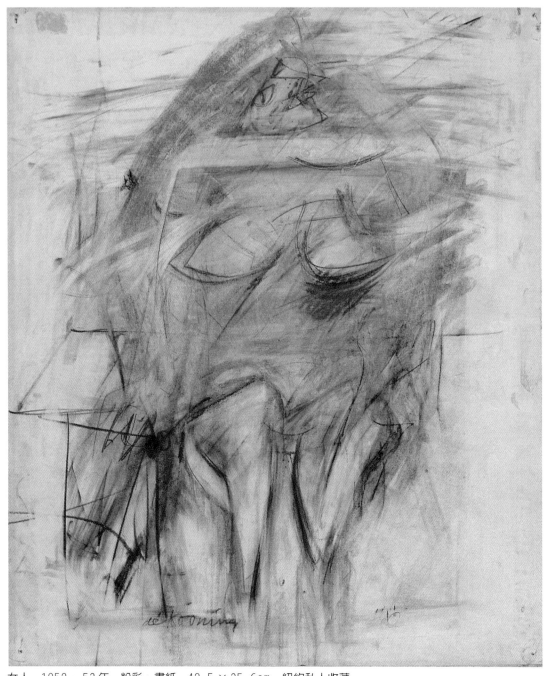

女人　1952～53年　粉彩、畫紙　42.5×35.6cm　紐約私人收藏

無題　1942 年
鉛筆、畫紙　44.4 × 57cm
紐約私人收藏

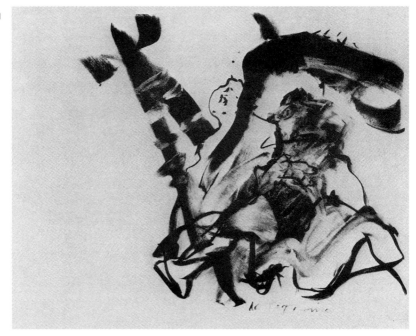

無題（風景中的人物）
1966～67 年
炭筆、紙本　64 × 59cm
私人收藏

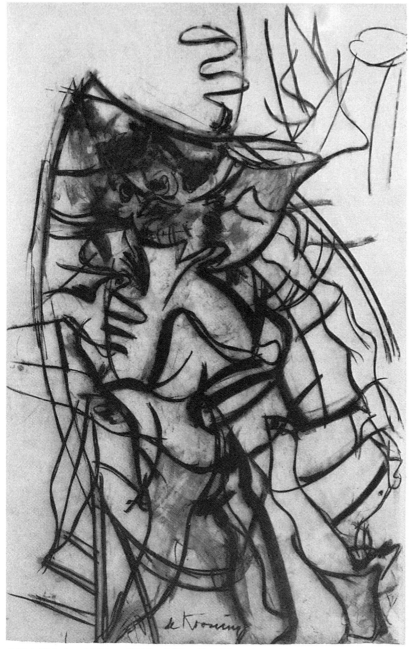

小船上的女人　1964～65年　炭筆、牛皮紙　137×87cm
Vanderwoude Tananbaum畫廊藏

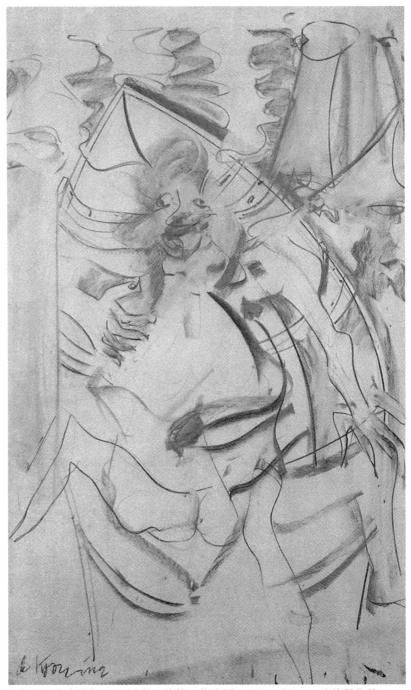

小船上的女人習作　1964年　炭筆、牛皮紙　142×87cm　古德曼收藏

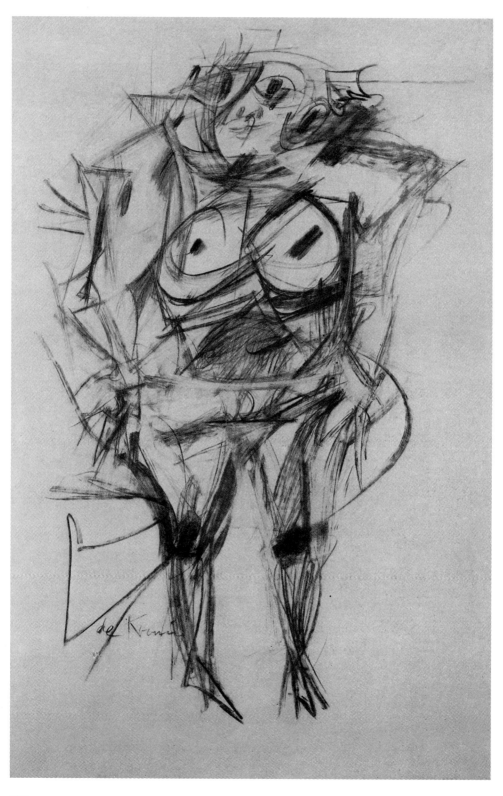

182

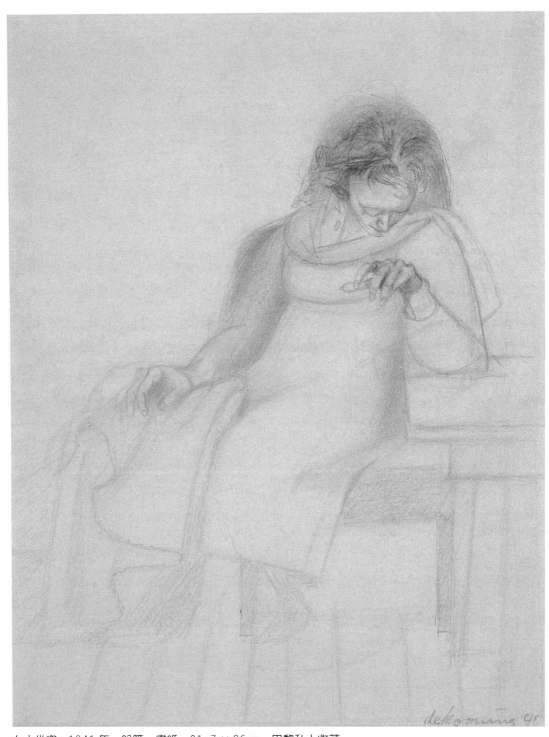

女人坐姿　1941年　鉛筆、畫紙　31.7×26cm　巴黎私人收藏

女人　1953年　炭筆、紙本　88×58cm　私人收藏（左頁圖）

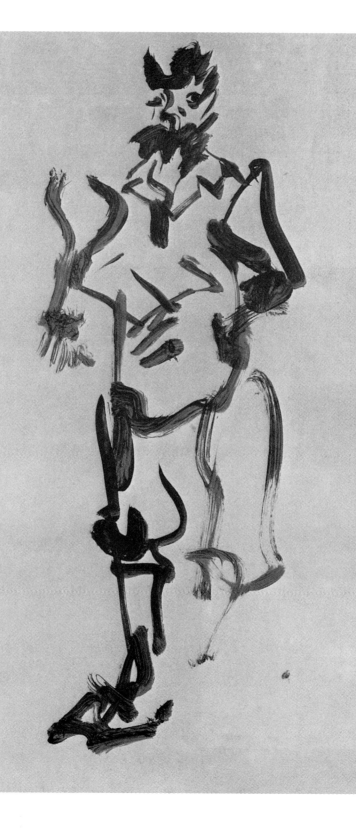

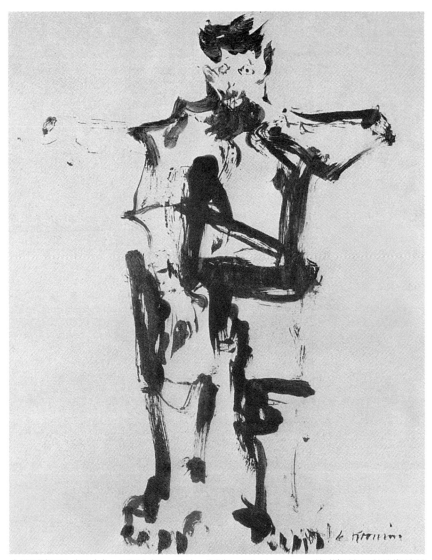

人物或無題（男人） 1964 年　墨汁、紙本　58×46cm　華盛頓赫胥宏美術館藏

男人　1964 年　墨汁、紙本　58×46cm　伊蓮娜・杜庫寧收藏（左頁圖）

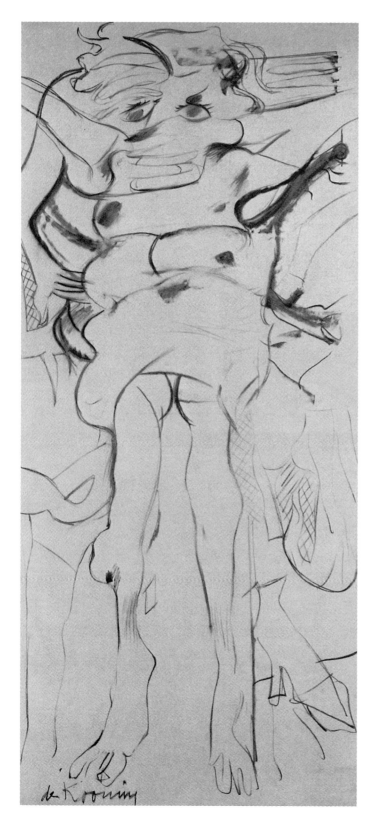

無題（風景中的人物）
1966～67 年　炭筆、紙本
47.6×61cm　私人收藏
（右頁上圖）

三個人　1968 年　炭筆、紙本
47×59cm　私人收藏
（右頁下圖）

女人（小船上的女人）　1965 年
炭筆、牛皮紙
209.4×111.4cm　私人收藏

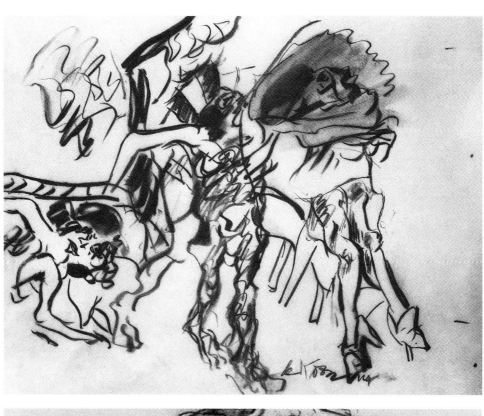

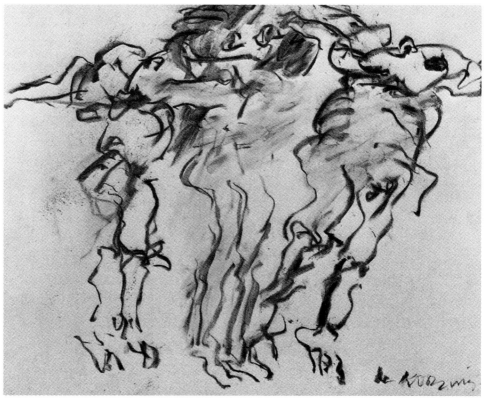

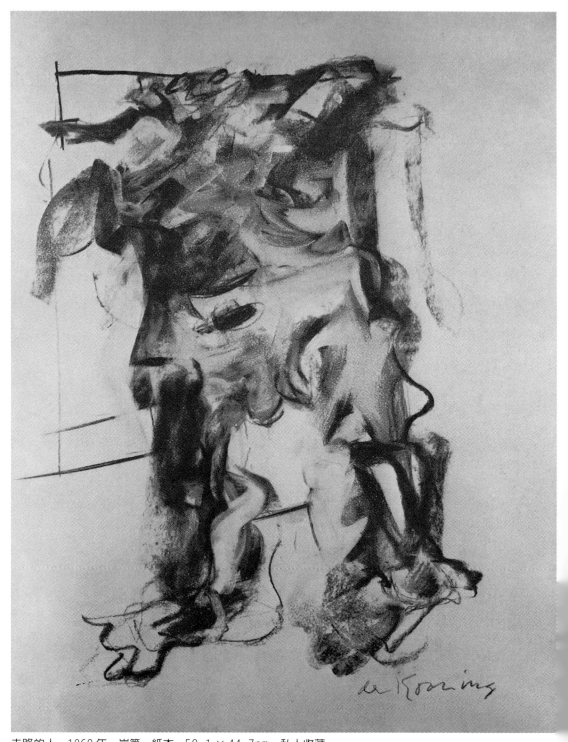

走路的人　1968 年　炭筆、紙本　58.1×44.7cm　私人收藏

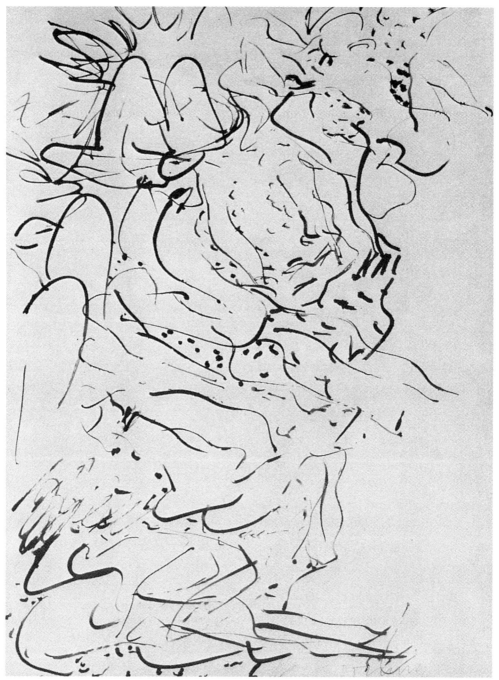

無題　1969～70年　墨汁、紙本　64×46cm　佛柯公司藏

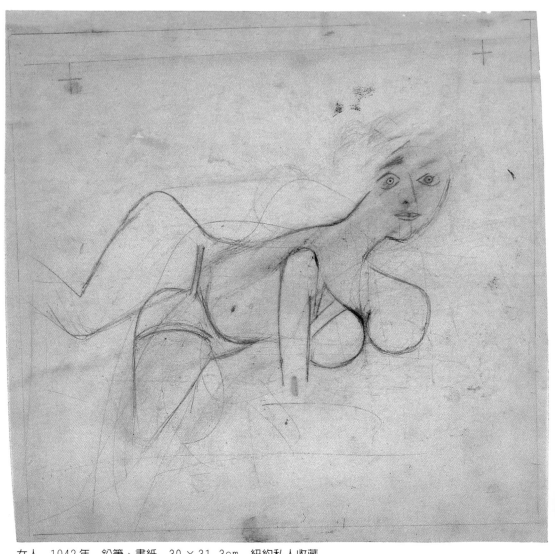

女人　1942 年　鉛筆、畫紙　30×31.3cm　紐約私人收藏

洗衣袋中的襯衫　1958 年　墨汁、紙本　41×34cm　佛柯公司藏（右頁下左圖）
洗衣袋中的襯衫　1958 年　墨汁、紙本　41×34cm　佛柯公司藏（右頁下右圖）

杜庫寧畫室的調色桌

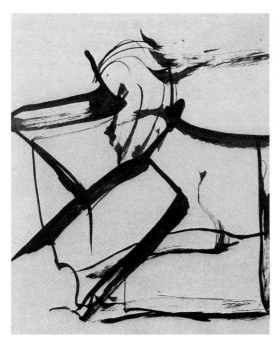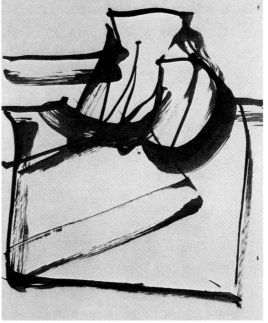

威廉・杜庫寧年譜

一九〇四　四月廿四日，杜庫寧出生於荷蘭鹿特丹，父親是酒及飲
　　　　　料類經銷商，母親則經營一間酒吧。

一九〇九　五歲。父母離異，母親極力爭取他的監護權。

一九一六　十二歲。接下來的四年跟隨商業設計從業者吉登斯當學

杜庫寧（右）與荷蘭朋友，於通往紐約與紐澤西霍布肯的船上　1926 年

杜庫寧（左）與高爾基
在高爾基聯合廣場的
工作室 1934 年

　　徒，並在鹿特丹藝術與工藝學院夜間部註冊，開始八年
　　藝術修習與木雕工藝學習生涯。

一九一六～一九二四　十二至廿歲。對巴黎畫派大師們、托普（Tan
　　Toorp's）的裝飾作品、蒙德利安及萊特的建築日漸熟悉
　　。贏得州立學院及造形藝術學院的獎助。

一九二○　十六歲。離開吉登斯轉而替柏納‧羅門工作，杜庫寧因
　　他而認識了荷蘭風格派。

一九二四　廿歲。與同學至比利時旅行，此時以畫海報標語、櫥窗
　　設計與畫卡通維生。

一九二五　廿一歲。回到鹿特丹並從學校畢業，取得藝術家與工藝
　　家的證書決定離開荷蘭。

一九二六　廿二歲。朋友李奧‧可漢幫助他移民到美國，幾經波折

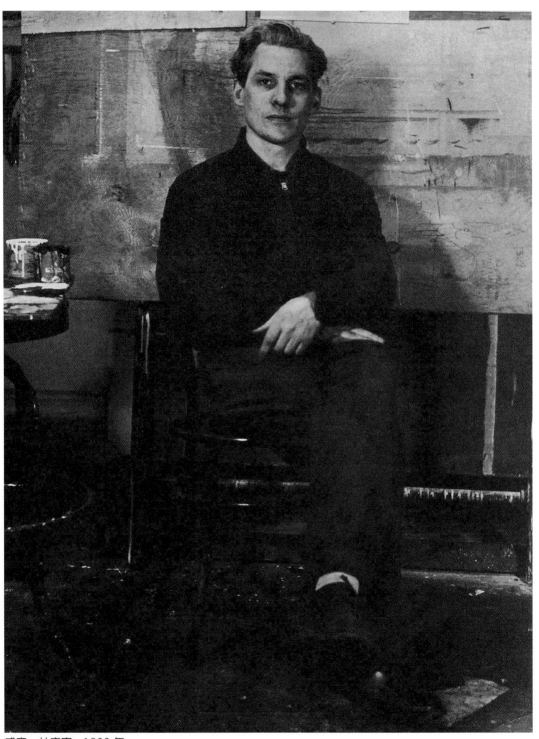

威廉・杜庫寧　1930 年

紐約世界博覽會的
藥局廳　1939 年
私人收藏

高爾基　自畫像
1937 年　私人收藏

後得到合法居留資格，並在紐澤西州的「荷蘭水手之家」待了下來。

一九二七　廿三歲。搬到紐約。

一九二九　廿五歲。遇到畫家約翰·葛拉漢，並發展了深厚的友誼。

一九三〇　廿六歲。認識雕塑家大衛·史密斯、畫家高爾基等人。

一九三四　卅歲。開始製作彩色抽象系列，一直持續到一九四四年，與人物影像系列同時發展。「藝術家聯盟」開始在紐約成形，杜庫寧加入。

一九三五　卅一歲。參加「聯邦藝術專案」的壁畫專案，設計製作布魯克林威廉堡的聯邦大樓專案。開始「站立」、「坐姿」男人系列畫作，受畢卡索、超現實主義及高爾基影

高爾基　自畫像　1936 年
鉛筆、紙本　22 × 14.7cm
艾瑟兒·史瓦貝卻收藏

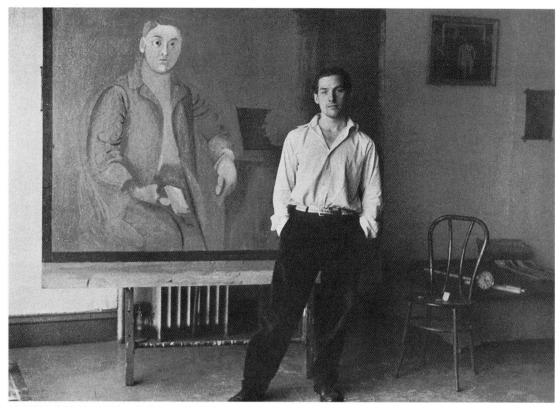

杜庫寧在紐約廿二街的工作室　1938 年

響，開始畫「雙重自畫像」及朋友的畫像。

一九三六　卅二歲。搬到西廿一街，認識了舞評及詩人丹比，並與
　　　　　茱莉葉・布朗能（Juliet Browner）同居了一陣子，她後
　　　　　來嫁給門雷。九月，在紐約現代美術館舉辦他的第一個
　　　　　聯展，一個因審查聯邦專案製作結果而策畫的展覽。

一九三八～一九四〇　卅四至卅六歲。遇到未來的妻子伊蓮娜・佛
　　　　　德，以及法蘭克・克萊因。

一九四二　卅八歲。第一個在畫廊舉辦的展覽，名為「美國與法國
　　　　　繪畫」，由葛拉漢選出史都華・大衛斯、李・昆斯納、
　　　　　帕洛克、畢卡索、勃拉克、馬諦斯等在紐約的麥克米林
　　　　　公司展出。

一九四三　卅九歲。在畢努畫廊的「廿世紀繪畫展」展出〈伊蓮娜

杜庫寧所繪傑克森總統圖書館壁畫（局部） 1941 年

的畫像〉、〈粉紅色風景〉等，十二月十日與伊蓮娜結
婚。

一九四四 四十歲。席妮・賈尼斯結合杜庫寧與馬歇維爾、羅斯柯
等，舉辦了一個名為「抽象與超現實主義藝術」的展覽
，並出版同名書籍。

一九四六 四十二歲。替瑪麗亞・馬喬斯基的舞蹈「謎宮」設計舞
台背景，並將之放大為十七平方英呎大的畫作。

一九四七～一九四九　四十三至四十五歲。第二個「女人系列」畫
　　　　　　作開始。

一九四八　四十四歲。於艾根畫廊舉辦第一個個展。以黑白畫作系
　　　　　列建立名聲，紐約現代美術館收藏了其中最大的一件畫
　　　　　作，並由畫家喬瑟夫・阿伯斯引介，於「藝術家的學科」
　　　　　（Subjects of the Artist）討論會參加客座討論。十一月，
　　　　　首次以〈郵箱〉入選惠特尼雙年展，並連續參加了七屆
　　　　　之多。

一九四九　四十五歲。在「藝術家的課題」討論會發表「藝瀆的觀
　　　　　點」演講。九月與伊蓮娜參加席妮・賈尼斯畫廊策畫的
　　　　　「男人與他的妻子」展，也邀請了帕洛克與李・昆斯納等
　　　　　藝術家夫婦展出。秋天則常常出席由克萊因等藝術家在

杜庫寧在工作室中作〈女人一〉的練習

東十八街組成的「俱樂部」聚會。

一九五〇　四十六歲。被紐約現代美術館的主任巴爾遴選為參加第
　　　　廿五屆威尼斯雙年展的六位藝術家之一（1954、1956年
　　　　也同樣入選）。

一九五一　四十七歲。瑞奇傳遞杜庫寧「抽象對我的意義」談話，
　　　　同一時間，在大都會美術館舉行「美國抽象畫與雕塑」

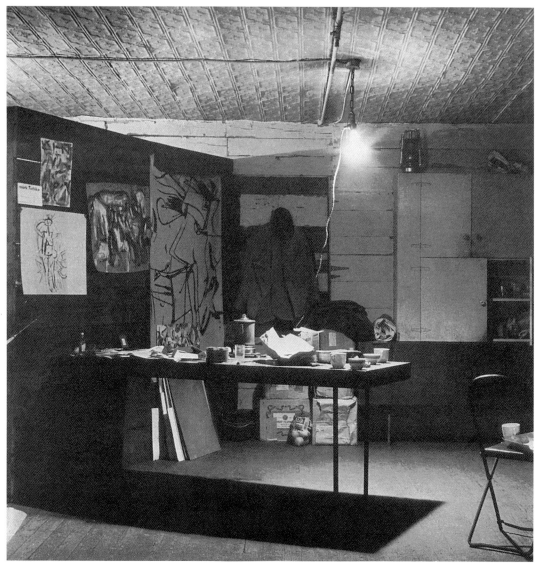

杜庫寧的工作室　1950 年

　　的展覽。四月,在艾根畫廊舉行第二次個展,並與帕洛
　　克、班‧夏恩三人聯展於芝加哥藝術俱樂部;首次的
　　「第九街展」,與馬歇維爾、霍夫曼、帕洛克等人,在畫
　　廊大老里奧‧卡斯底利安排下,在一個空的商店大廳展
　　出。十月,參加聖保羅雙年展,一九五三年同樣參加。
一九五八　五十四歲。畫大張抽象風景系列,至威尼斯旅遊;由國

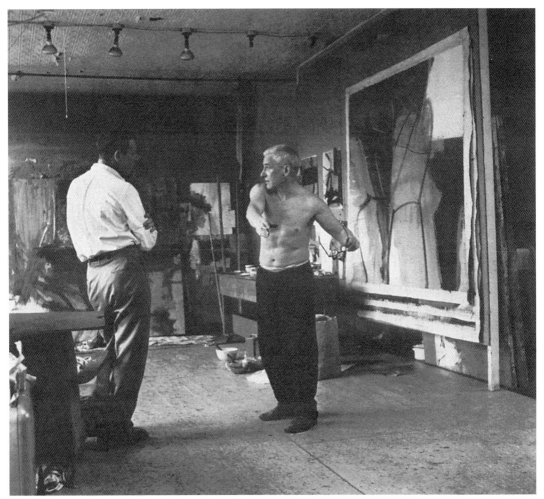

杜庫寧與赫斯在工作
室中 1950 年

際博物館協會籌畫的「美國新繪畫」於歐洲巡迴展出後
，一九五九年五月回到紐約現代美術館展出。

一九五九　五十五歲。於德國卡塞爾文件大展展出，一九六四、七
　　　　　七年同樣展出。十二月旅行至義大利，在朋友的工作室
　　　　　以撕貼的紙、黑色的瓷漆製作素描。

一九六〇　五十六歲。開始第四個「女人系列」。

一九六一　五十七歲。於長島東漢普敦購置房屋並準備在附近設置
　　　　　工作室。

一九六二　五十八歲。正式成爲美國公民；於艾倫・史東畫廊與巴

於約翰‧葛恩處的聚會，第二排右邊第二個為杜庫寧　1961年

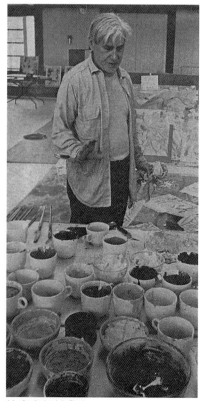

杜庫寧於其畫室

內‧紐曼共同展出，一九六四、六六、七一、七二年持續於此展出。

一九六三　五十九歲。開始長期居住在長島，開始「女人系列五」。

一九六五　六十一歲。主要的回顧展「威廉‧杜庫寧——一九六九至七七年」自北愛荷華大學畫廊巡迴至聖路易斯、亞克朗市。

一九八二　七十八歲。當荷蘭 Beatrix 女皇訪問紐約時，杜庫寧向她展示、介紹他的畫作。

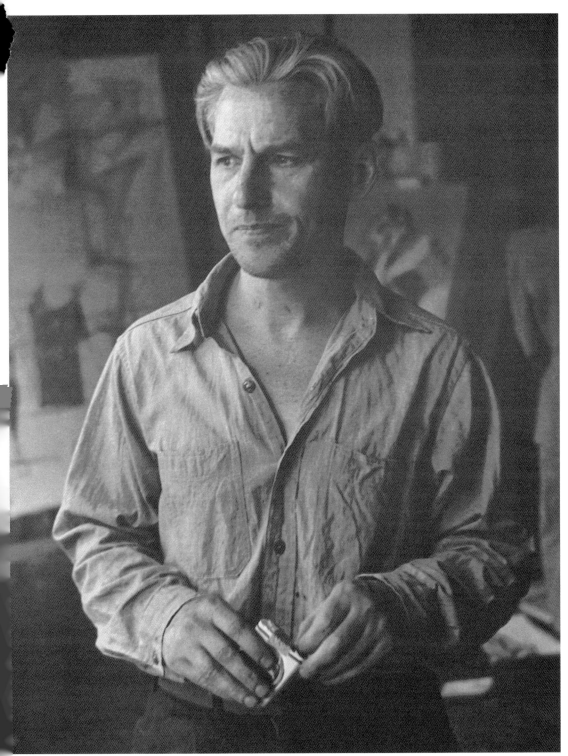

杜庫寧1950年留影　魯道夫‧布克漢攝影

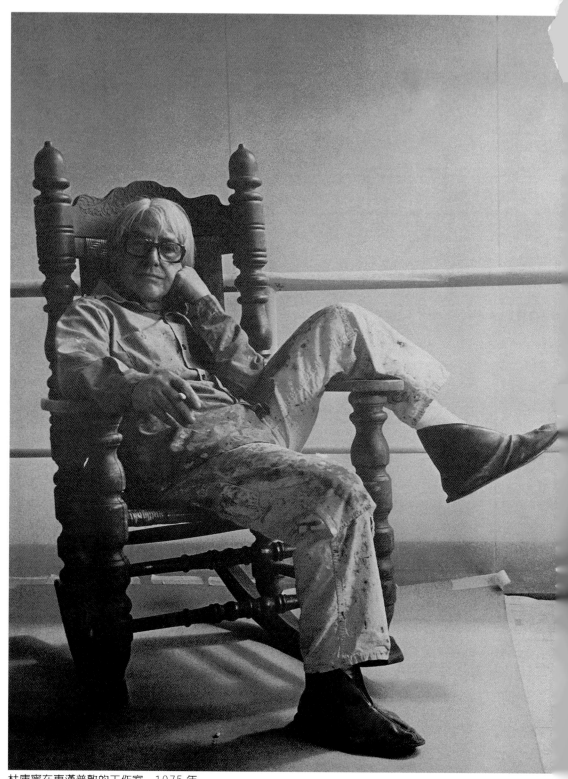

杜庫寧在東漢普敦的工作室　1975 年

杜庫寧 1955～56 年的
拼貼素描

一九八三　七十九歲。阿姆斯特丹市立美術館展出「北大西洋之光
　　　　　——一九六〇至八三年」。

一九八七　八十三歲。高古西恩（Gogosian）畫廊展出其「抽象風
　　　　　景——一九五五至六三年」。

一九九四　九十歲。於國家畫廊舉行個展，其後巡迴至大都會美術
　　　　　館、泰德美術館。

一九九五　九十一歲。「一九八〇年代——杜庫寧晚近畫作展」於
　　　　　舊金山現代美術館、渥克藝術中心、Boymansvan比利時
　　　　　美術館，以及紐約現代美術館舉行。

一九九七　九十三歲。三月十九日去世，長眠於紐約長島。

國家圖書館出版品預行編目資料

杜庫寧：抽象表現主義大師 =
W. de Kooning ／ 張光琪等撰文. -- 初版.
-- 台北市：藝術家，民92
面； 公分 ---（世界名畫家全集）

ISBN 986-7957-74-1 （平裝）

1.杜庫寧(de Kooning, W., 1904～1997)-- 傳記
2.杜庫寧(de Kooning, W., 1904～1997)-- 作品評論
3.畫家 - 荷蘭 -- 傳記

940.99472 92008053

世界名畫家全集

杜庫寧 W. de Kooning

何政廣／主編　張光琪等／撰文

發 行 人　何政廣
編　　輯　王庭玫、黃郁惠、王雅玲
美　　編　王孝燉
出 版 者　藝術家出版社
　　　　　台北市重慶南路一段147號6樓
　　　　　ＴＥＬ：(02)2371-9692～3
　　　　　ＦＡＸ：(02)2331-7096
　　　　　郵政劃撥：01044798號 藝術家雜誌社帳戶

總 經 銷　時報文化出版企業股份有限公司
　　　　　桃園縣龜山鄉萬壽路二段351號
　　　　　TEL：(02) 2306-6842

　　　　　　　　　　　　　　　　　　　　號

　　　　　ＦＡＸ：(04)25331186
製版印刷　新豪華製版・東海印刷
初　　版　中華民國92年5月
定　　價　新臺幣480元

ISBN 986-7957-74-1
法律顧問　蕭雄淋
行政院新聞局出版事業登記證局版台業字第1749號